搖滾吉他祕訣
ROCK GUITAR SECRETS

內容完整介紹搖滾吉他
的經典技巧，一窺知名
搖滾大師的獨門密技

跨弦、掃弦

點弦、推弦

顫音、搖桿

連奏技巧

AMA VERLAG

歡迎來到《主奏吉他大師》

回首過去幾十年，搖滾吉他的發展經歷了多種風格的演變，並不斷推陳出新，因此很難詳盡地記載這一發展歷程。首先面臨的問題就是哪些人物應該被收錄進來。由於篇幅有限，很多非常重要的人物也沒有入選。這樣一來，即使在你看來絕對是"搖滾吉他大師"的人物，也可能沒有在本書中出現。

由於篇幅上的限制，我盡量只選擇在吉他技巧的發展過程中真正具有影響力的大師級人物，我認為有必要規定自己只選取20位吉他界英雄。因此，像Frank Zappa、Steve Howe、John McLaughlin、Pete Townshend、George Lynch和其他人，以及像The Beatles和The Rolling Stones這樣重要組合中的吉他手都不在入選名單之內。儘管他們的演奏和成名曲已是家喻戶曉，但是從技術角度上看，他們不像下列吉他大師那樣具有突破性和創新性，而且這些大師還對其他人產生了深遠的影響。我在本書中選取的這20位大師，只要一提到他們的名字，也許你的腦海中就會立刻浮現出一些樂曲、理論或彈奏技巧，而且這些都是音樂大師或者吉他教師必須掌握的。（"像Hendrix/Van Halen/Knopfler/Lukather的經典手法，或是"彈些警察合唱團的和弦…"）但是很少有人要求彈奏Beatles風格的獨奏。

本書不但滿足以上要求，而且書中所包含的一些和聲及音色介紹，可作為參考使用。當然這種編排的方法也面臨著這樣的風險，這本書被貶值成一本單純的吉他練習的匯集。但是，真正理解一位大師的風格，並不是會彈幾支曲子那麼簡單。與樂句同樣重要的，是關於某位大師的個人影響力、辨識度、和聲素材、吉他音色和經典專輯曲目的背景介紹，綜合起來才真正完整地詮釋了一位大師。不掌握這些必備的背景知識，你就無法意識到本書的真正價值。

我並非提倡偶像崇拜。但是這二十位入圍大師的吉他手，堪稱過去四十年吉他發展史上的代表人物，只要了解他們，就能清楚地掌握搖滾吉他的變化和發展。因此，我們簡短的發展史將從藍調吉他的絕對代表人物B.B.King和Albert King開始，即使對於現在的大師，他們的彈奏仍有很多值得借鑑的地方。對於很多年輕的吉他手來講（即我這個年齡層的人），"電吉他時代"是從Eddie van Halen開始的。所以他們聽到Jimi Hendrix和Jimmy Page的名字時，其反應充其量也就是聳聳肩膀而已。

當然隨著時間的推移，彈奏技巧也越來越複雜，因此本書不僅可以作為參考，而且還能為初學或者進階者在學習方面提供方法上的指導。

內附的CD長達70多分鐘。不但對彈奏有幫助，而且與其它專輯相比，本張CD最大的優點在於你可以任意單獨選擇每一位大師。

無論你選擇如何使用這本書，我都衷心地希望你能夠在閱讀、彈奏、聆聽和實踐中得到享受。

目錄 CONTENTS

如何使用本書

在我們進入搖滾吉他史之前，請先閱讀以下的內容，因為它們將指導您如何使用本書：

練習時不要只用一個和弦作為伴奏，而應該以所有的和聲延伸作為伴奏。（例如：如果要求以C7作為伴奏，還要以C9和C11作為伴奏；如果要求以Cm作為伴奏，還可以用Cm7、Cm9、Cm11等等作為伴奏。）另外用某一個調的自然音階構成的和弦來伴奏，並配以不同和弦，聽起來都不盡相同（有時好些，有時差些），然後你會發現，這種彈奏方法會比原來多出7倍的素材。

書中的技巧指導（ex：擊弦、勾弦、滑弦……）可以讓你作為參考。運用這些技巧彈奏這些曲子，看看如何才能達到最好的效果。選取節奏、半音和音色時，同樣也需要運用不同技巧。我認為如果你想對某位大師風格有更真實的感覺，在此之前你必須聽他們的曲子（這裡的聽，指的是用心傾聽）。舉個例子，如果想彈出Jimi Hendrix的感覺，你必須聽很多他的音樂。CD裡面的曲子僅僅是一個部份片段，對此我深感抱歉，因為沒有捷徑讓你聽到原始完整的聲音。專輯目錄應該能提供你一些幫助。

使用本書有兩種基本方法。你可以從頭至尾地閱讀，這樣就可以經歷音樂發展的不同階段。
你也可以不按順序，想欣賞哪位大師就閱讀哪位大師的相關部份。無論哪種方法，都祝您學得愉快！

錄製這張CD時，我刻意挑選了一些未被歸類的曲子，這些曲子沒有被附上"金屬"（Metal）"融合"（Fusion）或其它風格的標籤。如果你希望自己能創作或者找到適合自己的風格，你就必須綜合這些不同風格的曲子。

使用新學來的曲子時不要有所顧忌，只有使用它們，它們才能成為您演奏曲目的一部份。雖然有人主張"我不借用任何人"，但是Steve Lukather給我們做出了更好的解釋："如果你只借用一位大師那是抄襲。但是如果你借用很多大師，那是科學。"我本人彈奏的曲子幾乎都是這麼來的！

請時刻牢記這句話：**讓我們動起來吧！（Let's get busy）**

預備練習（Preparatory Exercises）

一些極具技巧、令人稱奇的演奏背後通常是使用一些相對簡單但極具成效的練習訣竅。做完下面的練習，你就可以不費吹灰之力的掌握了所謂的 "對稱速彈"（Finger Busters）。

交替撥弦（Alternate Picking）

這種技巧實際是右手下（⊓）上（∨）交替撥弦，演奏出各種音符，這裡左右手的一致性是非常關鍵的，為了可以掌握這種交替撥弦的技巧，一開始練習時一定要慢，手掌或Pick一定要穩，然後慢慢加快速度，在開放弦上彈奏一個顫音，用你最快的速度彈，看看你在節拍器上的數值，這就是你右手能達到的最高速度，你的最高速度可能會比你左右手配合所能達到的還要快一些，兩者的區別就在於你能否將左右手配合時達到一隻右手單撥的境界，下面的練習在於提高撥弦技巧，一定要耐心，記住熟能生巧。

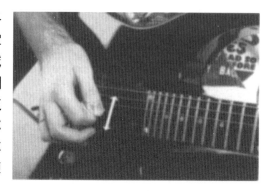

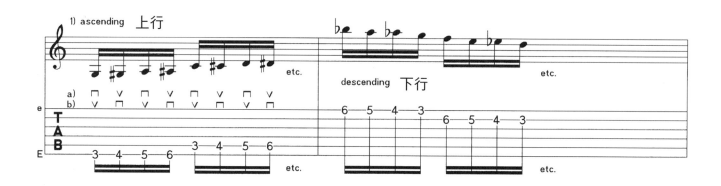

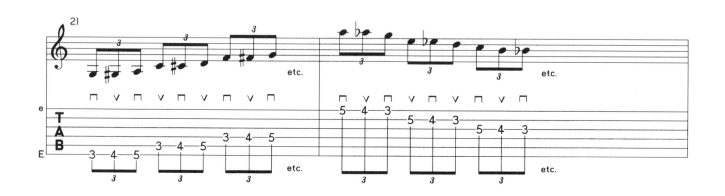

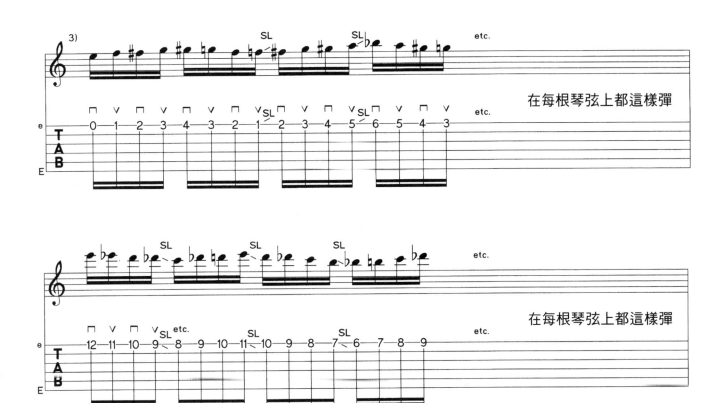

連奏技巧（Legato Technique）

搥弦和勾弦（Hammer-Ons And Pull-Offs）

在彈奏連奏技巧時，通常人們都是在沒有右手參與彈奏的情況下完成的，所有的音符全憑左手的搥弦和勾弦來產生（無需右手），以連奏而言，主要問題是左手力量不夠，和所有的技巧一樣，練習連奏的唯一方法是無盡的練習（金玉良言啊！）。當然，進行彈奏時，我們要盡可能的放鬆，不要急躁地去彈，這很重要。

除了大量練習以外，把琴弦調低點，選一些品質較高的琴都會幫助我們解決這一問題，所以，深吸一口氣⋯⋯苦心研究吧！

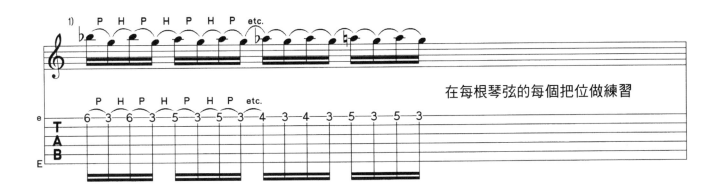

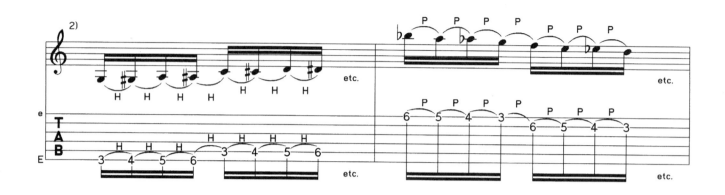

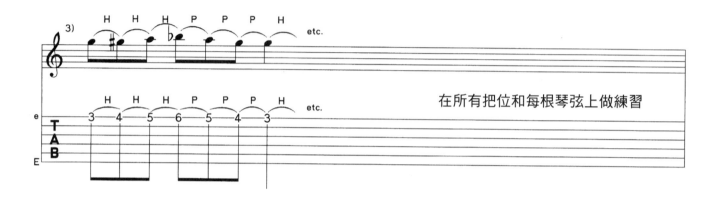

在所有把位和每根琴弦上做練習

掃弦或小幅度撥弦（Sweep Or Economy Picking）

小幅度撥弦，比起交替撥弦來，是一種右手儘可能小幅度撥弦的一種技巧，其實"撥"弦本身就有上"掃"和下"掃"琴弦的意思。在這裡，重點是在演奏和弦時，臨近的弦不會亂響以致聲音疊在一起。這種技巧你要花上一段時間才能完全掌握，要做到左手和右手都能同時配合，並且將每個音符清楚的單獨彈出才算大功告成。還有，和交替撥弦一樣，你要控制住自己的撥弦動作，越小越好，下面就是一組這樣的練習。

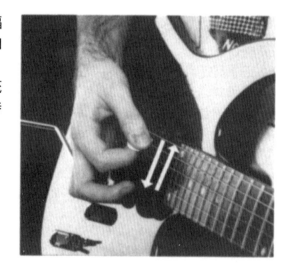

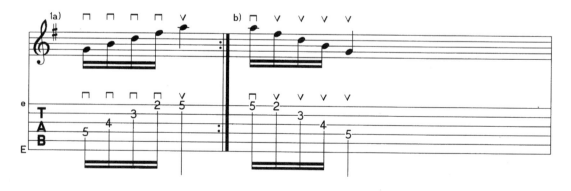

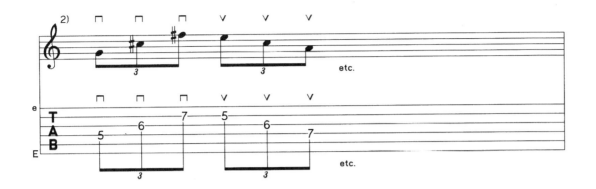

雙手點弦（Two Hand Tapping）

雙手點弦意味著你要用右手手指在指板上將音符"彈"出聲音來。當你懂得使用這種技巧，你彈音符會更流暢、更省力，同時還可以更大幅度的跨越音程。

規則1

放下你的Pick，或者像Jennifer Batten一樣，用點唾液把Pick黏在額頭上。（哈！）

規則2

在指板側面找到一個合適的點，把右手大拇指放在上面做支撐點，這樣一旦你需要中指和食指做點弦時，可以有效的進行。這兩根手指的動作（很像從船上拋下兩個錨），至於右手勾弦的方向並不是很關鍵，我本人喜歡右手向上勾（很像左手的勾弦），像Jennifer Batten的一樣。當然，動作向下的話，彈出的音一樣優美，正如Steve Lynch一樣。

右手指點弦後向上勾

要注意的重點是點弦的關鍵是用手指使力，不是用前臂或手腕。

右手指點弦後向下勾

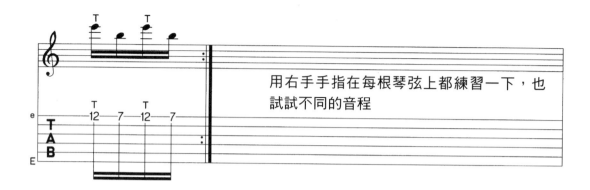

用右手手指在每根琴弦上都練習一下，也試試不同的音程

推弦和顫音（String Bending And Vibrato）

推弦和顫音的關鍵在於一定要推到目標音。所以，你首先要知道或聽到你的目標音究竟有多高。因此，先彈一下目標音，然後在聽準後記住，再推弦。用左手的每根手指嘗試推弦動作，用不推弦的手指（儘可能多一點）來輔助真正推向目標音高的手指來完成推弦。

至於顫音，你應當好好注意一下起始音，否則顫音不會好聽。一定要試著配合節奏顫音，這樣你的顫音會真正融入音樂。

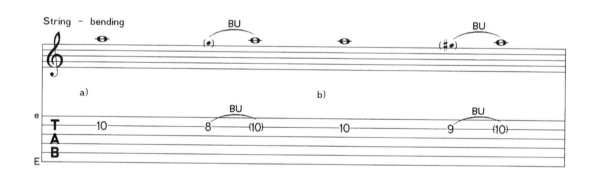

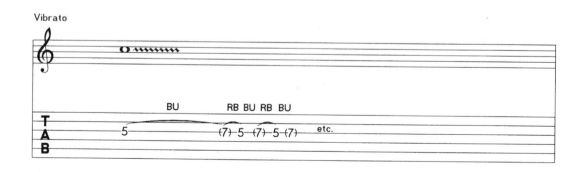

藍調和早期搖滾

和今日相比，50年代和60年代初期流行樂和搖滾樂吉他大師的前景非常慘淡。

在多數"主流"R&B作品中吉他被降格為節奏樂器。在當時已經成型，即獨奏由次中音薩克斯風完成。如果聽吉他獨奏，就必須聽藍調。白人聽眾則相對容易些，因為他們可以聽鄉村音樂。而當時的藍調領域幾乎無一例外全部是黑人樂手B.B.King、Albert King、Muddy Waters、T-Bone Walker、Freddy King和Elmore James堪稱為藍調先行者。同時期另外一位黑人吉他大師：Chuck Berry，即使現在也仍然是公認的搖滾吉他創始人之一。

電吉他的早期發展主要歸功於B.B.King、Albert King和Chuck Berry，接下來我將介紹他們的技巧。

藍調之王

作為藍調之王，B.B.King是當之無愧的。他對於二戰後吉他大師的深遠影響，是不可爭辯的事實。在這一領域，沒有任何一位大師像B.B.King一樣，一直受到大家長久以來一致的讚揚。（他獲得了眾多獎項，其中"The Thrill Is Gone"獲得了葛萊美獎。）事實上，他的演唱和彈奏風格直接或間接地影響了幾乎所有涉及到藍調的人。

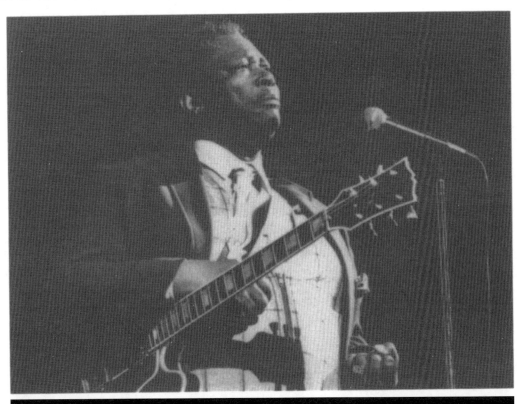

B. B. KING

20年代B.B.King在密西西比州印第安納附近的一個農場出生。還在孩童時期，他就接觸到音樂和吉他，但是與藍調的第一次接觸還是在他服役之後。他搬到田納西州的墨菲斯，彈琴的同時還作DJ，主要宣傳Hair Tonic，這段期間他取得了第一次成功。人們都稱他為"Beale Street Boy"，後來簡稱為B.B。

在40年的音樂生涯中，B.B不只彈奏藍調，在其它風格的音樂，如流行樂或者爵士樂中，他也有極突出的成績，而且影響頗深。但是無論哪種音樂，他都保持自己一貫清晰的風格。時至今日，他依然是藍調發展史中一位十分重要而且非常有影響力的人物。

所受影響

B.B.King提到影響他的人物主要包括：T-Bone Walker、Charlie Christian、Django Reinhardt、Lonnie Johnson、Leroy Carr和Bukka White。

基本風格特徵

B.B的吉他彈奏存在很多典型並易識別的特徵

1、顫音

他的顫音非常迅速，而由手腕使力。

2、推弦

推弦時B.B運用一種竅門，使他的演奏聽起來更像人發出的聲音。
當他推一個和弦的3度時，總是有點"降"，當他推一個和弦的5度時總是有點"高"。

3.音符的選擇／分節／節奏

在B.B.Kinig的演奏中這3個元素聯繫密切。簡單說就是：B.B喜歡彈奏稍簡單些，而且會導回到主音（Tonic）的小節。同時，他總是愛製造一種"呼叫一回應"式的效果，特別是歌唱部份，每一個小節他都會彈得略有不同，哪怕是重複一個樂句（和說話聲一樣，每一次都不能一模一樣）這種感覺是他所謂的情感拖拍演奏，不是比節拍點略早些，就是比節拍點略遲些，畢竟情感的宣洩是不能用準確無誤的八個音符來表現的。

B. B. King major shape in E 推弦（bend）

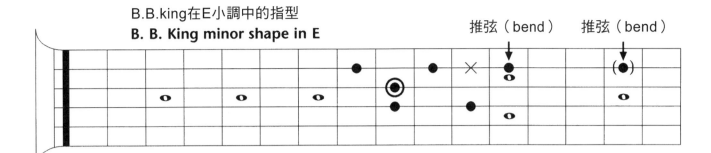

B.B.king在E小調中的指型
B. B. King minor shape in E

推弦（bend）　　推弦（bend）

和聲素材

B.B.KIng主要是用五聲音階，偶爾也會用一些琶音。很多時候他都會用下面的音階把位，這些把位將會給你很多很多可演奏的素材（B.B.King風格的撥奏）。

B.B.King常常用大調五聲音階，這些音階會帶給藍調一種歡欣愉快的感覺，至少比小調五聲音階多一些。

音色

B.B.King用的是一種半空心吉他（Gibson 355），從而彈奏出了他的招牌"音色"。他對這款吉他有很深的情感及喜愛，他甚至給Gibson 355起了個名字叫Lucille。他從不在效果器上花費什麼精力，他只用好的真空管音箱，從而彈出溫暖、柔和的音色。

關於獨奏

儘管B.B.King在流行樂和爵士樂裡彈奏的也很對味，但他的基礎在"純粹的藍調"世界裡。在本章我選了三個藍調獨奏片段而非單一樂句，因為他的彈奏通常不含有單獨樂句的彈奏，他的獨奏多與藍調曲式進行，他主要用12小節曲式，如下所示：

[: I | IV | I | I |

| IV | IV | I | I |

| V | IV | I | V :]

這個曲式最後兩個小節是轉回樂節（Turnaround），它的作用在於將整個曲式帶回到開頭，我在下面還給了另一種可行的轉回樂節。（2小節）

因為B.B.King總是和號手一起彈奏，所以他的歌多用降調，所以我用B♭寫出了下面的樂曲。

獨奏1

下面這是個慢節奏的藍調，以少量音符（less-is-more）呈現。這個樂段的主題只用兩個音符就變得有活力。

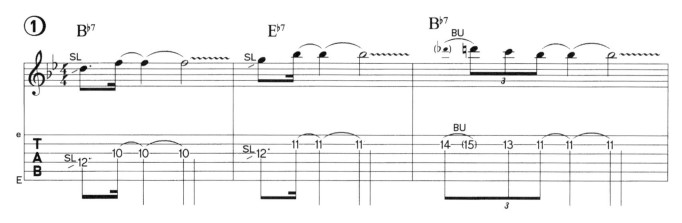

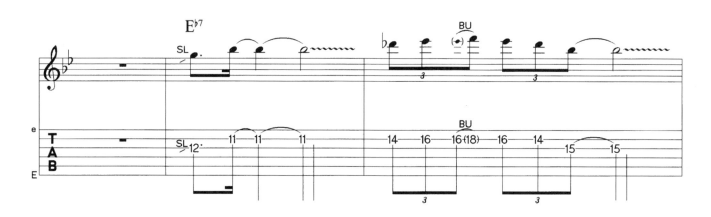

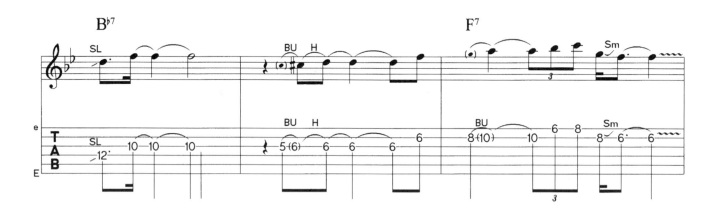

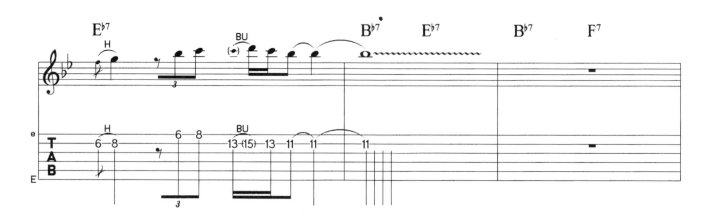

獨奏2

這個獨奏也是兩個小主題。像這樣的獨奏聽起來，彷彿是被人們修飾過後才呈現在人們眼前，但B.B.King從來不會給你這種印象。

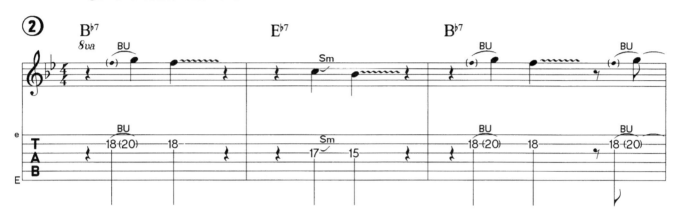

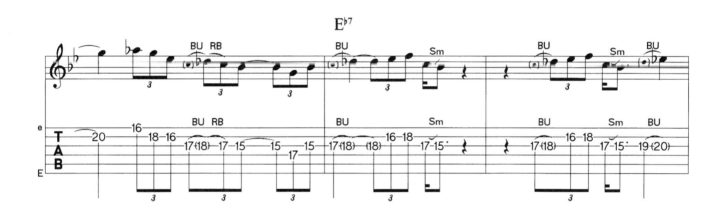

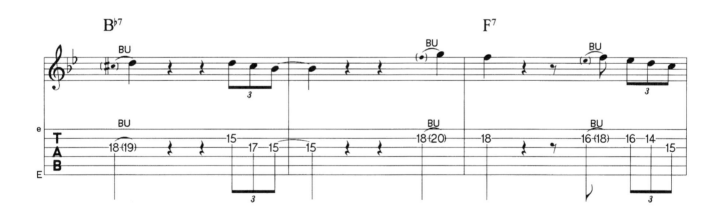

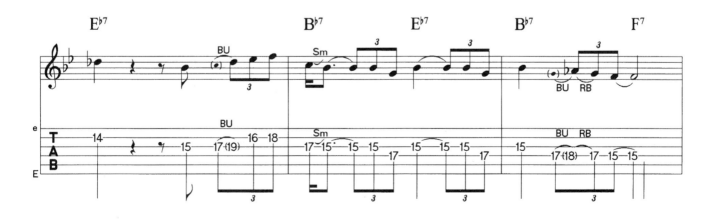

獨奏3

在這個有點難的慢藍調獨奏中,我嘗試著捕捉B.B.King的那種拖拍演奏的感覺,所以在演奏時,你只需拿下面的這個譜例當個參考就行了。

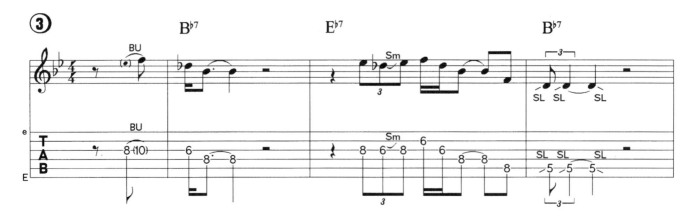

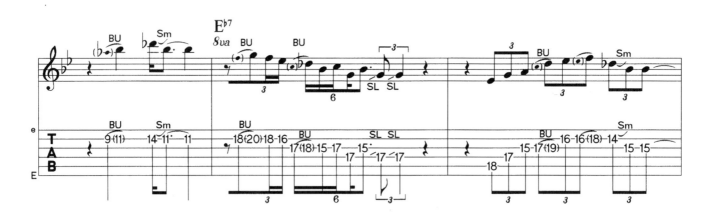

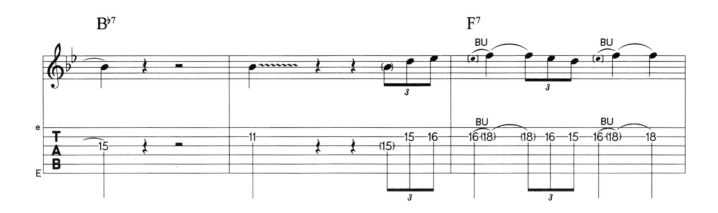

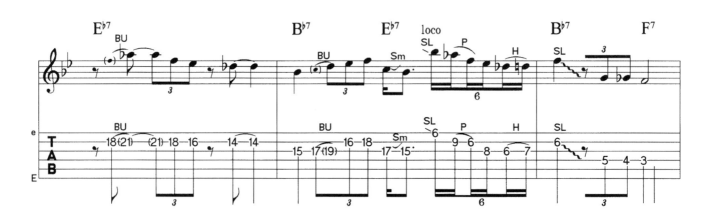

練習建議

你還可以任意替換或者混合使用這些樂譜，這樣一來，以這三個獨奏為基本，你可以創作出無窮無盡的新組合。如果想得到一種較好的音色，我推薦儘可能多使用向下撥弦。

你需要額外注意內附CD中每個小節的細微差別（音符的產生、清楚的發音、推弦等）。這些差別對於藍調樂句和感覺非常重要。

專輯目錄

B.B.King過去許多的專輯都已經不再出版發行了，所以我挑選了一些比較新的專輯，這些應該可以找到。

B.B.King	-Live at the Regal，1965
	-The Thrill is gone
	-Take it home，1979
	-There must be a better world somewhere，1981
Larry Carlton	-Friends

生不逢時？

"Born Under a Bad Sign" 是Albert King一首排行榜冠軍單曲的名字。許多音樂大師（Pat Travers、Robben Ford……等）都翻唱過這支曲子。這的確是藍調的經典之作。而且，這位藍調大師的傳記也可以用生不逢時（Born under a bad sign）作為標題。雖然同為藍調之王（Albert King）和B.B.King卻有著截然不同的遭遇，Albert King至今尚未取得任何商業上的巨大成功。Albert King於1924年生於印第安納州，當他還是個推土機司機時，音樂和藍調只不過是他的愛好和副職。他曾加入過一些樂團，如The Groove Boys、The Harmony Kings，而他在這期間有時彈琴有時打鼓，並於1953年簽訂了他的第一張唱片合同。他最先錄製的兩首歌"Walking From Door to Door"和"Lonesome in My Bed"的銷量超過了350,000張，但他只賺到了14美元，隨後的幾年裡，雖然他的專輯非常流行，但他卻得不到任何報酬。有一段時期內，他沒有唱片合同，影響力有所減退。在Gary Moore的專輯"Still Got the Blues"，他客串參加錄製，由此他恢復了知名度。正如我前面提到的，Albert King從未在商業上取得過任何巨大的突破，但是他的演奏風格無處不在。他的曲子成為所有吉他手的必彈曲目。Albert King和Jimi Hendrix對Stevie Ray Vanghan的影響是顯而易見的。無庸置疑，Eric Clapton、Billy Gibbons（Z Z Top）、Johnny winter和Jimi Hendrix也深受他的影響。如此一來，他還間接地影響了很多第三代吉他大師，因為他們曾稱Eric Clapton這一代的"吉他英雄"是他們的主要學習源泉。Albert King認為，Blind Lemon Jefferson曾給予他很深影響。

Albert King

和聲素材

儘管B.B.King的獨奏中經常使用聽起來比較愉快的大調五聲音階，而Albert King運用的幾乎都是藍調音階（在A調：A C D E♭ E G）。由於使用這些藍調音階，他的彈奏聽起來就不像B.B.King那樣的"爵士化"。

Albert King的演奏和藍調音階的聯繫到底有多緊密呢？你不妨看一看其他吉他手，或者其它樂器的演奏者，當他們的演奏風格與Albert King較相近時，則說明他們接近了真正的藍調風格。

基本風格特徵

Albert King的演奏為何能如此獨一無二而且一聽皆知呢？這主要歸功於他的令人稱奇的分節。實際上，他只有12個彈奏片段，他總是重覆使用這些片段。因為他用拇指撥弦，從來不用Pick（有時很粗暴，毫不顧忌對琴造成損害），所以這些片段聽起來都不一樣。除了以上特點之外，他高超的推弦技術是形成獨特風格的重要因素之一。他的推弦從四分之一全音到二又二分之一全音，這些構成了他個人"King Sound的基礎"。但是Albert King之所以如此無與倫比，主要因為他是左手彈琴，而彈的是反手吉他。

音色

Albert King自始至終使用不同廠家生產的Flying V-styled吉他，我已經提到過，琴弦被上下顛倒，所以低音弦在下方，高音弦在上方。Albert King慣於使用Acoustic型號音箱，但是使用真空管的音箱也可以。和B.B.King一樣，他也給自己的琴取了個名字叫"Lucy"。

關於獨奏

我在下面列出的是3支完整的Albert King獨奏，而非標準樂句。因為你可以看到Albert King的音樂沒有許多風格迥異的獨奏可言。但是，就這些風格鮮明的獨奏，足以使我們的演奏在其他音樂風格中可以有效地發揮作用。（比方說：David Bowie的"Let's Dance"，Stevie Ray Vaughan演奏很受Albert King獨奏風格的影響。儘管說Albert King的演奏沒有多少爵士樂的元素，但他發明了一種全新的12小節藍調和弦連接，這種小節藍調聽起來很爵士化，也被人們認為是一種"King-B"藍調。

A調和弦的連接

[: A⁷ | D⁷ | A⁷ | A⁷ |
| D⁷ | D#⁰ | A⁷ Bm⁷ | C#m⁷ Cm⁷ |
| E⁷ | D⁷ | A⁷ | E⁷ :]

Albert King有一點很讓人不解，他的演奏總是在第7和第8小節時略有停頓。如果你想稍微脫離Albert King的風格的話，可以嘗試一下在7/8兩個小節彈奏一下A大調五聲音階，而不是Albert King本人所鐘愛的藍調音階。雖然Albert King在一個節拍中演奏的東西要比B.B.King多，但是如果涉及到了小節連接方面的內容，你還是要參照CD作為輔助。

獨奏1

下面的獨奏還是通過對主題的演奏使音樂得以發展。在第二和第三小節中，你將看到連續三個 Albert King慣用的表現手法；首先是一個推弦樂句，然後是一個輕微的小三度推弦（由於它正好位於大三度和小三度之間，因此我常稱之為"藍調三音"，其發音極具藍調特色）。最後一個是 Albert King最常用的樂句。

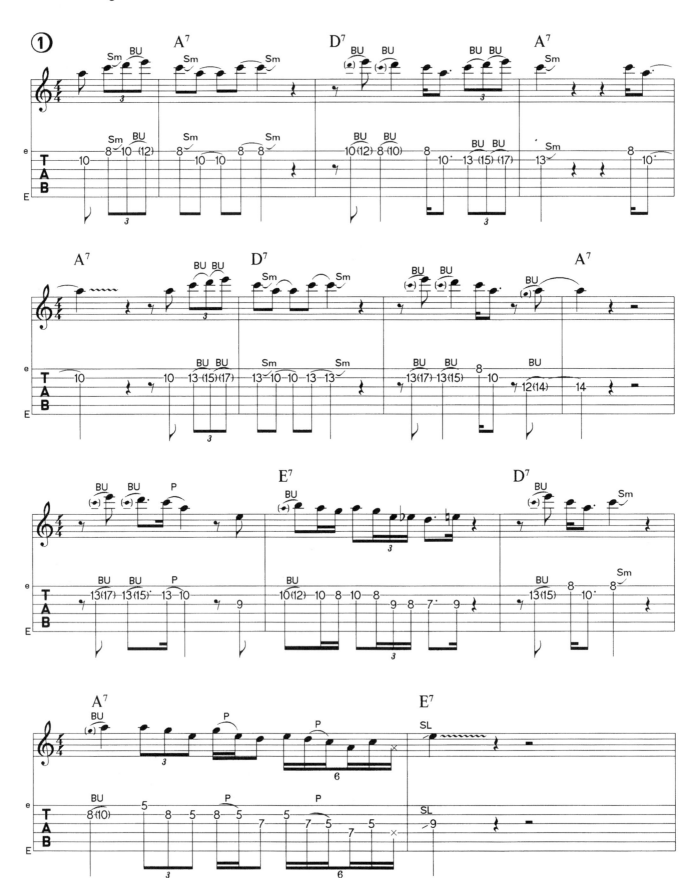

獨奏2

在這個獨奏中，在主音基礎上常常會再彈一個九音，產生出一種很有趣的A$^{7/9}$ 的聲音。這種聲音會比簡單A$^7$更有色彩一些，最開頭的樂句是基於一個節奏主題而編寫成的，它會常常出現在Albert的演奏當中。

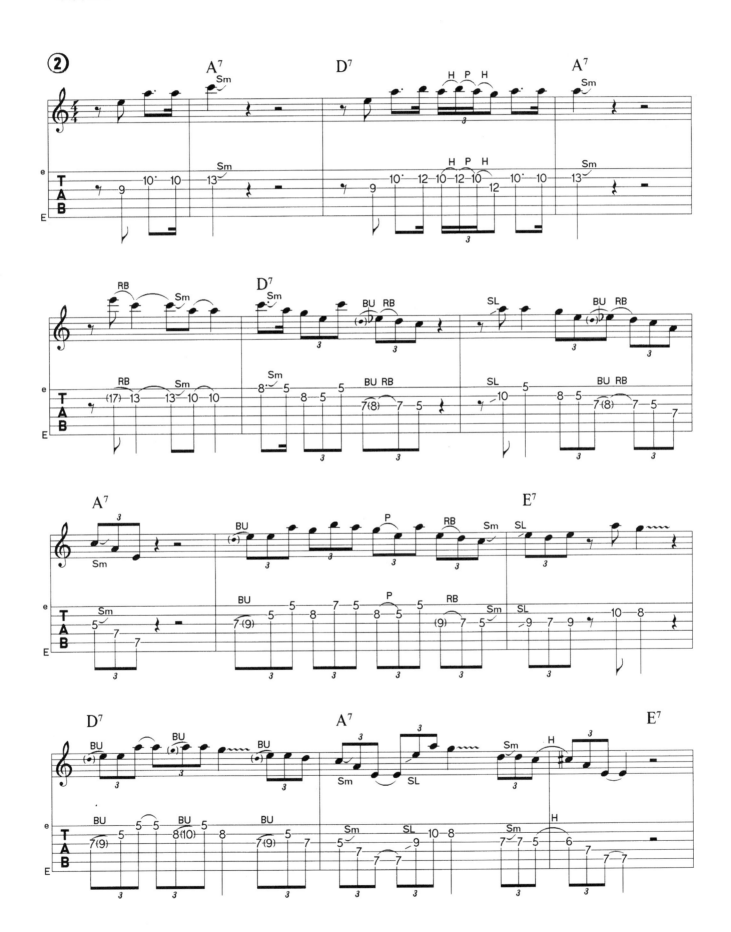

獨奏3

在這個獨奏曲中，要特殊注意推弦和滑弦。

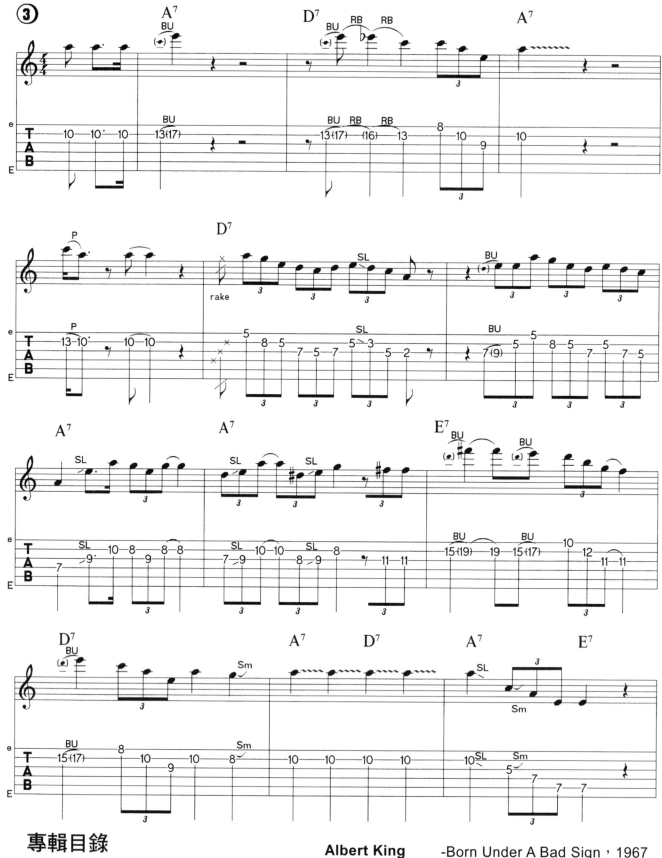

專輯目錄

搖滾之父

在電影 "Hail！Hail！Rock n' Roll" 中Eric Clapton曾中肯地說過："如果你想彈搖滾,你只有兩種選擇:要麼像Chuck Berry那樣彈,要麼彈一些你從他那學來的東西。除此之外,沒有多少可以彈的了。實際上,你根本就不能彈別的。是Chunk教我們如何彈搖滾,搖滾是什麼"。

Chuck Berry1926年出生於密蘇里州聖路易斯,本名Charles Edward Anderson Berry。他曾經有一段時期工作很不稱心,並在監獄待過三年。他在二十五、六歲時才開始彈吉他。1955年他來到芝加哥,在那遇到了Muddy Waters。同年5月21日他錄製了第一支單曲 "Maybelline"。不到四個月,這支單曲就攻佔了Bill Haley的超級排行榜 "Rock Around The Clock" 並且名列榜首。Chuck Berry隨後的經典之作包括 "Johnny B.Goode","Roll Over Beethoven" 歌曲等等。

Chuck Berry和Elvis Presley共同開創了音樂史上的新紀元,DJ Alan Freed將其命名為 "Rock n' Roll"。這一時期美國社會經歷了巨大的變革,一方面種族分離政策開始消除,另一方面年輕一代開始反對上一代的傳統和觀念,並且促進各種生活方式並存。當衛星被發射到太空,Chuck Berry的專輯 "Johnny B.Goode" 曾出現在傳送的訊息之中(可見當時多受人愛戴啊!)。

Chuck Berry

所受影響

雖然Chuck Berry本人宣稱他的創作靈感主要來自Charlie Christian、Carl Hogan、T-Bone Walker和Muddy Waters,但是在他的演奏中很難發現這些大師的痕跡。

和聲素材

Chunk Berry的大多數作品都只有兩分鐘,而且都是以簡單的藍調曲式為基礎。當彈奏過門樂句時,他主要用的是藍調音階,將3度推弦持續著四分音符的長度,給每一個音都帶點平穩的藍調味道。

基本風格特徵

Chuck Berry的名字總會令人想起他出色的前奏，他經典的重覆模式，常常給人一種存在著另一把節奏吉他的感覺，也正是這種重覆模式成為其吉他樂句的基礎，並在60、70年代形成其固定的風格。他從來不在自己的專輯上彈奏大量篇幅的獨奏，他在演奏獨奏時和前奏很相像。運用大量的重覆模式和雙音（Double stops）。順便說一下，如果真想彈出Chuck Berry的即興演奏曲風，你還得學習他的 "Duck walk" （鴨步行走—Chuck Berry特有的表演方式）。

音色

Chuck Berry不是一個實心吉他琴體的 "死忠派" ，他也常用半空心吉他或全空心吉他。比較粗的弦，還有幾乎完全 "Clean Sound" 的真空管音箱擴大機，這些就是構成他彈奏音色的所有設備，他的這些設備絕不是 "溫和" 按弦的樂手可以駕馭的。

樂句

下面前五個樂句是Chuck Berry不同的前奏曲。

Chuck Berry生活的年代，彈奏大三度和在三度中使用雙音（Double stops）是頗為新穎的，同時也拉近了藍調和鄉村音樂之間的距離。

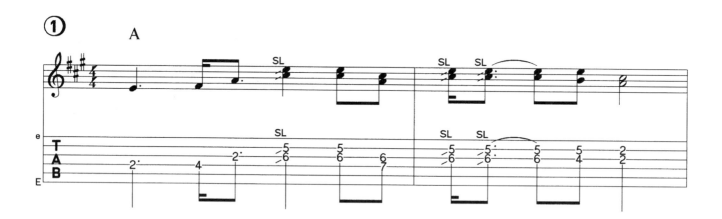

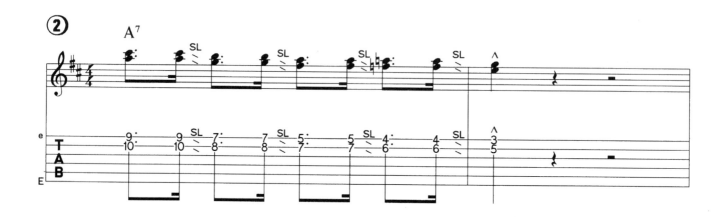

搖滾經典

在樂句4中，出於某種喜好，在從A大調轉入A小調的過程中，他實際上是從A major轉到D7（I-IV)。

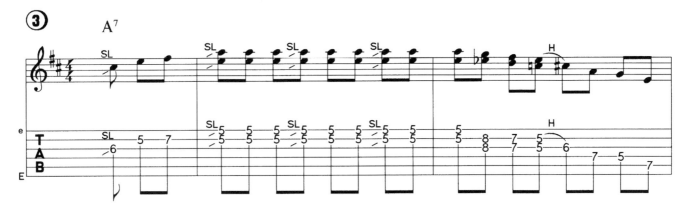

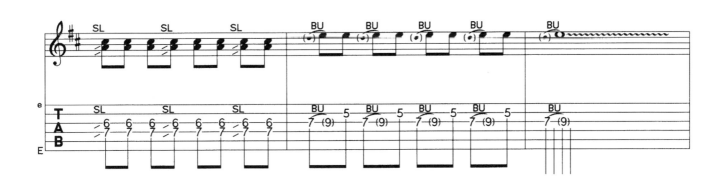

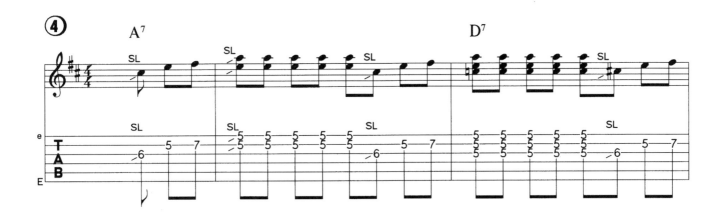

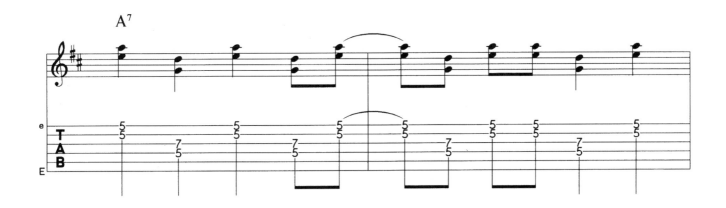

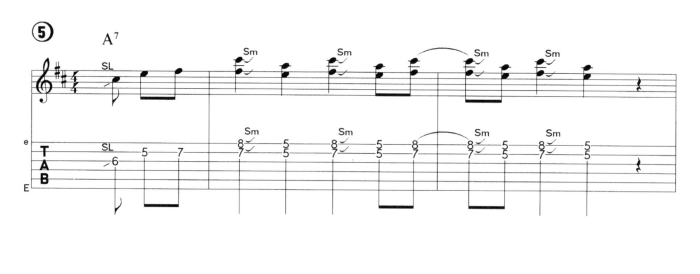

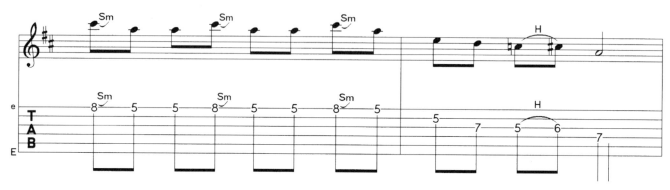

樂句6-13是較酷的樂句重覆模式，屬於搖滾好手應該彈奏的範圍。

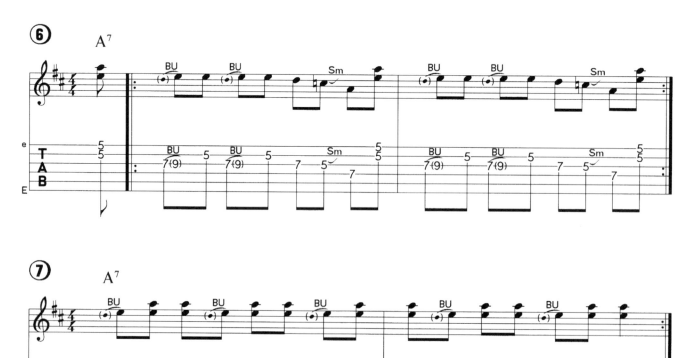

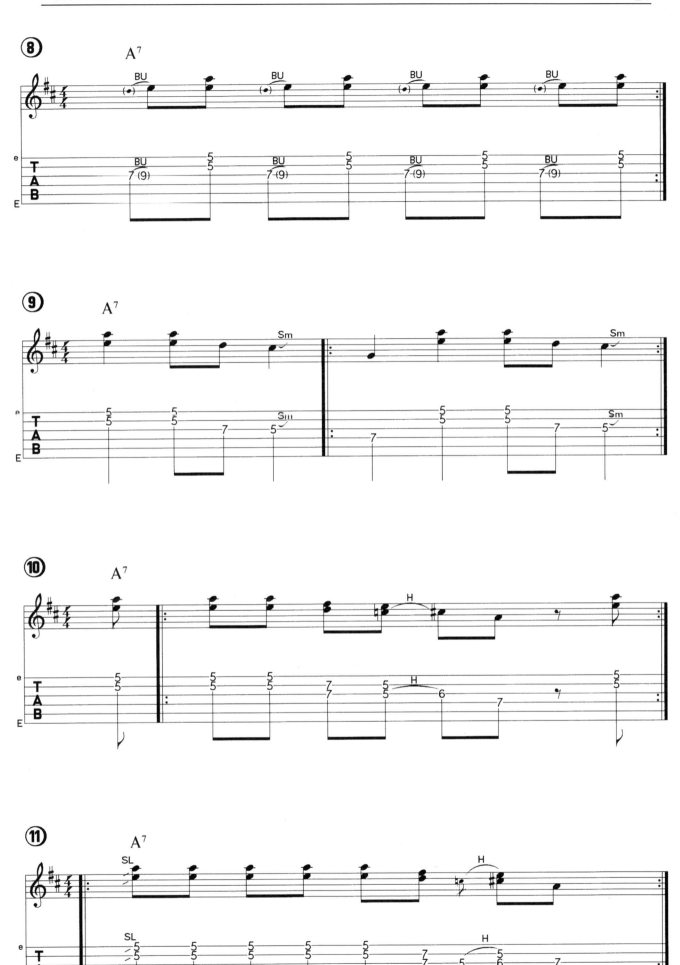

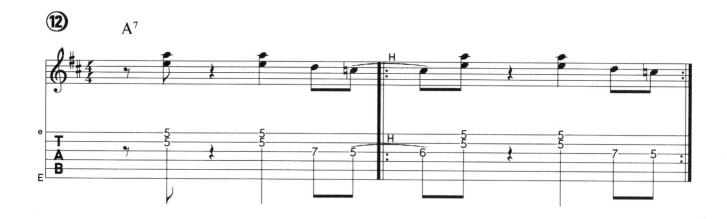

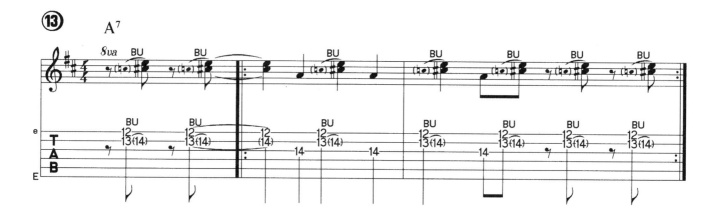

這段樂句裡的推弦看起來容易，實際上演奏還是很難的。

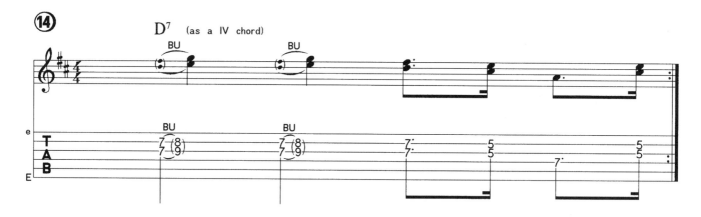

一定要注意這兩個音符的位置，其實只需在琴頸上滑一滑弦就行了。

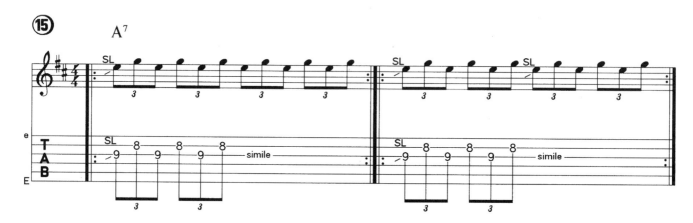

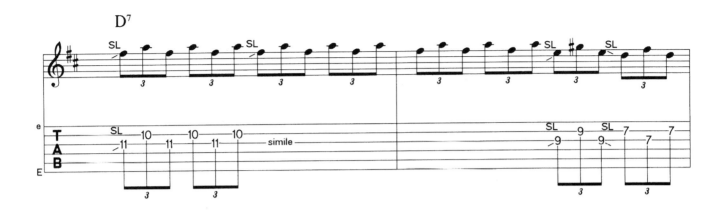

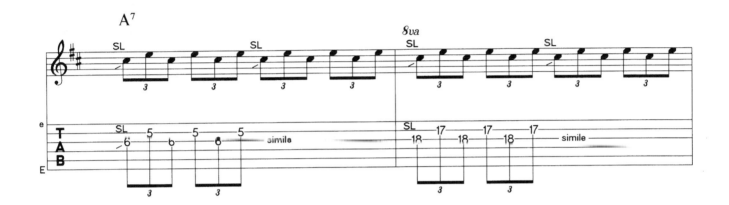

專輯目錄

由於Chuck Berry很多原版專輯都已經不再出版了,所以我們只好去找一找彙編的音樂合輯。我們還可以在電影"Hail!Hail!Rock n' Roll"中找到Chuck Berry的樂聲,同時這部電影也包括許多客串樂手,如Eric Clapton、Robert Cray、Keith Richards等等。

經典搖滾

60年代Rock n' Roll的風頭被披頭四（the Beatles）和滾石（the Rolling Stones）蓋過，此時一個叫Jimi Hendrix的吉他手出現在舞台上，他帶給搖滾吉他的深遠、持久的影響，除了Eddie van Halen之外，可以說在搖滾吉他的發展史上，是前無古人，後無來者。

60年代末70年代初Jimi Hendrix開闢了古典搖滾的新紀元。當時很多"超級樂團"，如：Cream、Led Zeppelin、Deep Purple等等，他們的演唱會經常帶給觀眾很驚奇和意外，他們還總是隨心所欲的上演一些無窮的即興惡作劇。這些樂團孕育了一批頗具影響力的大師，他們都是以藍調為基礎，並在此之上向不同音樂方向深入發展（例如：硬搖滾、拉丁、迷幻音樂（Psychedelic）等等。Jimi Hendrix是這一時期無可爭議的英雄，即使現在，幾乎所有搖滾吉他大師的彈奏中都能聽到他的顫音。

這一時期的最主要特徵在於樂句重覆模式（The repeating pattern），雖然相對現在的標準來講，當時技術上的靈活性受到限制，但是卻可以彈奏相對較今天更快更長的樂曲。

好聽的聲音、豐富的情感和創造性都是他的特點。我認為當時傑出的大師主要有：Eric Clapton、Jeff Beck、Jimmy Page、Ritchie Blackmore、Carlos Santana，當然還有Jimi Hendrix。

Jimi Hendrix

現代搖滾吉他的創始人

可以肯定地講Jimi Hendrix是現在搖滾吉他的創始人。他的演奏和相對短暫輝煌的事業生涯，以及對大眾的影響自始至終都是無與倫比的（也許只有Eddie van Halen能與之相提並論）。他的原名是James Marshall Hendrix。從童年起他就受到藍調（Blues）、福音音樂（Gospel）和R&B的薰陶。在軍隊中待過一段時期之後，他開始在R&B的俱樂部裡演出。他參加的第一場重要演奏會是為King Curtis伴奏。隨後他還參加過Ike and Tina Turner、Little Richard、Curtis knight、James Brown、B.B.King等人的演奏會。

1966年他成立了自己的第一支樂團，Jimmy James and the Blue Flames，由於舞台上的狂野表演和超凡的藍調演奏水平，他開始受到觀注。後來The Animals樂團的貝士手Chas Chandler開始注意他，並把他帶到英格蘭，自此他改名為Jimi Hendrix。正是由於Chandler、Hendrix和鼓手Mitch Mitchell以及貝士手Noel Redding才得以走到一起，進而促成了樂團"Jimi Hendrix Experience"的誕生。從此，他在歐洲的音樂事業如日中天，這一時期的主要作品有"Hey Joe"和"Purple Haze"，這兩支排行榜冠軍單曲都收錄在他的首張專輯"Are You Experienced？"裡面。但是此時他在美國仍然默默無聞，"蒙特婁（Monterey）流行音樂節"是一個轉折點，他火爆的演奏震撼了全場觀眾，自此他成為嬉皮（Hippie）文化的代言人。

他成功地發行了三張暢銷專輯（Are You Experienced？、Axis Bold As Love和Electric Ladyland）。這三張專輯銷路很好，即使以現在的標準衡量，它們也堪稱音樂史和吉他史上的里程碑。Hendrix還舉辦過多場音樂會，例如在Woodstock音樂節（每年8月在紐約州東南部舉行的搖滾音樂節）的那一場，這些都被行內人士當作傳奇來傳誦。1969年底，Hendrix解散了Experience樂團。後來又和鼓手Buddy Miles以及貝士手Billy Cox一起成立了樂團Gypsies，並且發行了同名專輯。較以往作品而言，這張專輯稍顯遜色。

1970年春夏兩季，Hendrix、Mitch Mitchell和Billy Cox一起舉行了最後一場巡迴演出。他生前最後一場演出是在懷特島節日慶典上。1970年9月18日Hendrix不幸於英格蘭肯興頓去逝，死因至今尚未查明。直到今天，人們仍在爭論他到底是自殺，服用藥物過量還是意外身亡。然而，他對觀眾的影響，尤其是對於搖滾吉他發展的影響，是冊庸置疑的。搖滾吉他的歷史是從Jimi Hendrix開始。

所受影響

由於受到Albert King、B.B.King和Freddie King的影響，所以Jimi Hendrix是一個典型的藍調音樂人。他綜合這些人的演奏，形成了獨特的風格而享譽全球。

和聲素材

他主要使用藍調音階，以及大調五聲音階，在後期作品中他還運用Dorian音階。

基本風格特徵

儘管Hendrix是用一種很感性的藍調樂句來演奏的樂手，但他對節奏吉他的影響卻似乎更為重要
些。他的許多獨奏（Solo）和重覆樂句（Riff）都是來自和弦。Hendrix經常用多種不同的聲部來演
奏。這不僅僅是他獨特的風格，同時也是Steve Vai節奏吉他曲譜中份量最重的部份，下面是一些典
型的聲部：

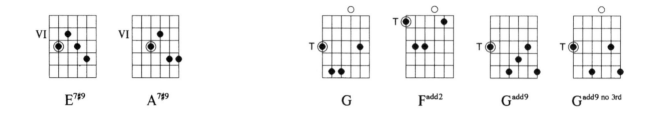

音色

Hendrix演奏的另一個特點就是他吉他的音色，以及他對效果器的創造性使用，比如：哇哇音（
Wah-wah）、失真（Distortion）、八度分音（Octave divider）、迴音（Echo）還有吉他錄音技
術的運用（如在Castles Made of Sand中，他倒著播放音樂，並且加入他的吉他音軌）。

當然，除了這些效果，他的音樂配置還包括一款Fender Strat（Hendrix是一個左撇子，他將琴改裝
成了適用於左手彈奏的特殊吉他）和Marshall吉他音箱，他經常開到最大以得到足夠的失真效果。

現場演奏中，Hendrix通常將他的吉他調至降半音，因此達到了很多不同的效果，例如減少琴弦的
張力以便使他的撥弦更容易些，特別是低音的作品。這種方法一直被很多重金屬吉他手使用至今，
如：Van Halen、Malmsteen等。

樂句

下面五段樂句是五段不同的藍調樂句，特別注意演奏中的推弦、顫音和滑弦等細節。借助你的耳朵
將下列旋律作為以上演奏技巧的參考。

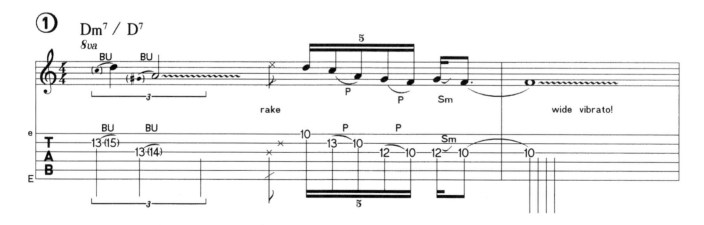

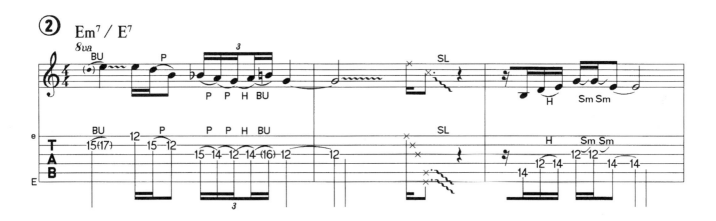

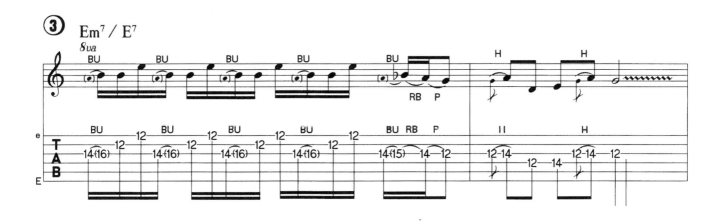

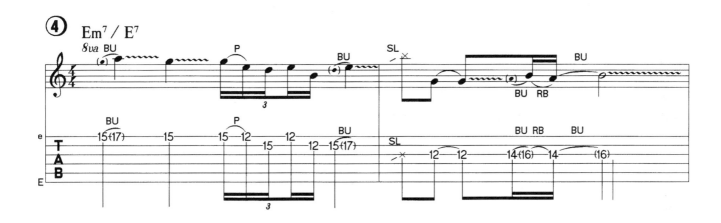

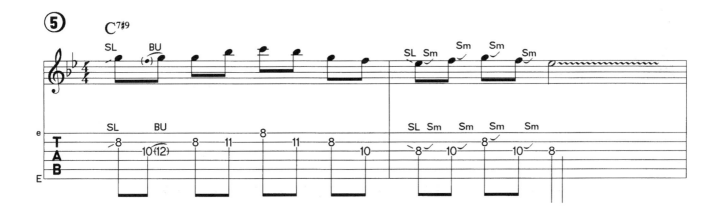

曲目6的特別之處在於，三連音及16分音符的組合，從而形成了一個有趣的重音替換。

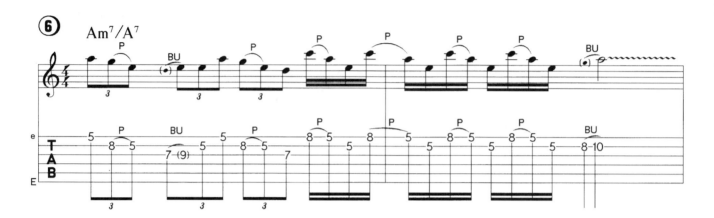

更多Hendrix風格的藍調！

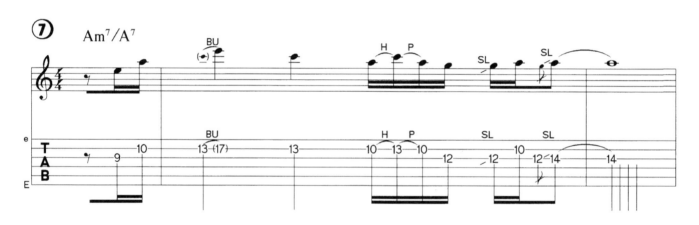

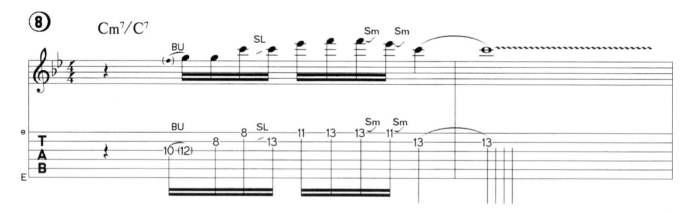

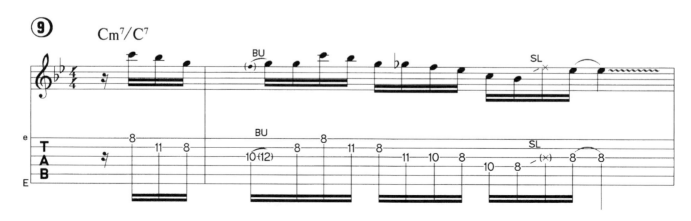

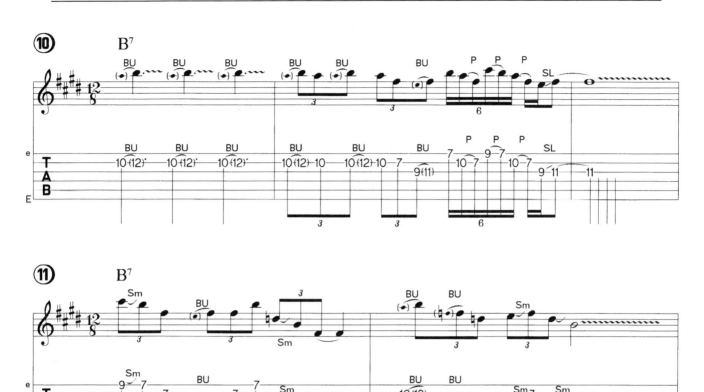

Hendrix是最早使用同音推弦的吉他手之一，這一方法後來為Carlos Santana的標誌演奏之一。

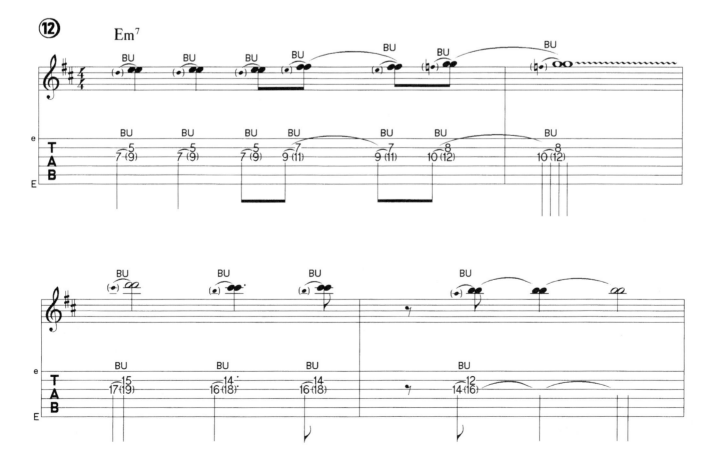

簡短的填音（Fill）

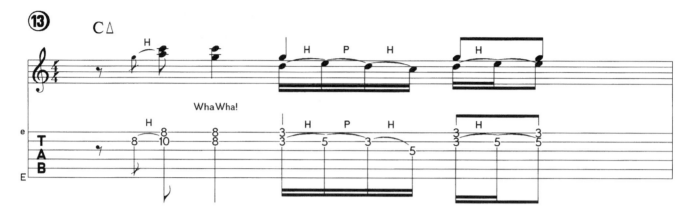

Hendrix特有的和弦-E$^{7\#9}$

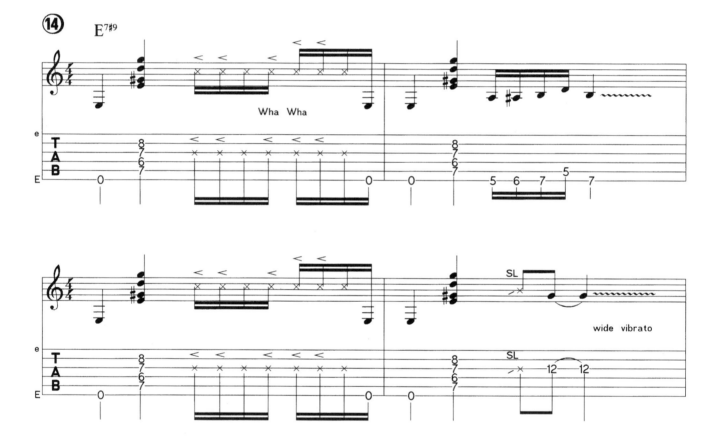

在這段曲目中，我們再次看到Hendrix慣用的吉他演奏，節奏、滑弦、和弦的即興演奏都匯集在這個例子裡。

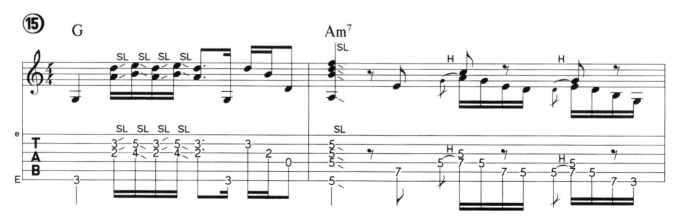

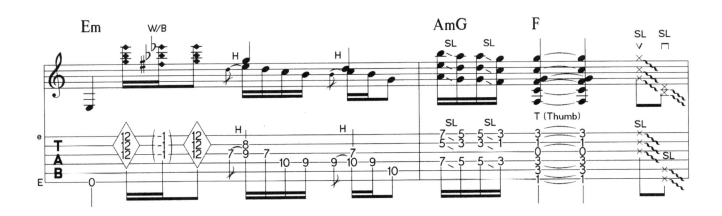

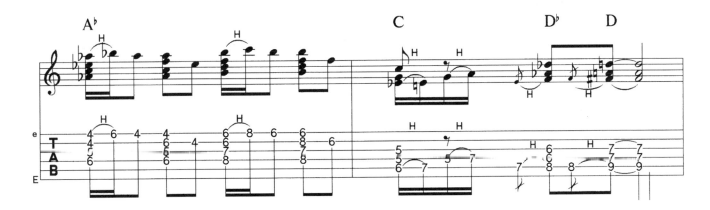

專輯目錄

下面這些是Jimi Hendrix專輯中我比較喜歡的：

Are you experienced
- Purple Haze
- Foxy Lady
- the wind cries Mary
- Hey Joe
- Manic Depression

Axis:Bold as love
- All along the watchover
- Little Wing
- Castles made of sand
- Bold as love
- Red house

Electric ladyland
- Voodoo Child

永不休止的 "慢手"

70年代早期很多Clapton迷都穿著印有 "Eric Clapton is God" 的T恤。儘管對於這句話人們還是存在很多爭議，但無可否認的是Eric Clapton的確是搖滾吉他發展史上一位舉足輕重的人物。生於1945年的Eric Clapton 1963年加入Yardbirds樂團，從此開始他的音樂生涯。此前他只在一些小型的地方樂團裡演奏過。

1965年Eric Clapton離開Yardbirds，和John Mayall的樂團Bluesbreakers一起在藍調領域中開拓新路。但是這個組合沒有持續很久，後來他和貝士手Jack Bruce、鼓手Ginger Baker共同成立了著名的三人組合Cream。同Jimi Hendrix Experience樂團一樣，Eric Clapton也深知用現場即興演奏來吸引觀眾。這個組合的壽命同樣不長，隨後他成立了Blind Faith（和Steve Winwood一起）。由於無法比擬Cream所取得的成功，所以這個組合也迅速的解散了。Eric Clapton和Beatle George Harrison是非常要好的朋友，因此他在幾首Beatles曲子中演出過，例如 "While My Guitar Gently Weeps"。

Eric Clapton

在Derek and the Dominoes樂團時Eric Clapton創作超級冠軍單曲 "Layla"，這絕對堪稱搖滾經典之作，而且最終確立了他 "吉他之神" 的地位。1971-1974被很多人認為是Eric Clapton的 "黑暗時期"。隨著他音樂至尊地位的上升，他開始吸毒和酗酒。

然而，1974年他憑 "I Shot the Sheriff" 捲土重來，並且首次成為主唱。收錄這隻單曲的專輯（461 Ocean Boulevard）也標誌著Eric Clapton新的起點，他創作並演奏了一些更傾向於流行音樂的歌曲，而且還刻意的迴避藍調時期 "吉他之神" 的路線。許多年輕歌迷把Eric Clapton當作 "流行歌手" 崇拜，而對於他在60、70年代的音樂和吉他大師的地位卻幾乎一無所知。

所受影響

和同時期的許多搖滾吉他大師一樣，Eric Clapton受到藍調很深的影響。據Eric Clapton本人所稱，B.B.King和Robert Johnson是他的偶像，此外還有其他的芝加哥藍調大師如Muddy Waters和Freddie King。

和聲素材

Clapton大量地運用五聲音階，有趣的是他總是在大調五聲音階和小調五聲音階之間來回切換，這樣使得其獨奏更加生動，試試下面的音階組合：

A調藍調

第1段副歌：
以A7和弦為伴奏：A major（F#m）五聲音階，#F藍調音階
以D7和弦為伴奏：A minor五聲音階
以E7和弦為伴奏：A major五聲音階，給藍調一種更愉快的聲音融入在其中（B.B.King的風格）

第2段副歌：以A調所有和弦為伴奏：A minor五聲音階（Albert King的主要藍調音）
Clapton也常常將這些音階的混合曲式一起拿來演奏，如：A調：A、C、C#、D、E♭、F#、G，用小三度和大三度來做獨奏，用屬7和弦來做伴奏，一個經典範例就是Cream風格的"Crossroads"。

基本風格特徵

用Hendrix和Beck這樣的吉他手相比，Clapton的相對優美，而且他的方式更愉悅、更有節制且頗具旋律感，比如說他的顫音和節奏，就更為平和溫柔。與他同時代的樂手相比較，他的聲音效果更有規距、更節制。特別是他的顫音，他有時用一種很快，很深的顫音，令人想起B.B.King的演奏，有時他也會用又長、又寬又平和的顫音，因此人們送給他一個"慢手"的綽號（Slowhand）。順便告訴大家，Clapton從來不用吉他搖桿。

音色

在Clapton坎坷不平的音樂生涯中，他總是使用各種各樣的吉他，從半空心吉他到Les Pauls，又到Explorers，再到mapleneck Strats，現在的他更傾向於使用mapleneck Strats。他最喜歡是一把黑色的Strat，他稱之為"Blackie"，是一把由不同型號琴的配件組裝而成的。Clapton另一重要設備是一款略帶失真的真空管音箱，有時他也會使用一些Wah-wah（哇哇音）效果和Delay（延音）效果。

樂句

下面這些樂句是綜合前面提到的各類音階的組合應用。

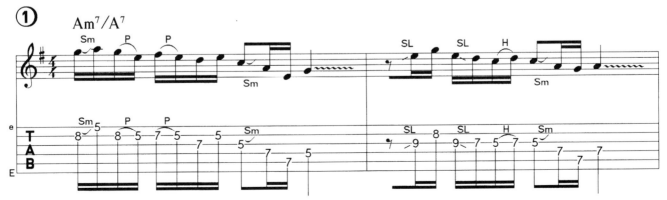

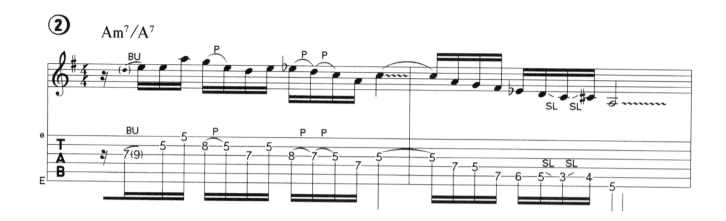

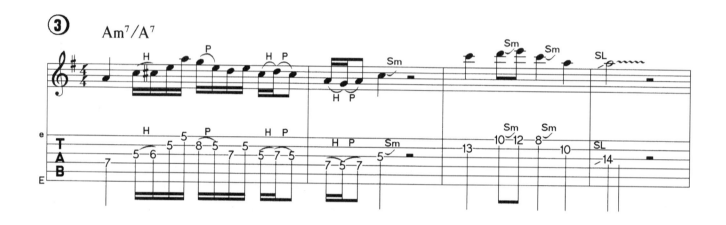

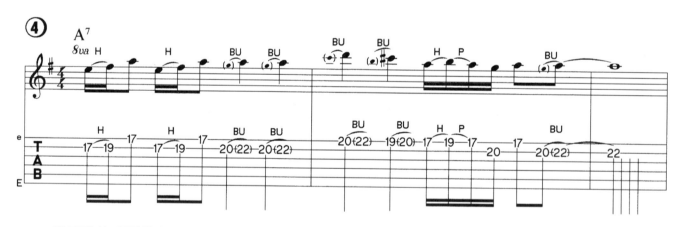

一種簡單的重覆模式。

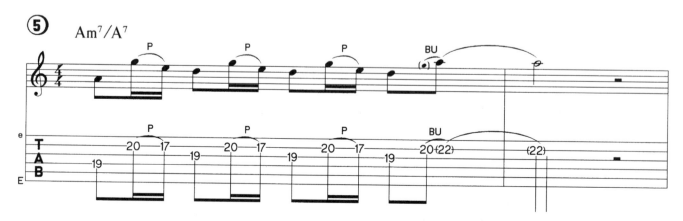

下面兩組重覆模式是以十六分音符組成的三音組,這會給你一種重音變換的感覺。

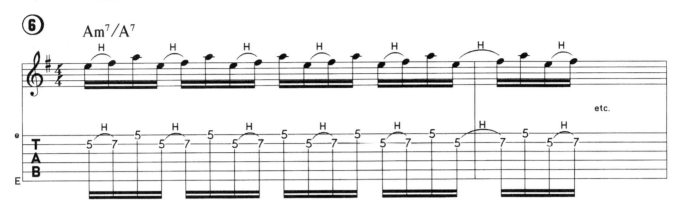

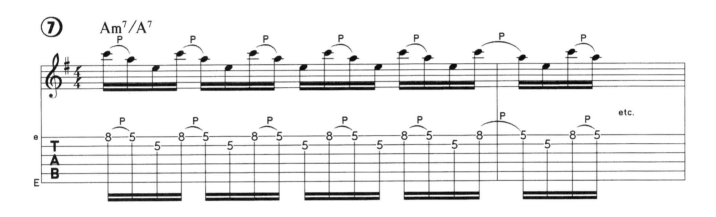

下面是以藍調曲式最後4小節為伴奏的兩組樂句練習。

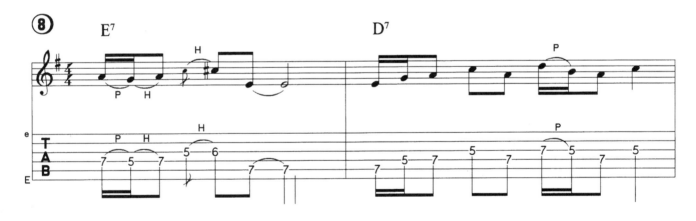

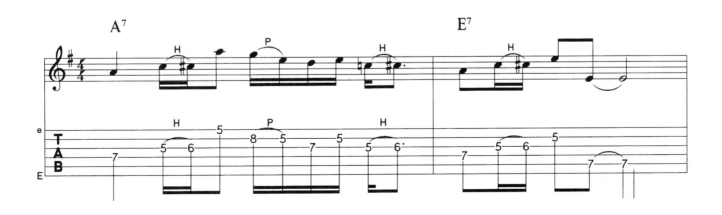

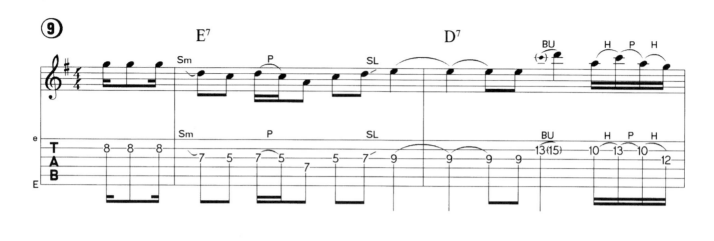

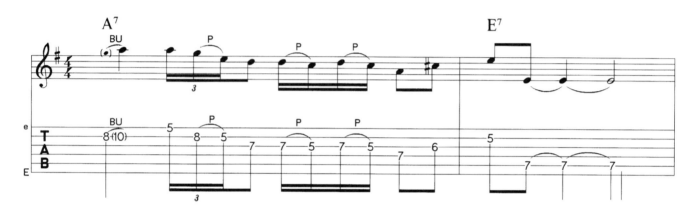

特別注意顫音和推弦。

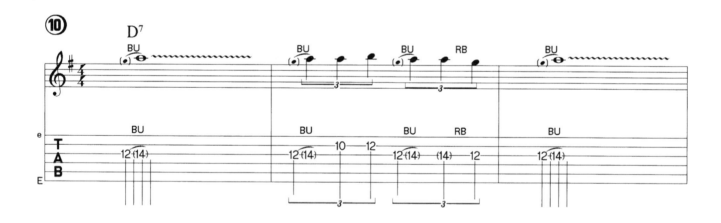

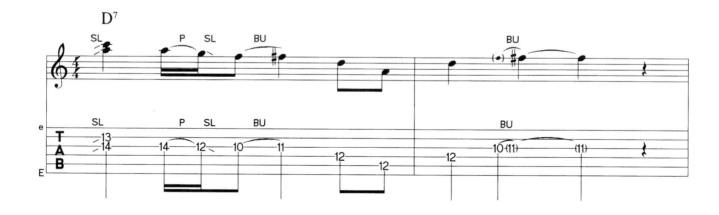

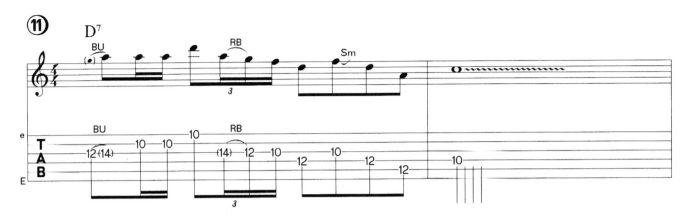

雖然音符少，但有時韻味更濃。

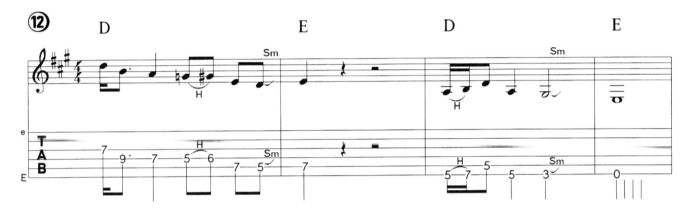

在最後三個樂句裡，我們又一次見到了幾種音階組合而成的混合曲式。

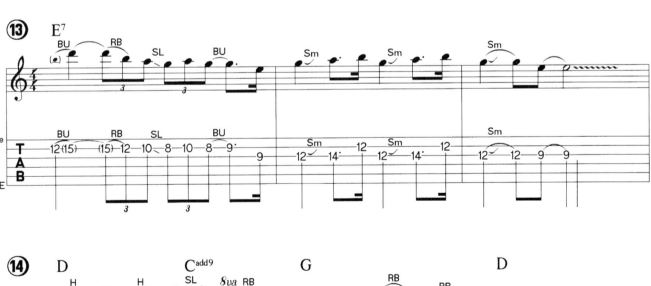

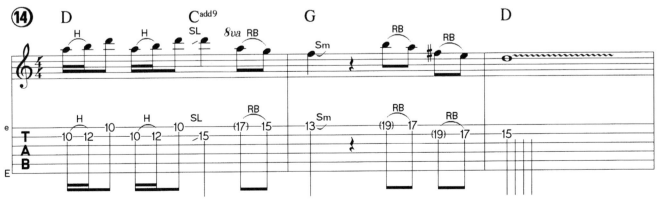

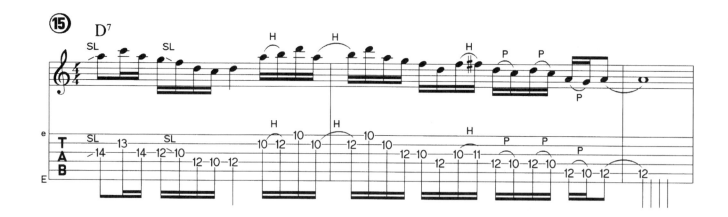

專輯曲錄

下面這些歌曲都是Clapton的經典作品，其中收錄了大量Eric Clapton的冠軍單曲。

Cream - Crossroads
- Sunshine of your love
- White Room
- Spoonful
- Badge

Derec andthe dominoes - Layla
- Little Wing

Solo - I shot the sheriff
- Lay down sally
- Promises
- Cocaine
- wonderful tonight
- After Midnight

還有一張試音唱片 "Crossroads" ，當中含有不少未發行且十分珍貴的錄音。

鍾情Strat的吉他大師

雖然在娛樂界復出是經常發生的事，但他的復出仍然令人激動。1989年Jeff Beck憑專輯"Guitar Shop"復出可以說是截然不同的一件事，這張吉他專輯是目前為止世界上最好的吉他專輯其中之一。這也不是Jeff Beck第一次重返舞台。

他坎坷不平的音樂生涯從60年代開始，他在當時最熱門的樂團Yardbirds接替Eric Clapton擔任吉他手。1967年離開樂團後發行一張獨奏專輯，但是卻無法比擬Yardbirds專輯所取得的成功。

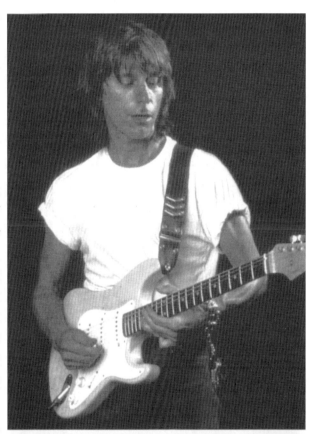

Jeff Beck

Jeff Beck在音樂和生活方面都不安於現狀，而且變幻莫測，所以他的音樂組合無一超過兩年。雖然是一個道道地地的搖滾大師，但是70年代中期他還曾涉獵過爵士搖滾／融合（Jazz-rock/fusion）。他連續發行了兩張經典之作"Blow by Blow"和"Wired"（由前Beatles製作人George Martin製作），從而達到了其事業的顛峰。之後他發行專輯花費的時間越來越長，成功也似乎離他越來越遠。因此，他曾連續幾年全身心地投入到他喜愛的賽車運動中，在忙的時候，他甚至將音樂放在一邊。1985年的專輯"Flash"是最好的證明。1989年Jeff Beck和鼓手Terry Bozzio，鍵盤手Tony Hymas合作發行了專輯"Guitar Shop"，聽眾以及音樂評論的反應出乎意料的好。這張專輯再次證明年齡絕不是問題，Jeff Beck沒有因為年齡增長而失去魅力。在未來，他絕對是一股不可忽視的力量。

所受影響

Jeff Beck的影響主要來自於Rock n' Roll吉他大師Cliff Gallup（Gene Vincent）和Paul Burlison（Rock n' Roll Trio），以及Chet Atkins和Jimi Hendrix。

和聲素材

Beck專輯裡面的很多歌曲都是基於mixolydian音階（1-2-3-4-5-6-♭7）寫成的，這樣的歌曲給了他很大的空間能夠在即興演奏時運用藍調音階。他用和弦變換為媒介，去演奏些很難演奏的音符（例如："Goodbye Pork Pie Hat"），但是他總是能確保最後的音可以與和弦基本音和諧一致（1-3-5-7）。但是，我們有時也會在Jeff的演奏中找到"錯誤音符"，比如像（"Cause We've Ended as lovers"）以屬7和弦為伴奏彈大七和弦。

基本風格特徵

Beck的風格主要是他的顫音，為此他使用搖桿。相較來說，他的搖桿很快，但音域不是很寬，這種效果可以用比較傳統的顫音裝置（Vibrato System）得到，而不需用鎖弦系統（Locking System）。Beck的另一個特徵是近年來彈奏時不用Pick，這樣做的好處是沒有哪兩個音符會聽起來一模一樣，而他的演奏也更具色彩。

他還有一點讓人很震驚，就是他在吉他上總是很狂放，常常在整個指板上做一些無法計算的音域跨躍。他的實驗性讓人無法預測，讓他的聽眾吃驚不已。

音色

Beck稱自己是"鍾情Strat的人"。他說："Strat琴實際上可能是最糟糕的一種琴，你非得死死地抓緊琴頸才彈得出好聽的聲音"。他有用一個破音效果的真空管音箱（Overdriven）外加一些效果Delay（延音）外帶一點失真（Distortion），這些構成了他自己獨一無二的音色效果了。當然，Jeff和所有的吉他大師一樣，他的音樂與聲音是來自他的手指而不是他的設備。

樂句

在第1句當中的結束部份我們遇到半音音符。

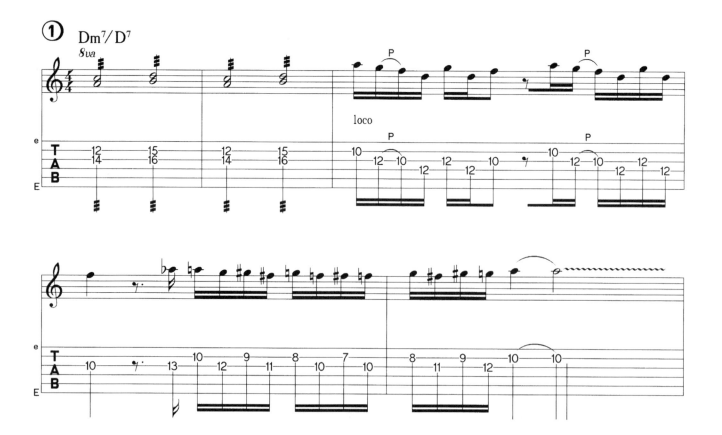

下面這段樂句中的第二小節包含一部份很早期的推弦片段，這一段音階被人們稱為Jan Hammer音階（1-3-4-5-♭7）。

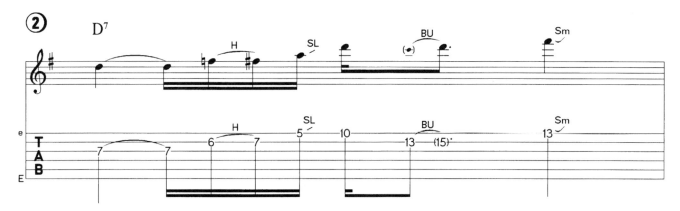

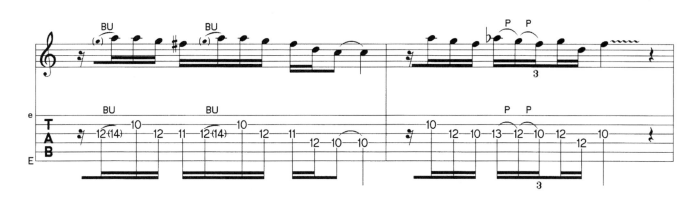

Jeff Beck常常下意識採用重疊和弦（Superimposition）。在下面這個練習中，你需用A7和弦做伴奏，然後分別從G、A、C、D、F的大三和弦中選取可彈的音階。

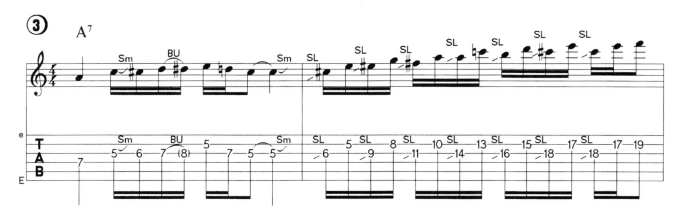

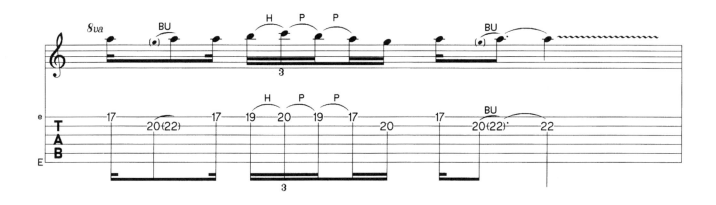

在下面的樂句當中，要特別注意推弦。

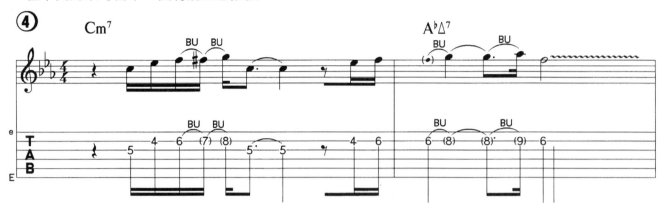

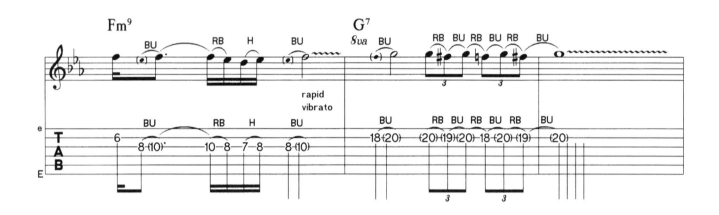

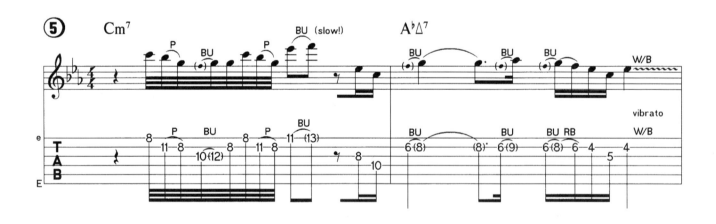

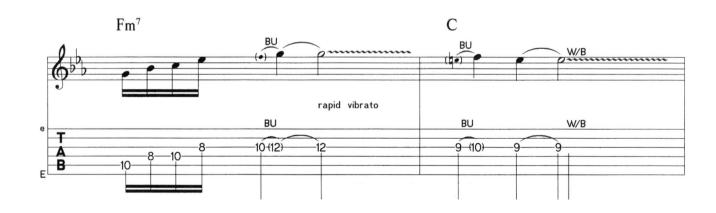

下面一段是Jeff Beck式的藍調樂句。和上一個練習一樣要注意推弦。

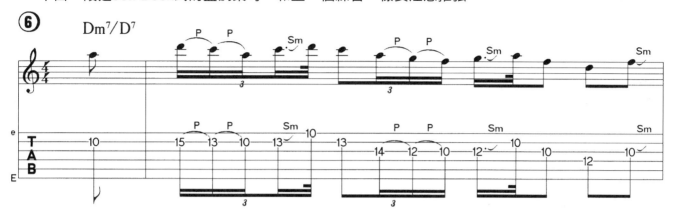

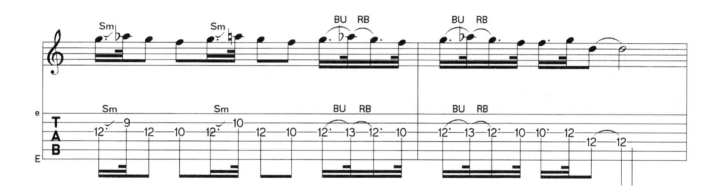

你在下面的樂句中投入的力量越狂野，聲音就越像Jeff Beck的風格。

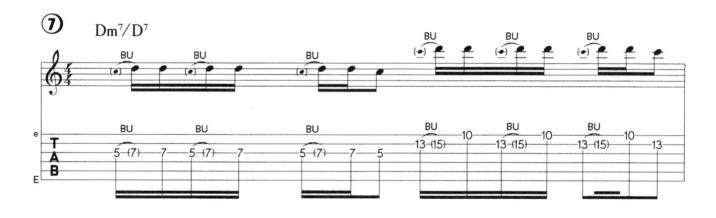

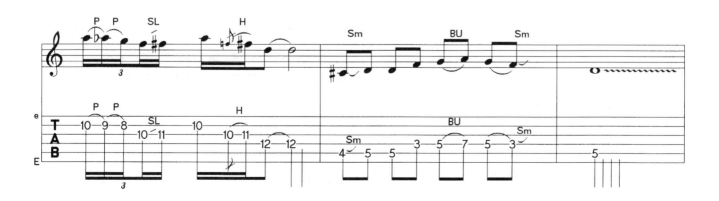

Jeff是第一批使用搖桿滑音演奏的樂手之一。在樂句8中，只是開頭和結尾的幾個音符使用撥弦。

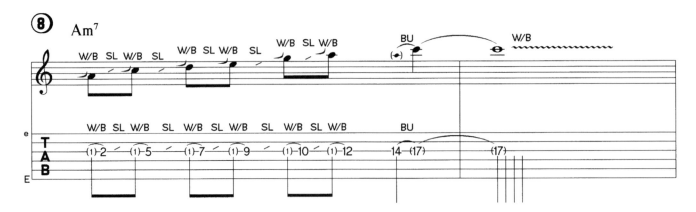

下面兩個樂句中都是Jeff的重覆模式（Repeating patterns），他的顫音和滑音常在一起混用。

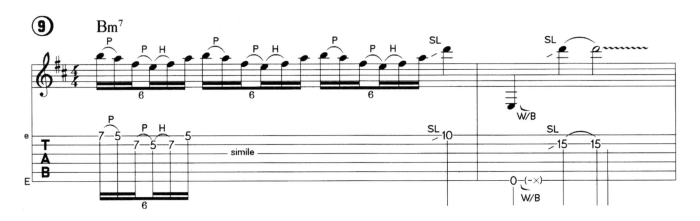

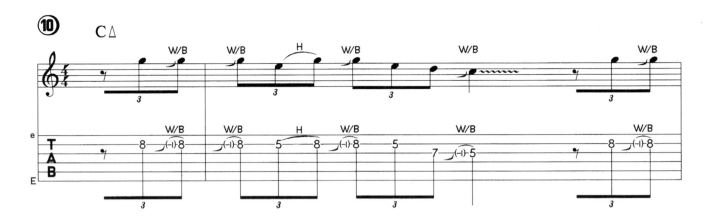

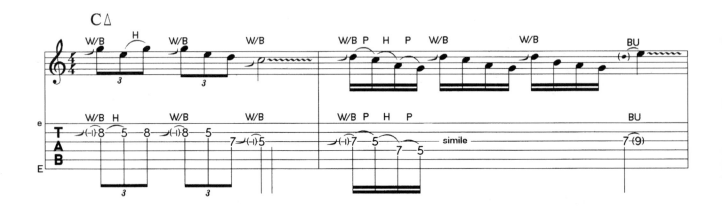

下面兩個樂句中有很帶勁的推弦和Beck典型的半音樂句。

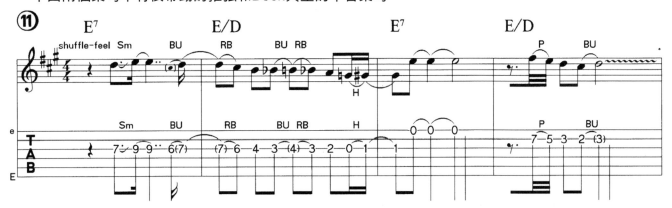

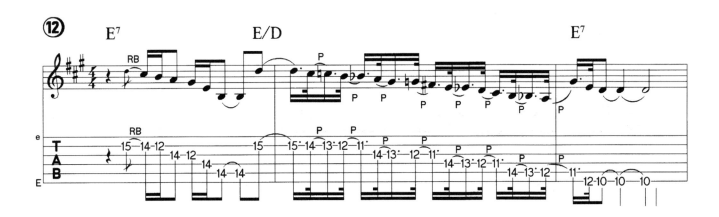

Jeff Beck的推弦十分精準，大家可以比較一下，（在樂句7中）他沒用推弦演奏。這種技術和Jan hammer音階構成了下一個樂句的練習。

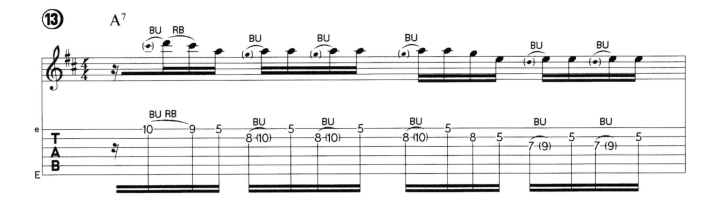

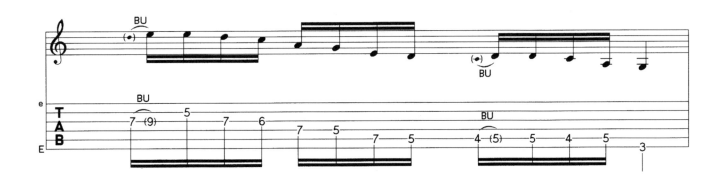

在下面這個樂句中，你會發現泛音不見得非得是"俯衝轟炸"（Dive bombing）（見van Halen）。

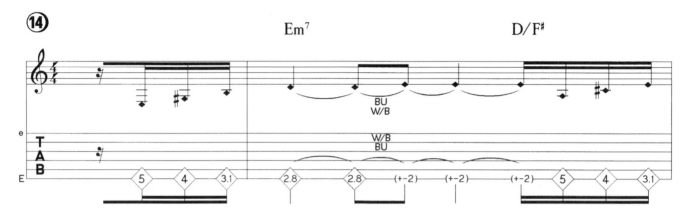

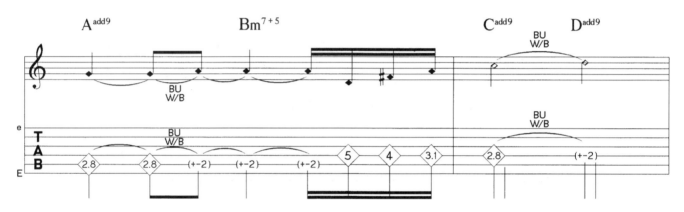

Jeff Beck的優美旋律樂句。

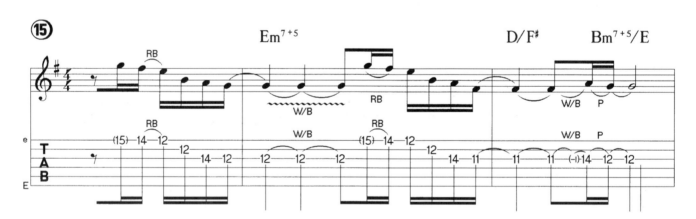

專輯目錄

重搖滾之父

Carlos Santana曾這樣評價他的同行Jimmy Page，"他的獨奏真是太棒了！"。Jimmy Page曾和他的Led Zeppelin樂團創造出搖滾史上的諸多經典之作，例如"Whole Lotta Love"和"Stairway To Heaven"由於"Guns n' Roses"和Kingdom Come樂團的推崇，他的譜曲風格後來曾一度成為流行。

與其他"British Invasion"的代表人物一樣，60年代中期Page在英格蘭很多地方樂團裡演奏過。還在二十幾歲時他就已經是一位很有知名度的錄音室樂手，因此當Jeff Beck離開Yardbirds之後，他被邀請代替Beck。隨後不久，New yardbirds剩下的成員將樂團改名為Led Zeppelin。第一張專輯只不過是個起頭，而其在1969年發行的第二張專輯簡直達到了至善至美的境界：有趣而不尋常的樂曲改編明顯來自於Celtic音樂風格的影響，以及古典搖滾吉他和Deep Purple的樂句。這兩支樂團的即興重覆樂句（Riff）共同奠定了重搖滾和重金屬的基礎，其廣泛的認同度時至今日仍無與倫比。Purple偏重於古典金屬，而Zep傾向於受R&B影響的硬搖滾。70年代樂曲改編的多樣性以及音樂持續不斷的發展使樂團在創作上更具靈活性。Led Zeppelin與當時70年代眾多樂團一樣，擁有比當今樂壇更大的自由度。Jimmy Page是一個具有神秘色彩的人，因此他在他的音樂和Led Zep都罩上了神祕的面紗。如此一來，在音樂風格上，尤其是作詞方面，他們和其他樂團大相徑庭。80年代初期樂團解散，此時的樂壇，新一代吉他偶像層出不窮，作為硬搖滾之父的Jimmy Page開始沉寂下來，這種狀況一直持續到80年代中期他的重返舞台之作"The Firm"的發行。獨奏專輯"The Outrider"發行之後他一直都很低調，但是他對當今的樂壇影響極深，以至於現在都能從當代一些樂團的音樂中聽到他的足跡。

所受影響

Led Zeppelin發行的專輯中吉他和聲部份，可以發現很多受Celtic民間音樂的影響。此外，與同時期吉他手一樣，Jimmy Page還受到美國Rock n' Roll吉他大師，例如：Scotty Moore、Cliff Gallup、James Burton、Chuck Berry和Bo Diddley的影響。

和聲素材

Jimmy Page也是一個很喜愛五聲音階的樂手，為了能演奏更多的音符，他也嘗試降5音和使用9音。像Clapton一樣，他也是在大調五聲音階和小調五聲音階之間切換來切換去（轉調），為了能使獨奏生動，他採用屬7和弦伴奏。

基本風格特徵

Jimmy Page除了其簡單而經典的即興重覆樂句（Riffs）如"Whole Lotta Love"、"Living Loving Maid"、"Heartbreaker"與他在當時運用大量疊錄（Overdubs）和不同類型的吉他音效來有趣處理外，他還精通重覆演奏，儘管重覆模式對所有樂手都是必彈項目，但Jimmy Page當屬這一領域的大師。

音色

儘管近年來Page一直使用Telecaster琴加Vox AC30吉他音箱，但是Led Zeppelin樂團的第一張音樂大碟中，那種純正的重搖滾的聲音是Les Paul琴和Marshall擴大機將音量旋紐調到最大的結果。就音色來說，過載和音量才是真正地將早期的Page與他同時期，使用Strat/Marshall的樂手區分開。為了能有這種飽滿、模糊、震顫的聲音，最好還是不要使用較大失真，這一點非常重要。另外，Page也是一個實驗主義者（例如：多聲道Wah-wah哇哇音外帶小提琴低音等等），這些都是Page為達到其音色所需的各種設備配置。

樂句

八分音符應當彈奏得像Shuffle的感覺，你彈奏得越快越有節奏，效果聽起來感覺就越好！

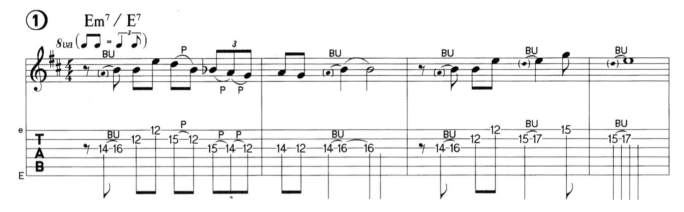

下面的樂句如果你能在推弦時刻意地將音降一點，效果會更好。

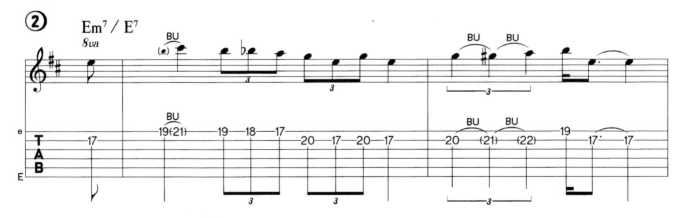

Jimmy Page式的藍調

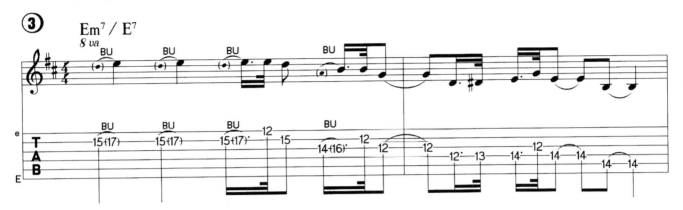

在這個樂句裡，3度和7度（和弦中最重要的音符）要特別用心去彈。

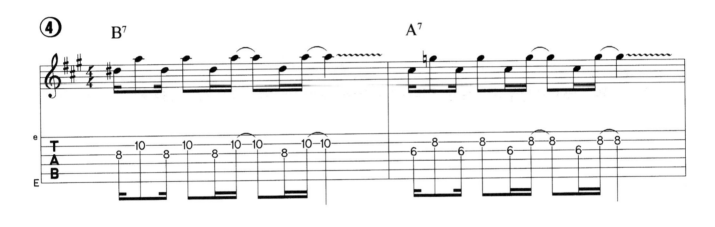

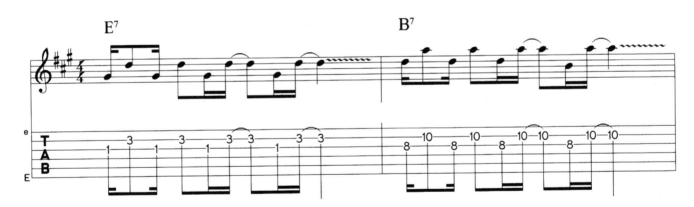

Jimmy Page式的重覆模式

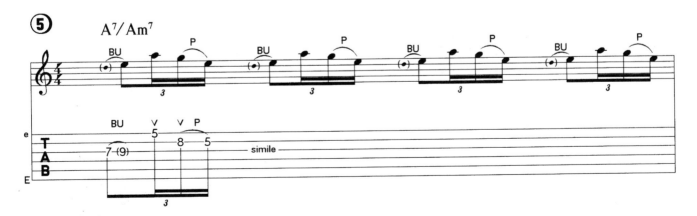

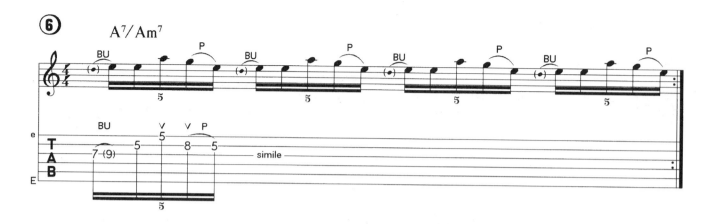

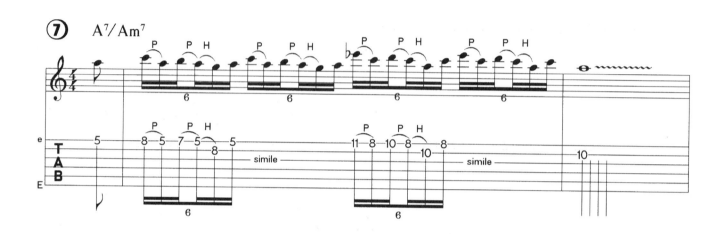

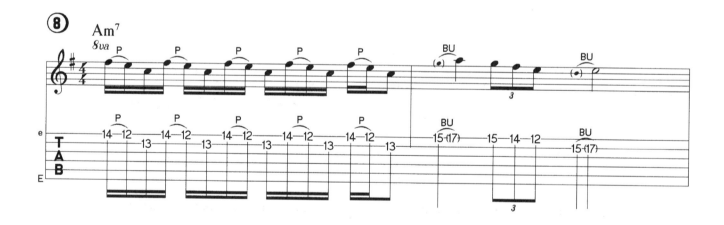

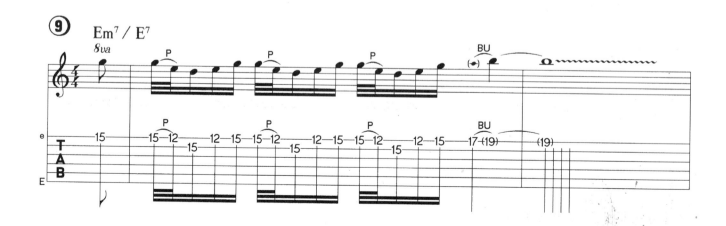

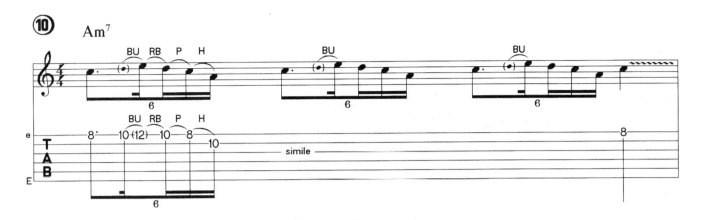

想把下面的樂句處理好，其關鍵在於你的態度。

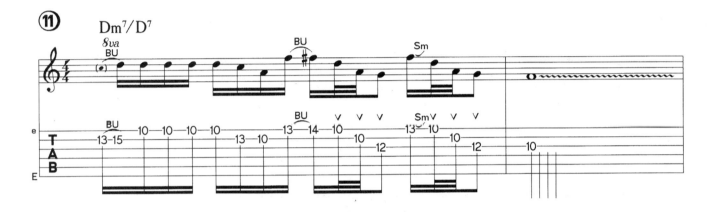

下面這段五聲音階的Riff是大調五聲音階與小調五聲音階的組合。

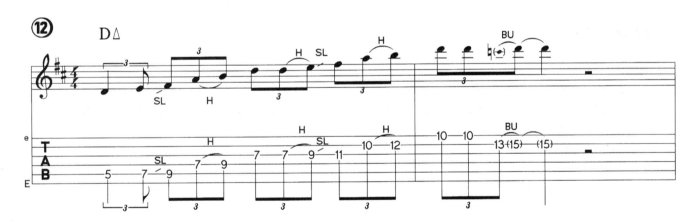

下面更多五聲音階的樂句會讓你懂得：好的樂句不一定很難。

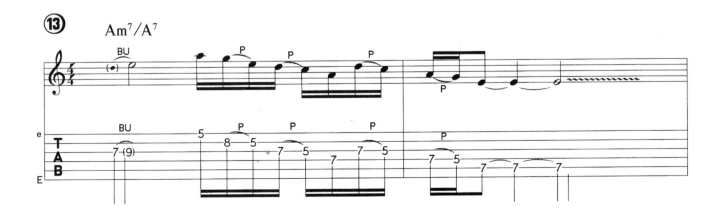

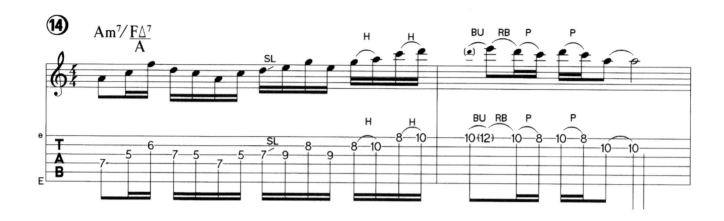

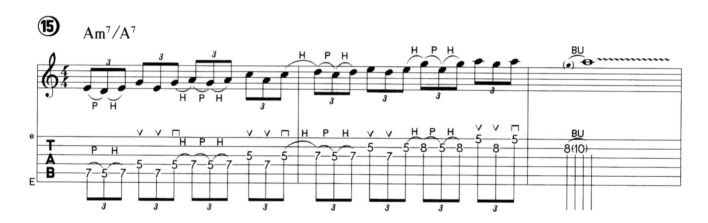

專輯目錄

儘管Jimmy Page的獨奏專輯上也有收錄他很優秀的吉他獨奏，但是他在Led Zeppelin樂團的演奏更令人震撼。除了前三張專輯，電影"The Song Remains The Same"的原音大碟也不容錯過。

Led Zeppelin　- I
　　　　　　　　　- II
　　　　　　　　　- III

硬式搖滾邁向古典的先鋒

搖滾樂團Deep Purple和它的吉他手Ritchie Blackmore（與Black Sabbath和Led Zeppelin樂團）被認為是七十年代最具實力的音樂力量之一，它同時也是重金屬和重搖滾樂風的先驅。老實說，我不太相信我們地球上的電吉他樂手不會演奏世紀之作"Smoke on the Water"裡的即興樂句（Riff）。

Ritchie blackmore的音樂生涯開始於60年代中期，他作為Screaming Lord Sutch的替補樂團The Savages的吉他手，從此他開始從事吉他演奏。後來，他於1968年同Jon Lord（鍵盤手）和Lan Paice（鼓手）成立了Deep Purple的初期陣容。第一首單曲"Hush"，在美國取得巨大的成功，儘管樂團風格傾向流行音樂，但你可以聽出這支樂團令人不能忽視的潛力。1970年，Roger Glover成為樂團的貝士手，Ian Gillan擔任主唱，自此具有傳奇色彩的Deep Purple樂團宣告成立。他們將古典元素與正崛起的英國硬式搖滾樂風相結合，形成了當時音樂界的先鋒力量。

有了1972年的"Machine Head"再加上單曲"Smoke On The Water"，樂團發行了搖滾史上一張至今仍無其他專輯可以望其項背的樂壇經典。Deep Purple的音樂存在著張力和磨擦，因為Jon Lord是個"古典"音樂人，而Ritchie Blackmore的特長是藍調。有時這兩種對比形成了一種舞台爆發力。儘管這兩種因素的相互作用使場下的觀眾無比著迷，但Deep Purple更懂得如何取悅觀眾，那些優美的令人享受的樂句都在他們熱門單曲的現場演奏版中釋放著光芒。

Ritchie Blackmore

由於樂團內部矛盾激化，1975年樂團被迫分道揚鑣，Ritchie Blackmore重組了彩虹樂團（Rainbow），使得一批出色歌手得以登台一展才華，其中包括Ronnie James Dio、Joe Lynn Turner和Graham Bonnet。儘管擁有如此豪華陣容（但人員更換太過頻繁），但這支Rainbow樂團再無法重現Deep Purple昔日的輝煌。1984年，沉寂了近十年之久的Ritchie（也許這些樂手的個性需要歲月的磨練才會真正變得寬容、豁達）與原1970年的陣容重返舞台。從此，這支傳奇組合開始零星地發行專輯，但是無一可與早期作品相提並論。

所受影響

他所受藍調音樂的影響可在他的演奏中清晰可辨。他把Les Paul和Django Reinhardt等爵士樂手看作自己的偶像，他同時也深受Johann Sebastian Bach的和聲素材所影響。

和聲素材

Ritchie Blackmore實際上是第一個使用藍調之外的巴洛克和弦（主要小和弦）和古典和弦連接的吉他手。此外，他還用古典和弦的附屬音階。因此，他為之後的吉他手，如：Uli Roth、Randy Rhoads和Yngwie Malmsteen等人奠定了相對傾向突出主奏吉他的"古典音樂"（搖滾吉他古典派）的道路。就藍調的現狀來說，只要有Blues在，你會常常從Ritchie Blackmore的音階中聽到這種（例如A調）：A、B、C、D、E♭、E、F♯、G、（A dorian+A blues）

基本風格特徵

Ritchie Blackmore重要演奏特徵之一就是他對強力和弦（Power chord）做為歌曲基本輔助即興樂句的應用，當然我們上面提到的音階運用也是他的重要風格（其實Blackmore最主要的貢獻在搖滾吉他演奏上），最好的例子當然是"Smoke On the Water"了。他的另一個創新之處在於他的模進（Sequence）和分解和弦（三和弦琶音）方面的運用，因為兩者都是他從Johann Sebastian Bach那裡學來的。

音色

Blackmore也很喜愛Strat+Marshall擴大機的經典組合，不使用其它樂器和效果器，但他可能會偶爾使用延音（Delay）。還很有趣的一點就是，為了獲得較好的高把位聲響，他把琴衍與琴衍之間的指板"銼"低，他是第一個這麼做的樂手。

樂句

下面這些樂句就是上面提到的Dorian音階和藍調音階的混合應用。

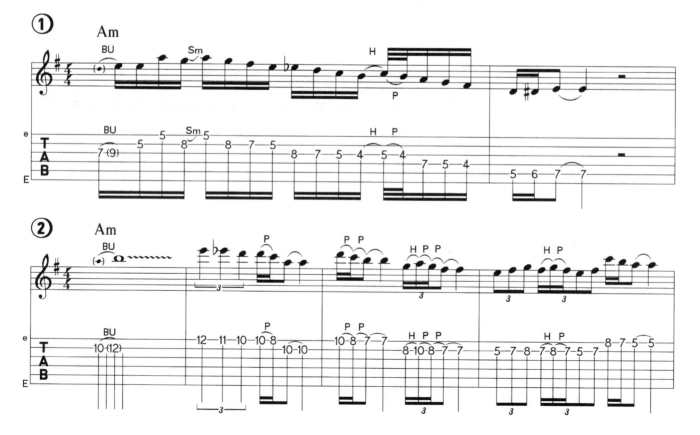

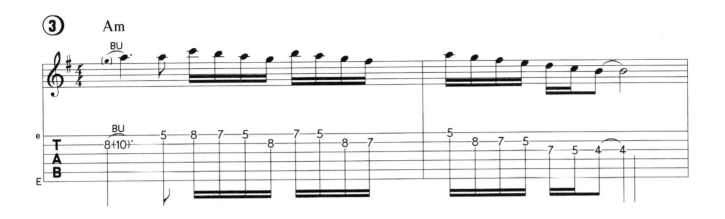

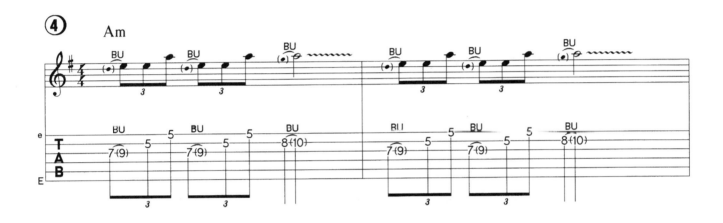

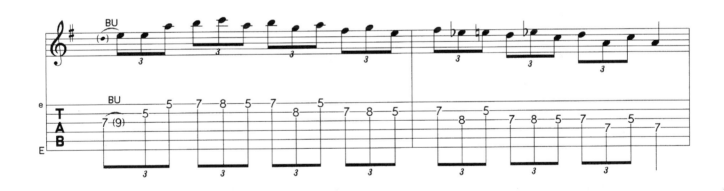

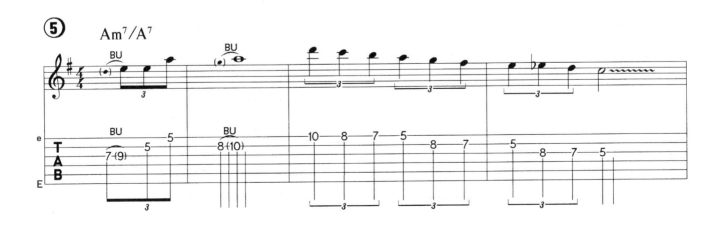

在下面這個範例中，B小和弦是伴奏和弦，以A大三和弦（在第三小節）及#F大三和弦（在第四小節）作為主奏旋律音，這讓產生的聲音更具有色彩。

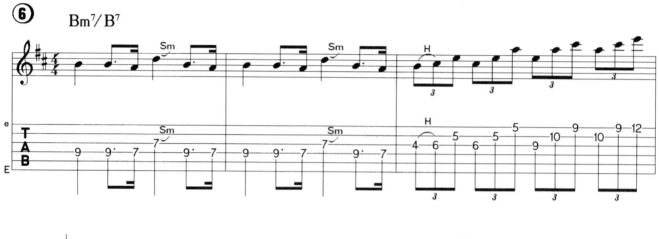

帶很多半音的藍調樂句。

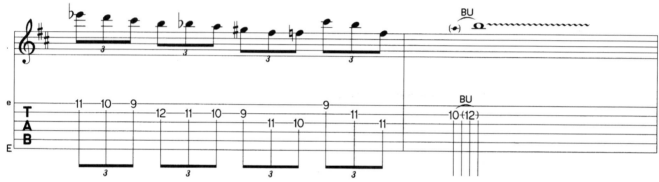

特別注意下面樂句裡的節奏。

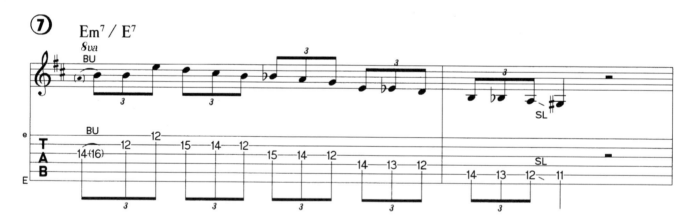

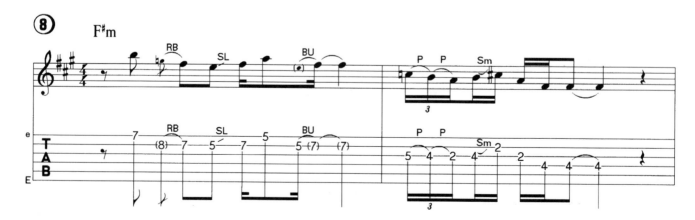

下面這種慢慢釋放推弦的技術，是典型的Ritchie Blackmore風格之作。

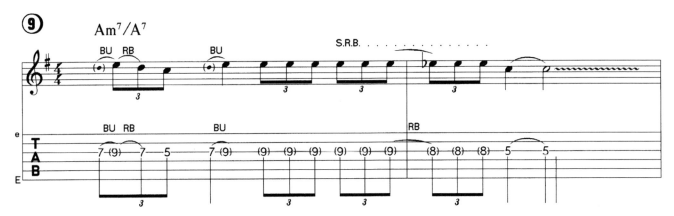

Ritchie Blackmore的異域風格

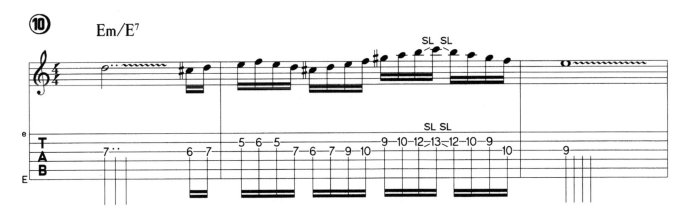

下面這個模進的樂句是典型的Ritchie Blackmore風格。

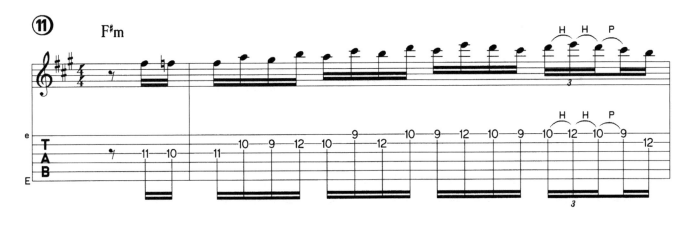

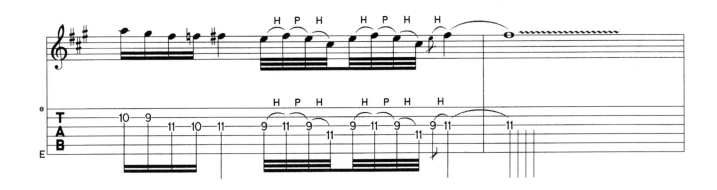

下面開放弦的樂句很容易彈且曲調優美。

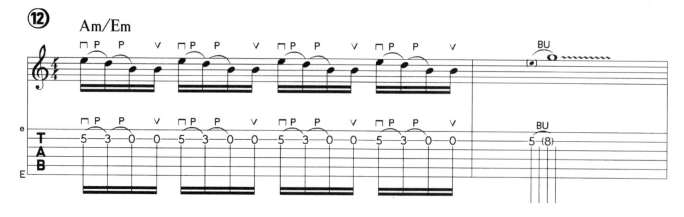

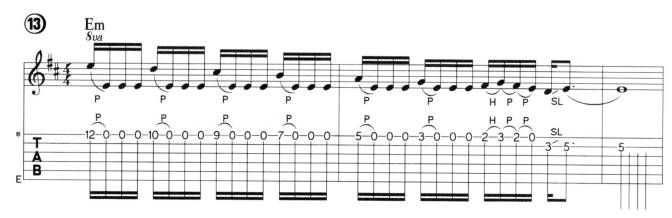

下面這兩個樂句，我是從巴洛克時期的和弦連接裡摘選出來的。然後將他們用Blackmore的方式改造了一下。

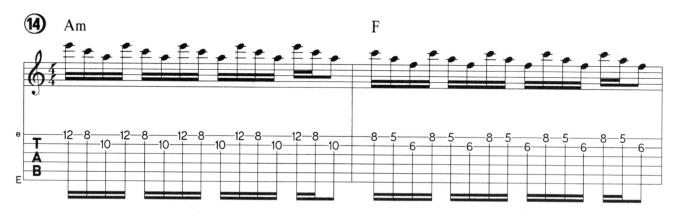

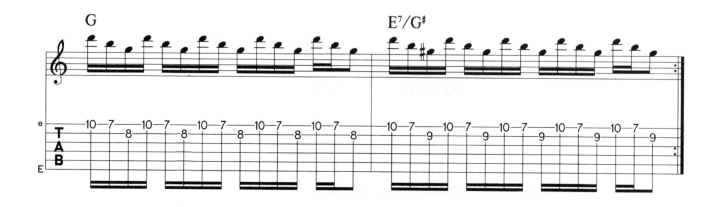

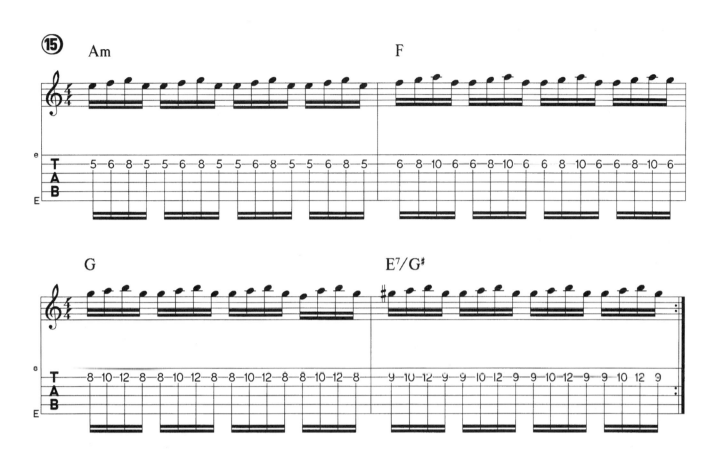

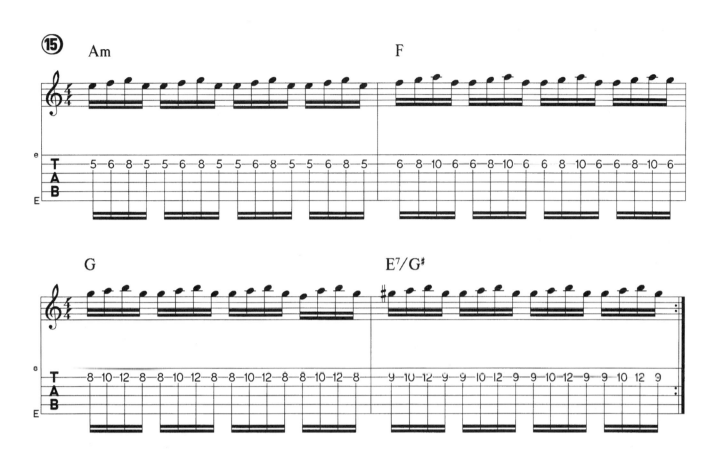

專輯目錄

Ritchie Blackmore在Deep Purple和Rainbow樂團期間共發行了24張很不錯的專輯，但是我們很難找到將Blackmore個人的音樂壓縮在一起的CD，不過我們有幾張合輯還有試聽CD可選。所以，我在這列一份Ritchie Blackmore重要的歌曲：

Deep Purple
- Smoke on the water
- Super Trooper
- Black Night
- Smooth Dancer
- Highway Star
- You fool on one
- Child in time

- Mistreated
- Burn
- Fireball
- Woman From Tokyo
- Into the fire
- Hush
- Strange kind of woman

Rainbow
- Since you've been gone
- Long live Rock 'n Roll
- I surrender

像我們前面提到的一樣，我極力推薦大家要聽一聽
Blackmore的現場演奏會，特別是他在Deep Purple樂團時的演出。

靈性的拉丁藍調吉他手

"忘記規則的束搏吧,只有感覺才是行動的方向。"這是偉大的爵士薩克斯風手John Coltrane的至理名言。這句話對Carols Santana來說有特殊的重要性,也只有他才能創作出"Samba Pa Ti"和"Black Magic Woman"等歌曲,成為一批無與倫比的經典力作。Carols Santana於1947年出生在墨西哥一個名叫奧特蘭的村莊。5歲時,隨父母移居Tijuana,也是在那裡Santana開始跟父親學習小提琴演奏,但沒過多久他就棄小提琴開始學習演奏吉他。當時他深受B.B.King的影響和鼓舞。

1960年,他移居舊金山。事實證明,這是他為後來的音樂生涯跨出具有重要意義的一步。除藍調音樂之外,他還倍受現代樂,節奏爵士樂和拉丁音樂的影響。在1966年,他終於找齊了自己第一支樂團陣容,其中包括Gregg Rolie(後來與吉他手Neil Schon一起組成了樂團"Journey")。當時,舊金山的青年人正進行著一場大規模的文化革命,特別是在金門公園(Golden Gate Park)附近的Haight Ashbury區。這裡是形形色色人群的大熔爐,有魯莽的自行車騎手、賣花少年,知識階層和被社會遺棄的邊緣人。整個社區裡各類人種的居民融合出一股亮麗的文化衝擊,這種文化的核心產物就是音樂:這就是Hippie(嬉皮文化運動)。

這種音樂風格迥異,有時有點迷幻般的感覺,還有點放克(Funk)。因此,Santana有了足夠的空間來發展其藍調和拉丁音樂,樂團的首次表演是在1968年頗具傳奇色彩的Fillmore禮堂完成的,這也是那時美國最重要的大音樂廳之一。但是,樂團真正的成功來自他們在頗具傳奇色彩的伍德斯托克(Woodstock)音樂節上的登台亮相。

儘管Santana在音樂上獲得了巨大成功,但他的好友Jimi Hendrix、Jim Morrison(The Doors樂團)和Janis Joplin先後辭世使他在生活上遭受了很大的打擊。後來他開始研究東方哲學,試圖從中找到生命的意義。這也可以看做是Santana發行更多純正爵士曲風專輯的開始。

時至今日,Carlos Santana還是一名音樂傳遞者。他在所有的音樂風格中遊走,無論是搖滾、流行還是爵士。但不管他的風格如何變化,他永遠根源於他在每首歌所表現出的靈性。

Carlos Santana

所受影響

Carlos Santana所受的主要影響可以追溯到幾種不同的領域。作為一名吉他手，他受B.B.King，T-Bone Walker還有Saunders King的影響頗深。他出色的現代爵士風格是受了Miles Davis和John coltrane的影響。另外，只要我們還聽得到"Santana的音色"，那麼Tito Puente和Ray Barretto的打擊樂聲就永遠是其中的重要組成部份。

和聲素材

Santana的許多歌曲都是小調的，更確切的說是Dorian調式，他們常常是基於2個簡單和弦的即興伴奏，然後在節奏中得以發揮。

一種Dorian即興伴奏可以用這種和弦連接：Am-D$^9$（II-V，G大調）

如果你以這個和弦連接做伴奏，彈奏G大調音階，你就不由自主地彈奏A Dorian（G大調第2指型）和D Mixolydian（G大調第5指型）。

基本風格特徵

Santana有一種傾向是大量彈奏裝飾音（比如像樂句14中的裝飾音和小顫音），以此來加強簡單旋律的味道。這種應用有一個很好的例子，即他們的百萬大碟"Samba Pa Ti"中的運用。他也常用同度推弦，使得延長音很飽滿（像樂句13中一樣）。

音色

想接近Santana的音色，你就一定得用帶有主音量的擴大機（Master Volume），最理想的是一個擴大機與兩個前級擴大設備（Pre-amps）。這樣獨奏時可以有很大延長音（Sustain），加入一個壓縮器（Compressor）會有很大幫助。為了給節奏吉他更多的力度，選擇Wah-Wah絕不會錯。此外，你還應該用一把帶set neck的電吉他。

樂句

下面是開放弦的藍調樂句。順便一提，你可以在不同八度上演奏這些練習，你也可以試著在12格上用稍高一些的八度音階來演奏樂句（LICK）1。

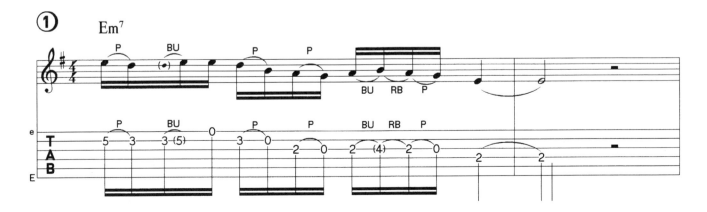

下面這個樂句是一個非常好的推弦練習。

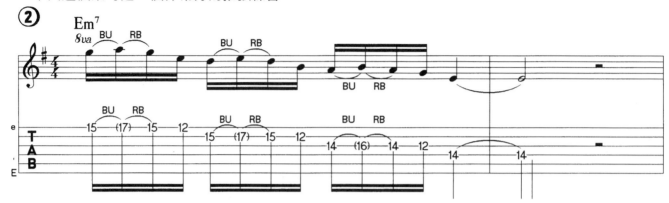

樂句3和4結構相似。只是一些微小的細微差別。

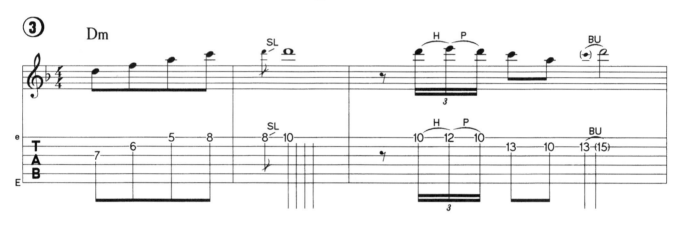

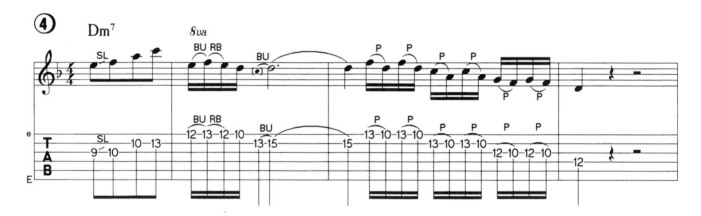

調內三和弦用在以屬和弦為伴奏和弦的即興演奏是適合的。而比屬和弦主音低一個全音的大三和弦是最合適的主奏旋律（如：用D和弦作伴奏和弦，以C和弦作為主奏旋律）。

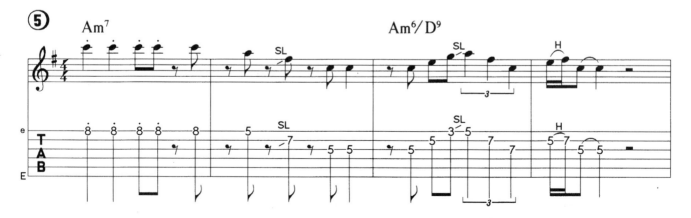

和許多優秀的吉他手一樣，Santana也常常在單弦上彈奏，例如：

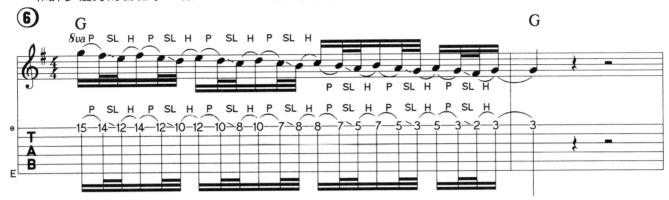

下面這個樂句彈起來比看起來容易得多。

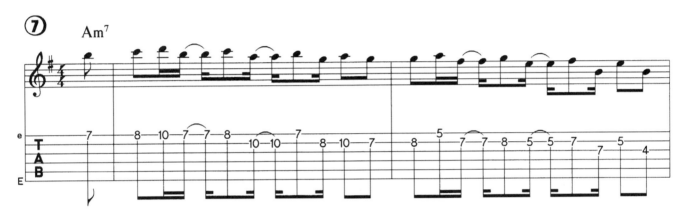

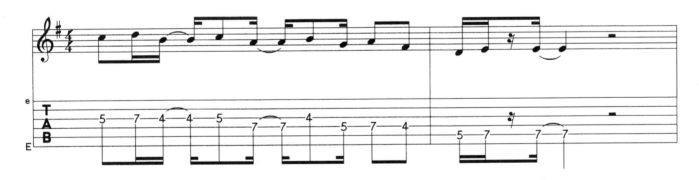

下面這個樂句會讓你懂得如何用兩個音符就得到一個好的重覆模式。

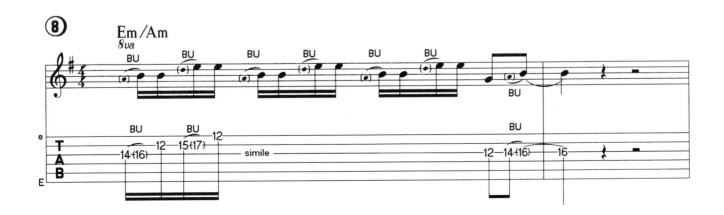

使用開放弦的重覆模式。

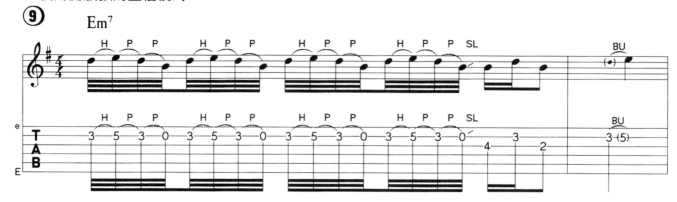

下面的樂句是Santana風格的重覆模式。

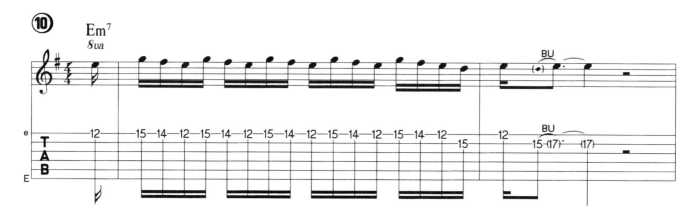

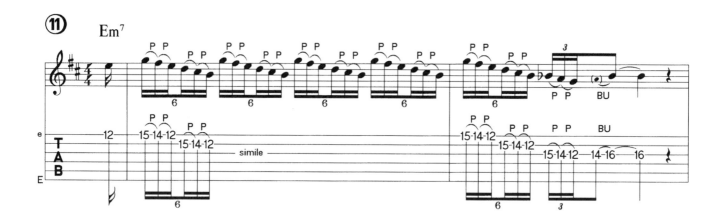

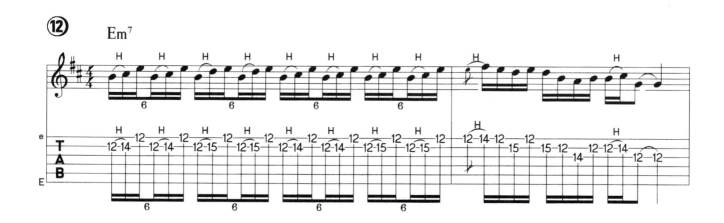

這裡我們要運用同度推弦。

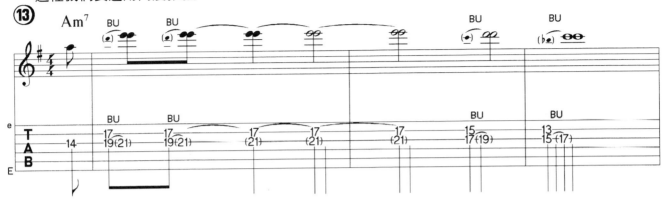

在下面的樂句要特別注意裝飾音的彈奏。

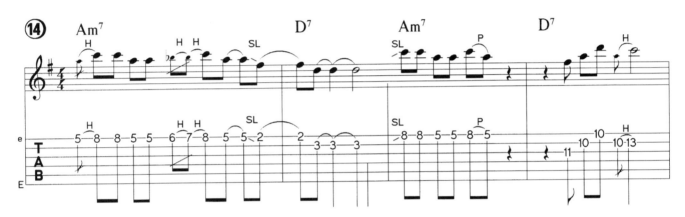

另一個經典範例。

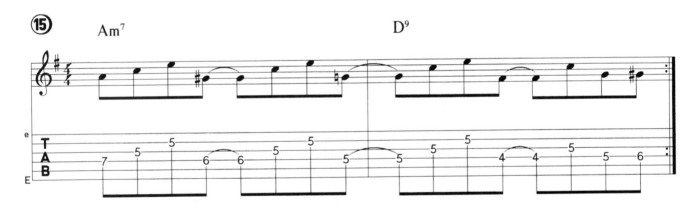

專輯目錄

要是真正列一張Santana唱片目錄的話，會佔據本書很大的篇幅。
所以下面只列了幾張好的唱片推薦給大家：

Santana - Greatest Hits，1974

- Blues for Salvador，1987

- Viva Santana！，1988

當代經典

隨著60年代和70年代初期的超級組合逐漸式微，加上70年代Disco的風行，搖滾吉他的發展空間一度變得非常狹小，鍵盤合成器和用於獨奏的薩克斯風還勉強算得上是重要的樂器。但是由大部份音樂家對Disco帶來的創作真空十分不滿。因此世界各地幾乎同時發展起了全新的音樂形式，而且全部是"真實"的音樂（非電子合成音樂）。在歐洲，尤其是英格蘭，出現了不以吉他獨奏為核心元素的放克（Funk）。在美國，重搖滾捲土重來，再次成為流行。這主要歸功於Van Halen樂團，因為這支樂團諦造了80年代最具影響力的吉他大師：Eddie Van Halen。聽到這個名字，其他大師的心跳都會加速。除Eddie Van Halen外，還有一批大師，堪稱80年代末90年代初 "Guitar hero boon" "吉他英雄誕生熱潮" 貢獻了自己的力量。

與不同凡響的Eddie Van Halen並列的還有Steve Morse、Randy Rhoads這樣的音樂大師。此外，還有彈奏流行音樂的吉他大師，如：Andy Summers和Mark Knopfler。

Andy Summers

讓音樂呼吸的吉他英雄

音樂家最難解決的問題除了演奏樂器之外就是如何形成獨特的個人風格。Andy Summers在警察合唱團（The Police）時不僅創造了自己的風格，而且還重新定義了節奏吉他的概念。Andy Summers本名Andrew James Somers，1943年生於英格蘭，他很小就開始彈吉他，15歲時就已經定期在酒店裡演出。60、70年代，他曾和很多樂團合作過，主要有Zoot Money的Big Roll Band、Soft Machine和Eric Burdon和The Animals。

The Animals解散之後，他從英格蘭來到洛杉磯學習音樂和古典吉他。重返英格蘭後，他曾在Kevin Coyne的樂團和擔任過幾年伴奏。1977年8月Andy Summers加入警察合唱團，和Sting及Stewart Copland一起組成了經典陣容。由於受到龐克（Punk）運動的嚴重影響，他們決定和傳統樂團劃清界線。因此，吉他不再充當唯一的獨奏樂器，而是由三種樂器同時和諧地演奏獨奏。

警察合唱團就是這樣創造出無人能模仿的音樂。這個三人組合把很熟練的Rock、Reggae和New Wave的元素融合在一起。因此，他們的專輯都十分出色（見專輯目錄），而且不斷創新。Andy Summers用實心電吉他彈出的聲音形成了一種風格，他的這種風格還影響了不少樂手，例如The Edge（U2）和Alex Lifeson（Rush）。在The Police期間以及1985年樂團解散後，Andy Summers發行一些獨奏專輯（與許多人合作發行，Robert Fripp是其中之一），這些作品充滿了創新精神，同時也顯示出了他的創作能力。

所受影響

Andy Summers所受的影響主要來自於美國爵士樂吉他大師Wes Montgomery、Barney Kessel和Kenny Burrell，此外還有Jimi Hendrix和20世紀所謂的"嚴肅"（Serious）音樂派作曲家Hindemith、Bartok。

基本風格特徵

Andy Summers無疑更為偏愛節奏吉他演奏。他的座右銘是：給音樂呼吸的空間。這就意味著演奏風格要留有很大的空間。他早期的舞台演出音效很簡單（沒有多少效果在其中）。這也不失為一種自然的演奏方式。我們從The Police第一張專輯上，可以很清晰地聽到這種音樂傾向，這種傾向受到Punk和New Wave的影響。後來的警察合唱團專輯中，他用了很多開放弦和延伸和弦。下面是幾種很典型的和弦聲部：

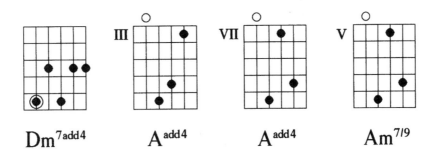

Dm^{7add4} A^{add4} A^{add4} $Am^{7/9}$

和聲素材

儘管Andy Summers不太熱衷成為一名獨奏樂手，但是我們從他的獨奏中總會找到一些端倪，他喜歡用一些並不是十分和諧的音階，比如：Phrygian音階和一些不和諧音程中降半音的五度和弦、大和弦、大7和弦，並配以小和弦為伴奏。

音色

為了得到Summers原汁原味的音效，你最好用一款帶Bolt-on琴頸的吉他、一款真空管音箱和一些效果器，如壓縮（Compressor）、失真（Distortion）、延時（Delay）還有和聲（Chorus最好是立體聲Chorus）。

樂句

簡單而動聽！出於特殊愛好，Summers愛用掛留和弦（Suschord），他喜歡直接彈一個分割和弦（Slash Chord）。

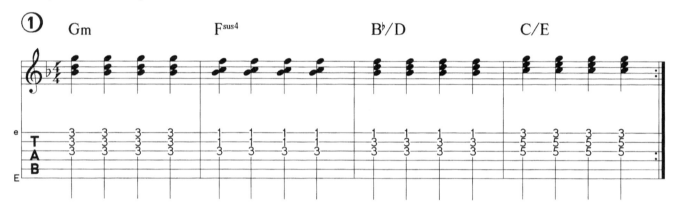

在下面二個練習裡，Reggae的風格非常明顯。

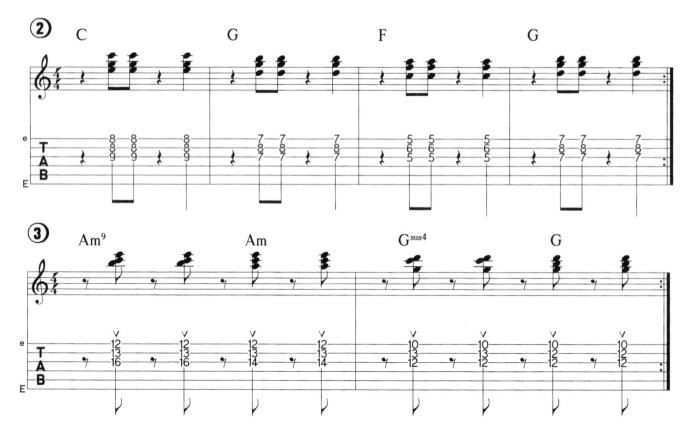

少量素材，結果往往很好！在下面這個音型裡，根音有所改變，所以每一次的樂句聽起來都各不相同。

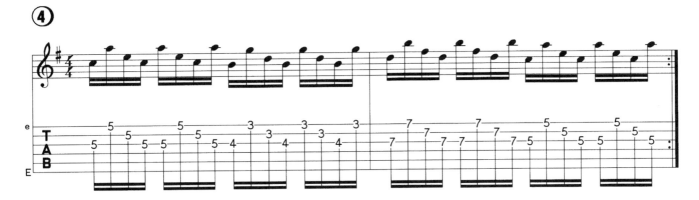

增9和弦是Andy Summers最愛之一，它發出的是一種很開放的聲音。更重要的一點是，你會感覺節奏停留在你耳朵裡，而你的腳步正隨著節拍移動。（一般人都會在演奏時，身體隨節奏擺動）下面三個例子就是：

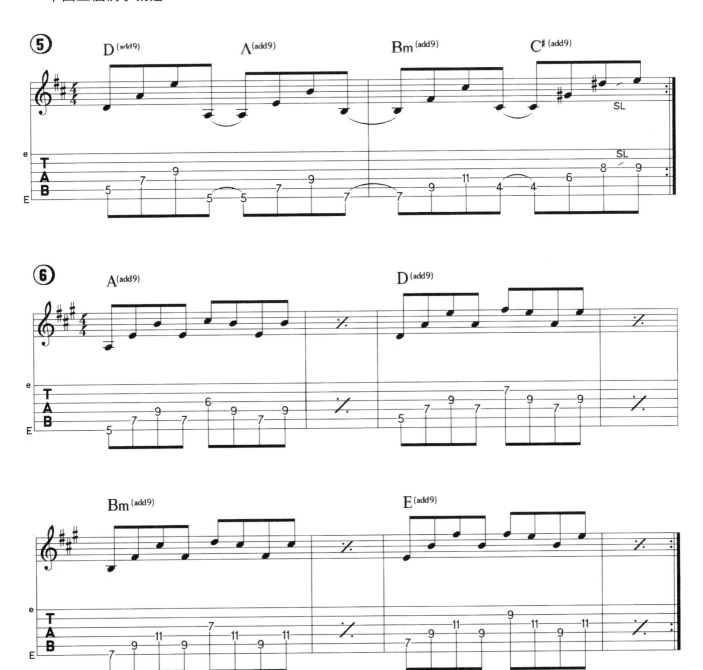

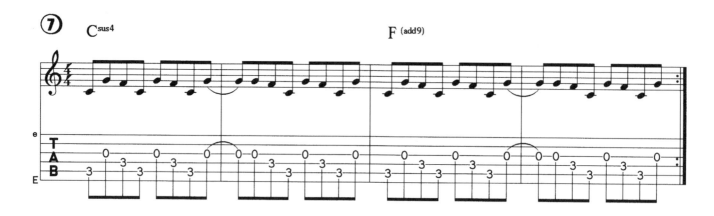

下面是一個很常規的單音音型。

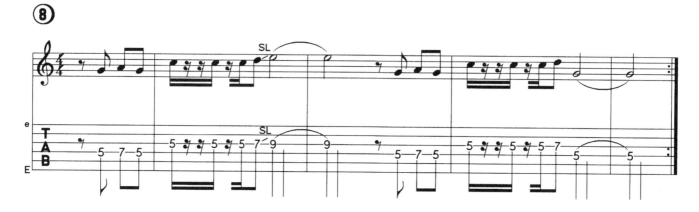

Andy Summers在編排節奏吉他進入整個弦樂演奏上是個專家。下面的樂句就是Andy Summers對於節奏吉他安排上所採取的態度：給音樂呼吸的空間。

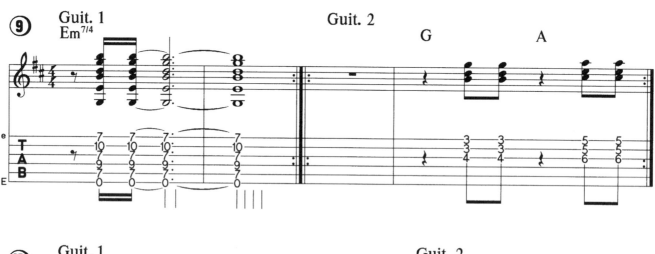

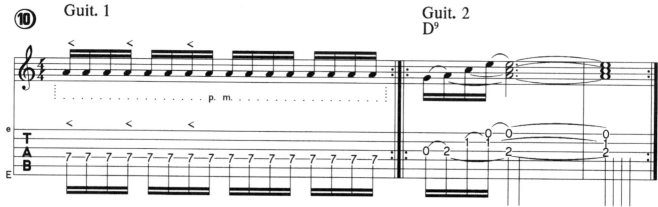

Guit. 3

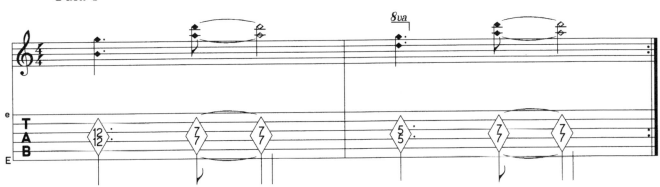

下面兩個樂句都含有人工泛音的演奏部份。在比你左手按的琴格高12格的位置,用右手食指觸碰琴格上的琴弦,現在用你的大拇指重擊琴弦,它會發出鈴聲般的聲音,在樂句12中你必須要用右手的無名指去製造正常的音。不用擔心,做起來比說起來容易得多。

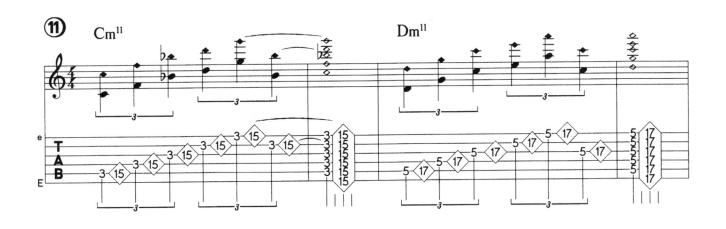

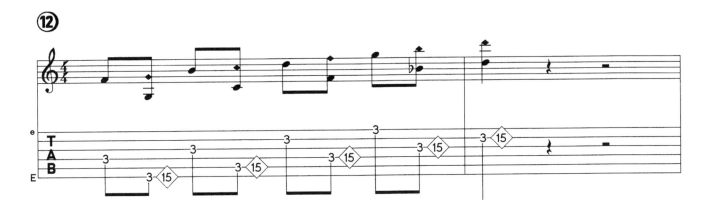

Andy Summers式的藍調。

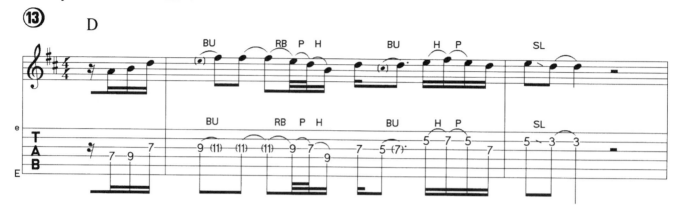

下面這個樂句你習慣就會覺得變好了。一開始有點怪，是嗎？

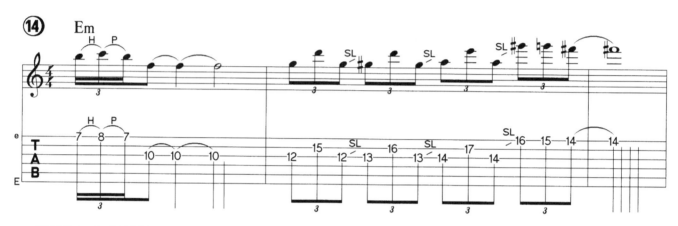

很另類，但很美是吧！Summers式的旋律

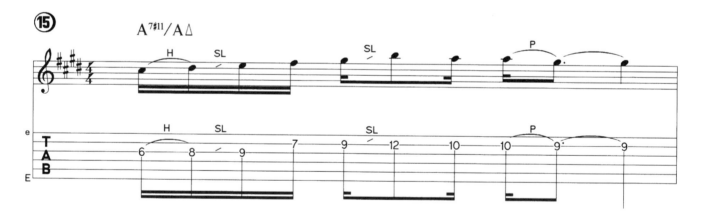

專輯目錄

搖擺 "蘇丹"

Mark Knopfler也許不擁有Steve Vai或Eddie Van Halen那樣的吉他英雄地位，但是他是當今流行音樂界最受敬仰的吉他大師之一，他也兼做製作人。Mark Knopfler生於1949年8月12日，15歲時才開始學習吉他。和本書中的其他大師一樣，Mark Knopfler也是一位自學成材的吉他手。畢業前夕，他開始寫民謠風格的歌曲。他曾在很多樂團中擔任過替補吉他手，同時他還在學習英語，並在1974年到倫敦之前獲得了教師資格證。他在與幾支不成功的樂團合作之後，便於1977年放棄了教師工作，並與他的哥哥成立了Dire Straits樂團。由於當時正流行龐克（Punk）和新浪潮（New Wave）的音樂風格，所以他不得不耐心等待成功到來。這支樂團在倫敦附近的俱樂部裡進行過無數場的演出。由於Knopfler精湛的獨奏技術，樂團很快因其現場表演而聞名。終於他們等到一小筆預算來發行他們的唱片。開始時，唱片銷售緩慢，但隨著單曲 "Sultans of Swing" 的發行，銷量有了巨大突破。此後，樂團發行一系列的作品都成為熱門排行榜的冠軍單曲。

與此同時，Mark Knopfler開始表現出其製作人的天賦。近年來他為很多藝術家製作過專輯，其中有Bob Dylan和Bryan Ferry。此外，他還為電影配樂，並且在錄音室裡擔任吉他手。

Mark Knopfler

所受影響

Mark Knopfler所受的影響主要來自Chet Atkins、J.J.Cale和B.B.King。由於他十分注重歌曲創作，所以Bob Dylan的音樂對其事業起了很重要的推進。因為Dylan的創作風格簡樸，不過份突出吉他。

和聲素材

Mark Knopfler也是一位小調愛好者，他的大部份歌曲都是用自然小調寫成的。在他的獨奏中，他常用琶音（Arpeggios）以避開其他吉他大師的 "音階即興演奏"。為了使自己的演奏更具色彩，他總是用功能性屬7和弦作為伴奏，然後使用和聲小調音階中的第5調式來演奏。

如：A^7：D和聲小調

D E F G A B♭ C#

將A7和弦變為$A^{7/\#5/\flat9}$和弦。

基本風格特徵

Knopfler演奏的主要特徵之一就是他不用pick，而是用大姆指和前兩指彈奏。這樣，他可以彈奏的樂句就會更多。例如，他有時會向外拉琴弦，拉出後又任由他們輕輕返回碰擊在琴頸上。Knopfler不只是會演奏別人的樂句而已，他絕不會模仿他人；如Clapton的樂句，他自己重新改編並彈奏。他會試著在旋律和主題上下功夫，使這兩者和諧地融入和弦曲式裡去。當然，有許多主題樂句最終也冠名為"Knopfler樂句"。

音色

Knopfler重要的特點之一當然是他特有的聲音。當"搖擺蘇丹"初次登台亮相時，他手指撥出的水晶般清晰的Strat音符給樂壇帶來的影響是革命性的。

今天，這種聲音已成了所有優秀吉他手的標準訓練聲音，要得到這種音效的最好辦法莫過於在一把Stratocaster電吉他的中間拾音器和琴橋拾音器之間彈奏，然後用真空管音箱加一點點和聲（chrous）效果。這樣，你就可以得到這種效果了。

樂句

下面樂句的音色要依靠你用大姆指和其他手指的皮肉部份（不是指甲）將琴弦略微"勾"出來一點。

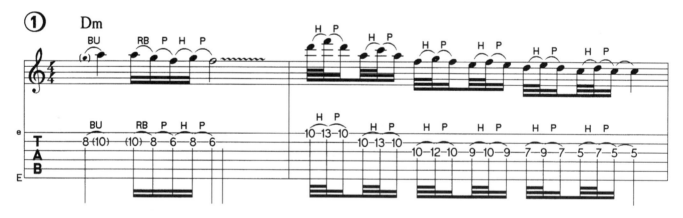

下列樂句來自Knopfler的快速演奏部份。

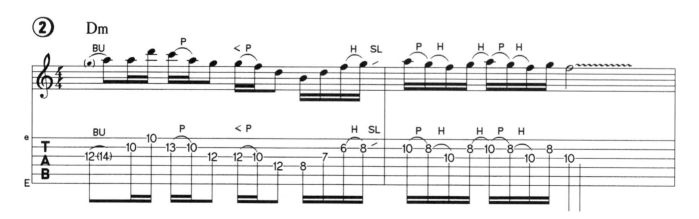

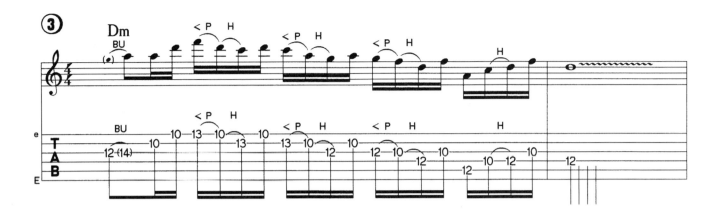

下面的樂句是五聲音階和琶音的運用。

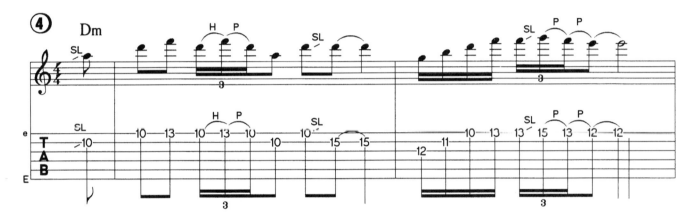

這一段四分音符三連音是Knopfler獨奏的顯著特點。

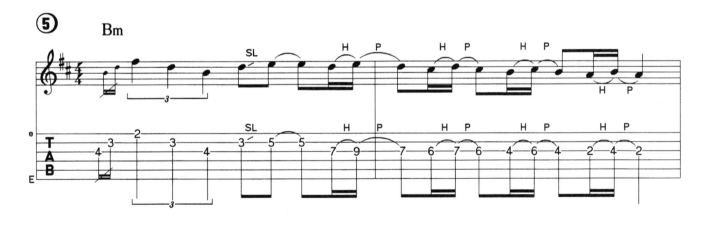

特別注意下面樂句中的推弦技巧。

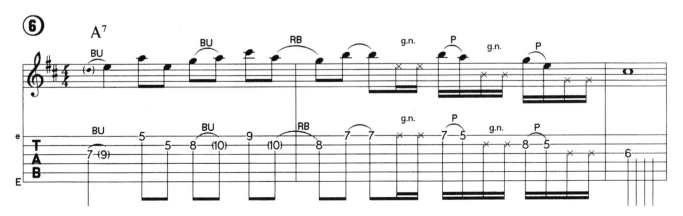

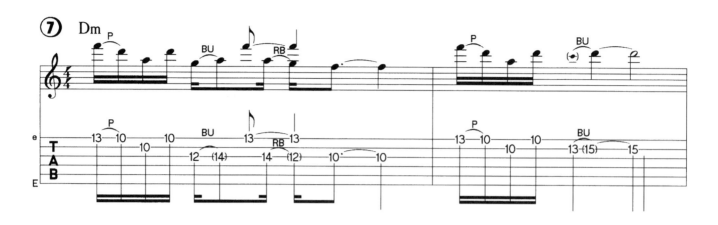

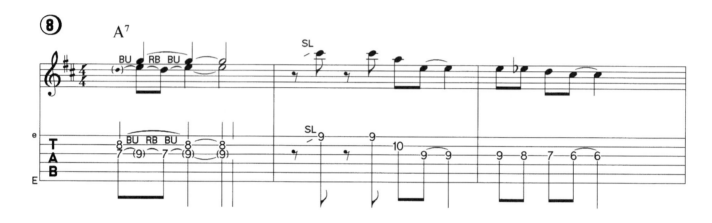

下面這五個樂句將會告訴你該如何用雙音來連接單音樂句。

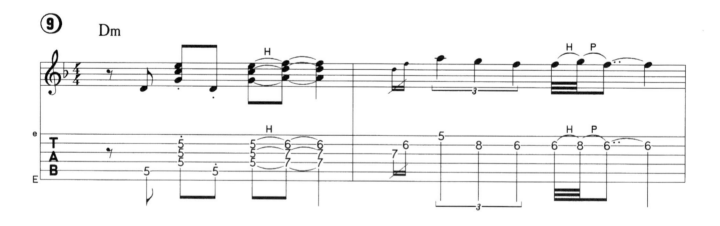

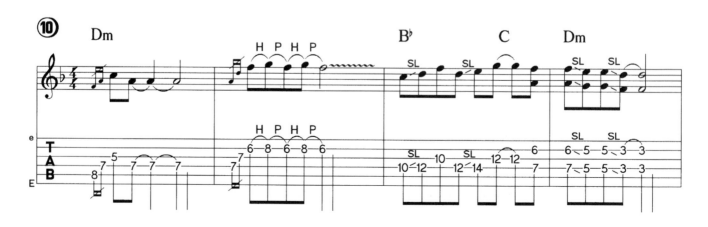

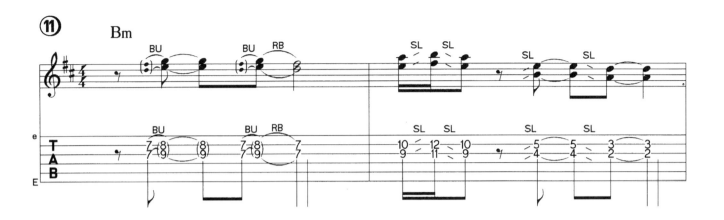

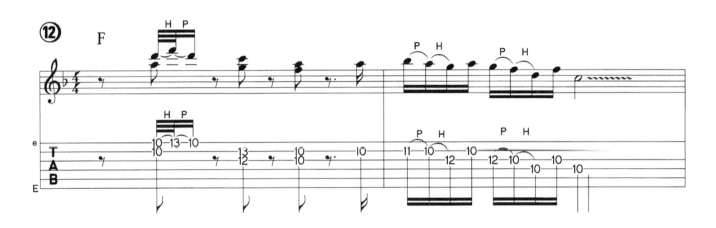

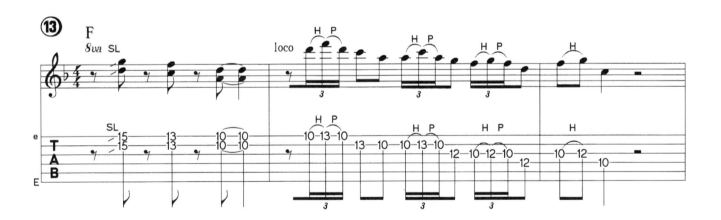

Knopfler式的重覆模式。

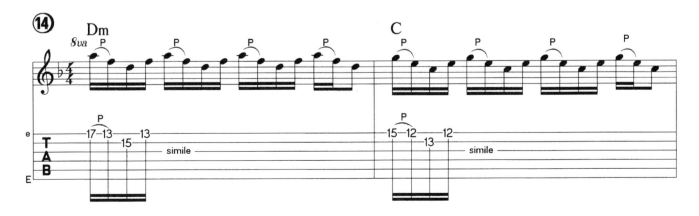

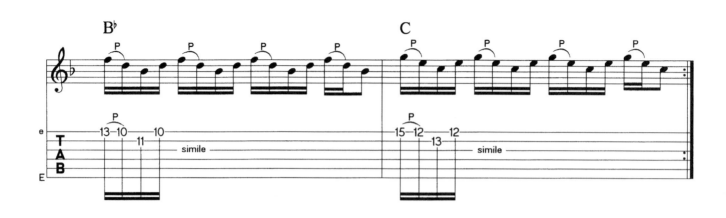

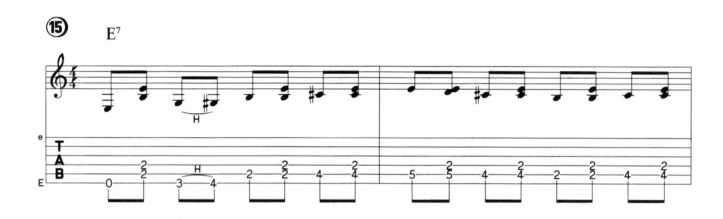

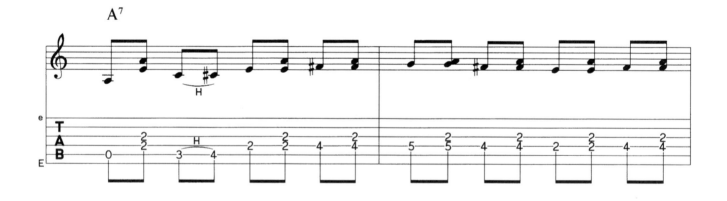

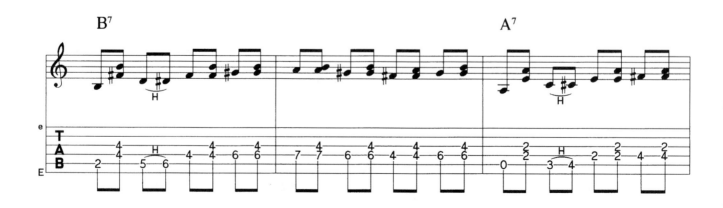

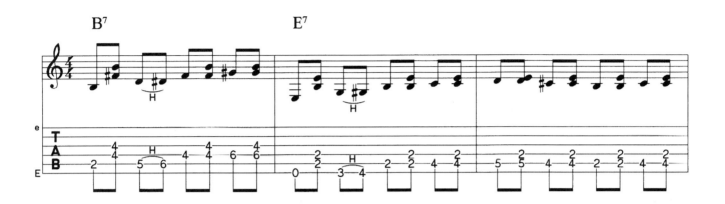

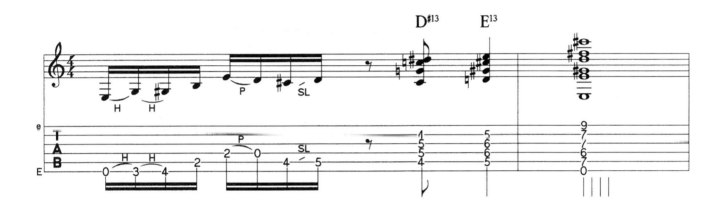

專輯目錄

為了對Mark Knopfler的音樂有個整體掌握,我推薦下面一些專輯:

Dire Straits - Dire Straits,1978
 - Alchemy(Live),1984
 - Brothers in arms,1985
 - Money for nothing(greatest hits)

Notting Hillibillies - Missing, presumed having a good time,1989

with Chet Atkins - Neck and Neck,1990

"萬能"先生

Steve Morese不僅是一個全才的吉他大師,更是一個多才多藝的人。在其音樂表現方面,儘管鄉村古典與搖滾的風格截然不同,但他仍能彈奏得駕輕就熟,而且具備了每種曲風應有的力度和真實性。同時,他可能是唯一一位有勇氣為了成為一名職業飛行員,而放棄其音樂事業的吉他大師。

70年代末期,Steve Morse在The Dixie Dregs樂團開始了他的音樂生涯。這絕對是一支融合了多種音樂元素的樂團。他們不僅綜合了搖滾(Rock)和爵士(Jazz),還融合了古典、鄉村和Bluegrass多種音樂元素。1980年,樂團名稱縮短為The Dregs。各種吉他雜誌對讀者的問卷調查顯示,此時的Steve Morese享有很高的聲譽。80年代中期,這支包含了鍵盤手T.Lavitz和鼓手Rod Morgenstein(Winger)的樂團達到了其事業巔峰。但隨後便宣告解散。此後不久,Steve Morse帶著兩張獨奏專輯重返舞台。1987年,他加入Kansas樂團,但在此他的天賦明顯沒能得以施展。出於對樂團狀況的不滿,1988年他結束了自己的音樂事業,下定決心成為一名職業飛行員來"飛越今生"。他顯然不是真的打算放棄音樂,於是1989年憑借第3張專輯"High Tension Wires"復出樂壇。

Steve Morse

所受影響

Steve Morese所受的影響就和他的音樂一樣五花八門。從搖滾大師Beck和Page到鄉村大師Chet Atkins,此外還有來自古典音樂的影響。

和聲素材

因為Steve Morese能駕輕就熟地彈奏許多風格的音樂。所以,確切地定位Steve Morse作品的風格幾乎不可能。但是,他個人的吉他獨奏還是有很多規律的。例如,他的獨奏幾乎都是Mixolydian調式的作品。除此之外,他還常用大調五聲音階和許多半音經過音(Chromatic passion tone)為了能從Mixolydian調式中選出好聽的音,Morse總是在音階的大三度中添加一些小三度。當然,Morse主要是在他的搖滾獨奏中使用這樣的音階。你也可以在大調五聲音階中這樣做,以產生出同樣的音樂效果。

Steve Morse在鄉村風格的獨奏中運用下面的音階

G mixo lydian	1 2 3 4 5 6 ♭7 8	G major pentatonic	1 2 3 5 6
	G A B C D E F G		G A B D E
	G A B♭ B C D E F G		

- -

G mixo+b3	G A♭3 3 4 5 6 ♭7 8	G major pentatonic（extended）	G A B♭ B D E
			1 2 ♭3 3 5 6

基本風格特徵

Steve Morse演奏的風格有兩個特徵：

交替撥弦：他的撥弦技巧近乎完美，他近乎彈遍了指板上所有的音符。在快速撥弦的樂段裡，他把手掌靠在琴弦上，用力撥奏。

樂句

這裡的樂句就是我剛才提到mixolydian延伸音階的運用。

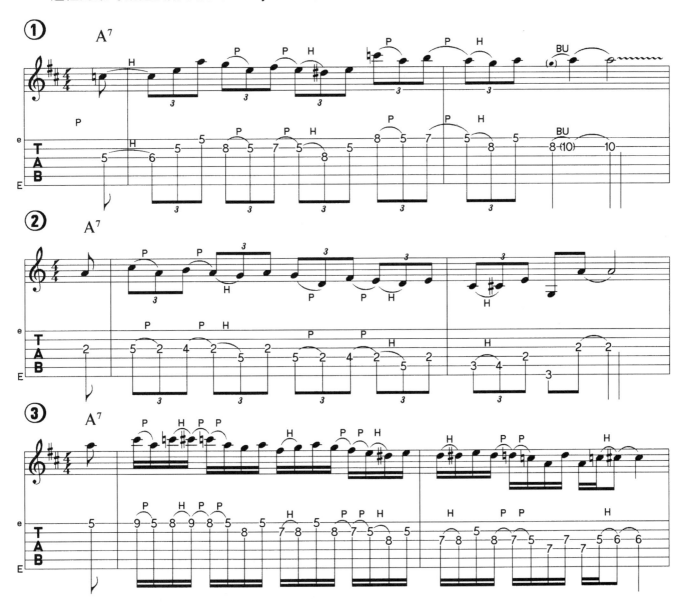

下面的樂句裡有很多半音經過音（Chromatic passing tone）。

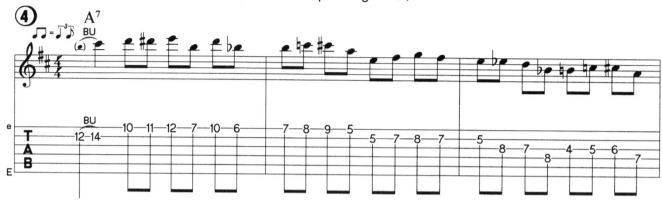

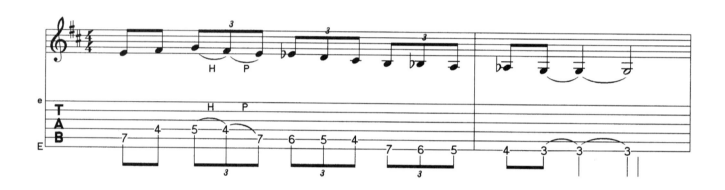

下面是一些短樂句，但如果把它們連接起來，幾乎就是一個完整的獨奏曲。

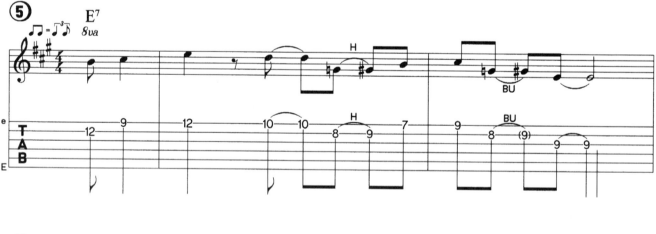

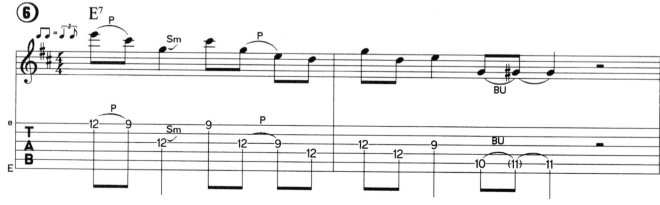

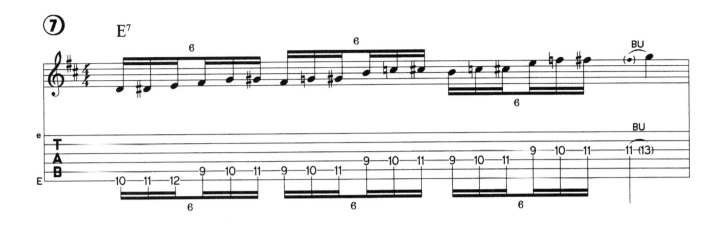

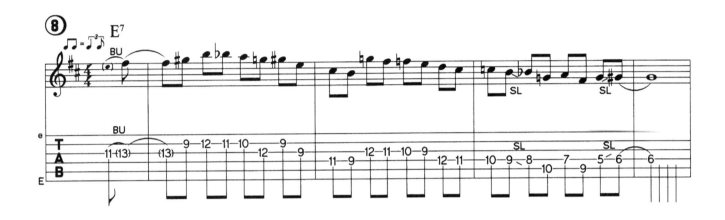

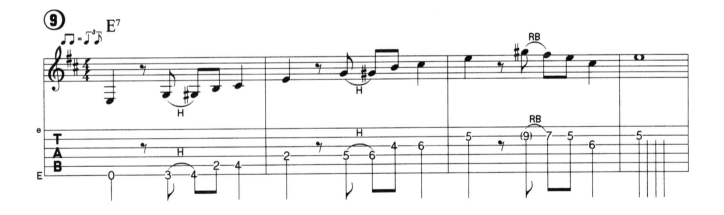

下面這些樂句充分證明了Steve Morse演奏受鄉村樂影響之深，這些樂句裡中再次出現了很多半音。

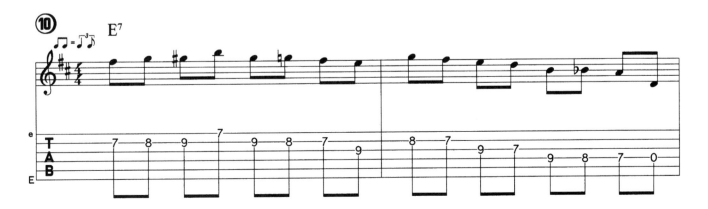

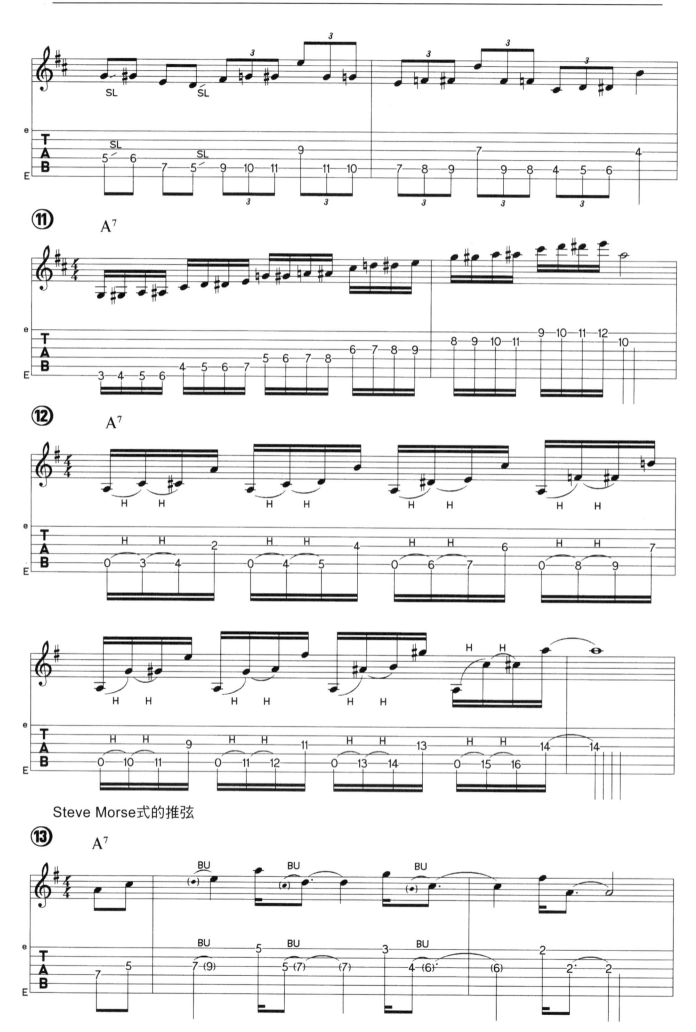

Steve Morse式的推弦

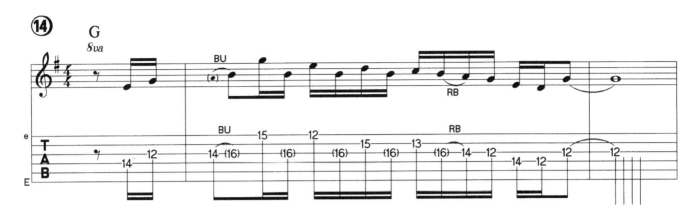

好好練習一番，就可以彈出Steve Morse風格的演奏了。

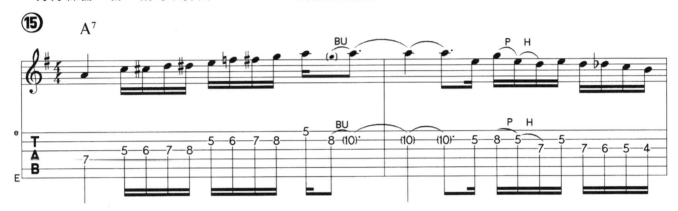

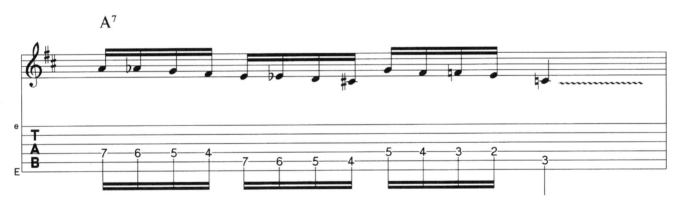

專輯目錄

點弦之神

自Jimi Hendrix之後，Eddie Van Halen對於搖滾吉他的影響力是無人可比的。即使今天，Van Halen樂團的首張專輯仍堪稱搖滾史上經典之作。Eddie Van Halen於1957年出生在荷蘭，他的父親是一位薩克斯風手兼豎笛手。受父親薰陶，他很小就開始接觸音樂。1967年，Van Halen一家來到美國，年幼的愛德華（Eddie是Edward愛德華的暱稱），第一次體驗到了Jimi Hendrix和"超級組合"Cream樂團的音樂。

儘管Eddie的音樂之路是從打鼓開始的，但後來他和兄弟Alex交換了樂器，自此他開始專心練習吉他，70年代初期，兩兄弟活躍在各個高中樂團，後來經過幾次人員更換，終於形成了Van Halen樂團的雛形。沒過多久，他們

就擁有大批追隨者。在一次演出中，Ted Templeman發現了他們，也就是他們後來的製作人。這樣他們迅速錄製了首張專輯，並取得巨大成功，樂團迅速成為頂尖樂團，Eddie Van Halen一夜之間成為"吉他英雄"。在前六張唱片中Eddie不斷呈現出新的演奏風格，這鞏固了他繼Jimi Hendrix之後最重要、最具影響力的吉他大師的地位。David Lee Roth離開樂團後，Sammy Hagar成為新的主唱，樂團開始朝歌曲方向發展。Eddie的吉他演奏不如以前那麼突出，但依然是一流的。

Eddie在吉他設計方面也是一個先行者。他在Van Halen樂團發行首張專輯時為自己設計的Strat，目前已經成為眾多吉他製造商的範本。這把琴不但適用於Humbucker的拾音器，而且還可與顫音系統（Tremelo System）兼容。

Eddie Van Halen

所受影響

Eddie Van Halen認為他所受的影響主要來自Eric Clapton，尤其是"Spoonful"和"I'm so Glad"中的獨奏，他說他仍然能一個音符不差地彈奏這些獨奏。當然他也受到Clapton其它獨奏的影響。這再次證明深入學習大師的作品是可以學有所成而最終激發自身創作靈感。

Eddie Van Halen的音樂風格也深受Jimmy Page影響。他晚期的作品（如Fair Warning），也流露著Alan Holdsworth的痕跡，特別是在連奏和鬆散的節奏上面能清楚地聽到Alan Holdsworth的音樂風格。

和聲素材

Eddie Van Halen可以明確地被劃分到藍調吉他大師的陣營，他的很多歌曲都是採用Mixolydian調式。但是，音符彷彿都是"不知不覺"地走到了他的演奏當中去的。其實，就純樂理角度來看，這些音符不符合嚴格的Mixolydian調式，不過Eddie Van Halen對此也不是很過份地講究。

他對音階的選擇，我們可以通過"Jamie's Cryin"這樣的歌曲略知一二。在這一個範例中，他用小三和弦為佛里吉亞音階（Phrygian，典型的藍調風格）伴奏。除了像Dorian音階和Blues音階這樣的標準音階外，Van Halen也常常用移動指型（moveable fingering shapes），他這樣做就可以彈奏音階之外的音符。

基本風格特徵

Eddie Van Halen吉他演奏的風格中最顯著的特點當屬由他掀起的雙手點弦技術熱潮。這種技巧其實曾被Harvey Mandel和Jimmy Webster等吉他手使用過，不過還沒有誰能像Eddie Van Halen這樣真正的讓點弦技術融入吉他彈奏當中去。

Eddie Van Halen的另一個特點就是輕微拖拍演奏。根據他自己的情緒，有時加速快奏有時減速慢奏。這樣的演奏給他的音樂中增添了幾分情感和律動，尤其是他的獨奏。在慢節奏的樂句裡，他有時會比節拍點略晚，而在快節奏的樂句裡比節拍點略早。還有一點大家可能會發現就是他用了許多搥弦和勾弦，同時用重撥弦來突出特殊的音符。他情緒化的演奏、才華和不可預測的創造性，構成了獨一無二的音樂感覺，無法用音樂術語來解釋、捕捉的魔力。

音色

除了我們上面提到的"Humbucker Strat"和搖桿之外，你要是想要Van Halen的音色，你得有一款帶主音量（master volume）的擴大機。簡而言之，你要是真想得到Eddie Van Halen的音色效果，你必須要有上面這套設備。此外，你還需要腳踏板來創造Phaser、Flanger、Delay這些效果。Eddie近年來才剛剛更換成了Rack系統，在他過去巡迴演唱會時，常用老式的夾板，他的失真效果器調的相當低。

樂句

樂句1是根據搖滾歷史上最出名的樂器獨奏"Eruption"改編而來。

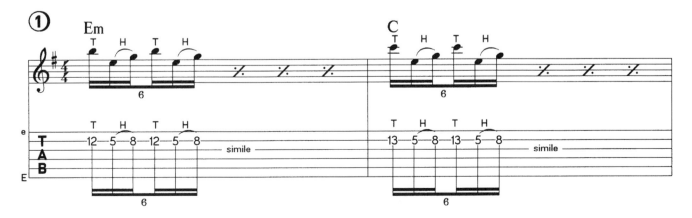

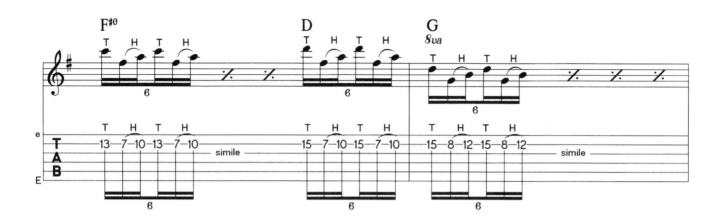

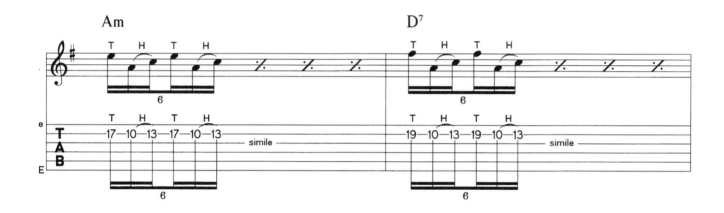

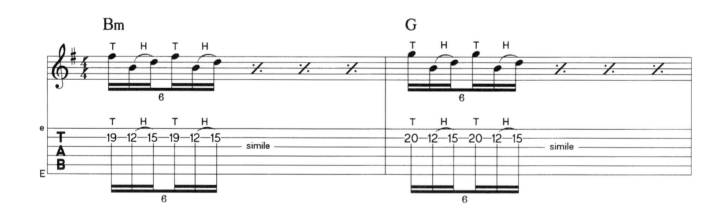

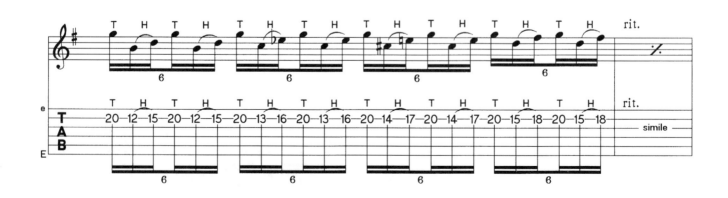

開放弦點弦！

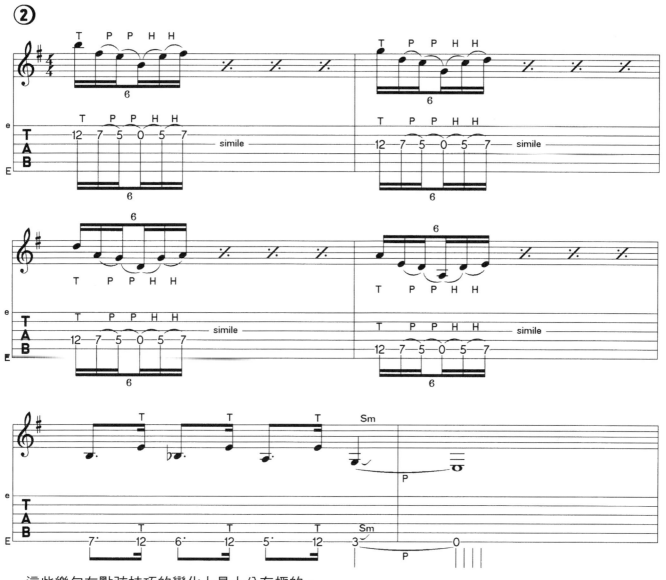

這些樂句在點弦技巧的變化上是十分有趣的。

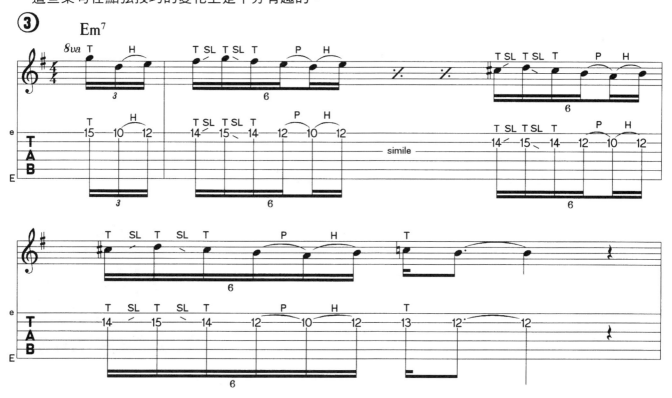

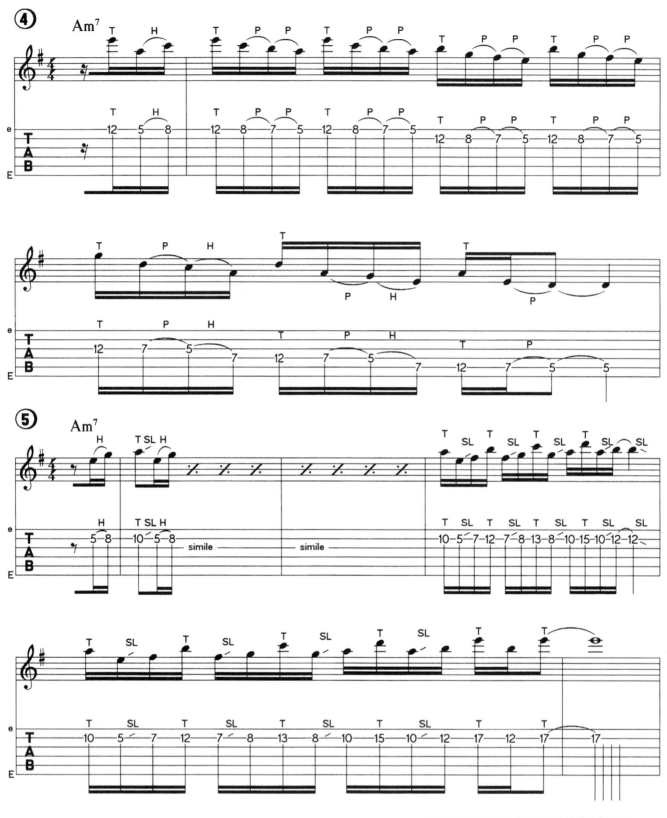

在樂句6是泛音點弦。只在琴格上點弦，動作要快而有力。

你可以在第5格、7格、9格（如下面樂句中一樣）或者12格等處透過點弦得到泛音。

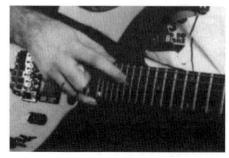

⑥

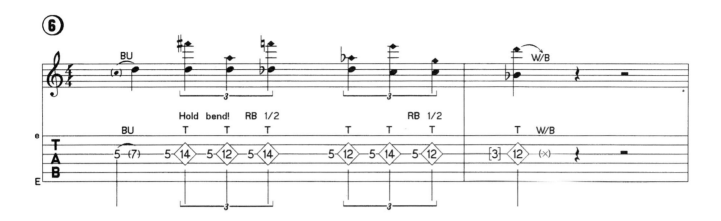

再一次泛音點弦，這次要在和弦基礎上點弦。

⑦

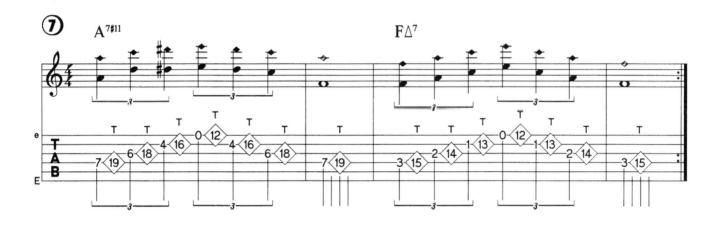

在樂句8，大拇指也要參與點弦。Xs代表用左手在琴頸上點指。試一試，彈起來比看起來容易得多。

⑧

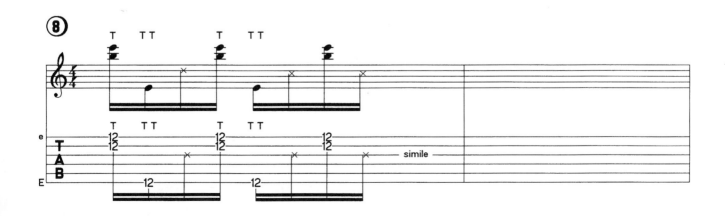

在獨奏的結束部份，或許是為了加強緊張感，Van Halen常用顫音撥弦（Tremelo picking）也稱之為"飛撥"（Flying picking）。

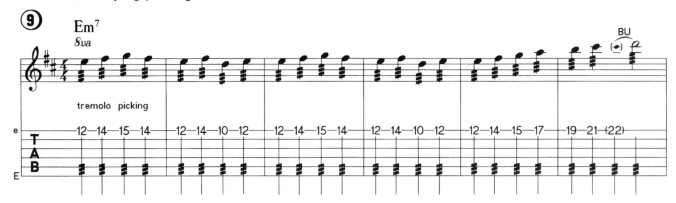

下面這個樂句是突出的極限推弦（二個全音的推弦），這個樂句結束時的指法（1-2-4，見39頁）是跨越了三根琴弦。

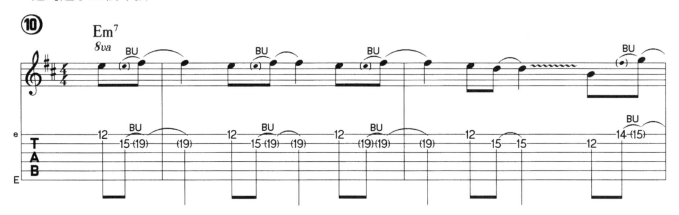

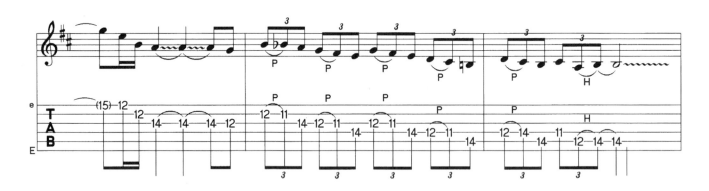

下面是一個較難的Eddie Van Halen式的重覆模式。

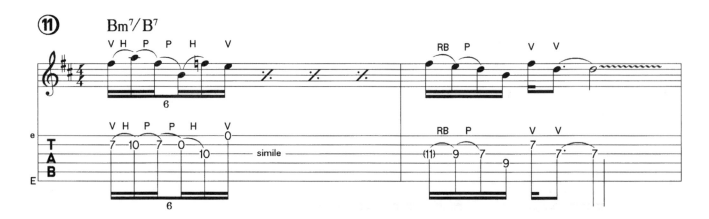

下面我們看到的是另一種指法，Van Halen把一個從和聲角度看來有錯誤的音符#G，編到了這個樂句當中！

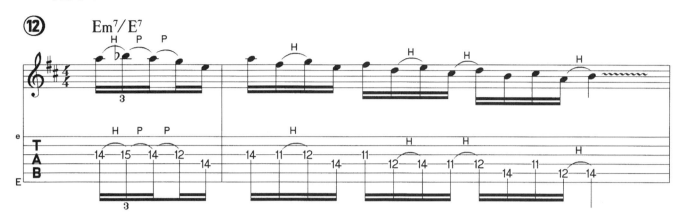

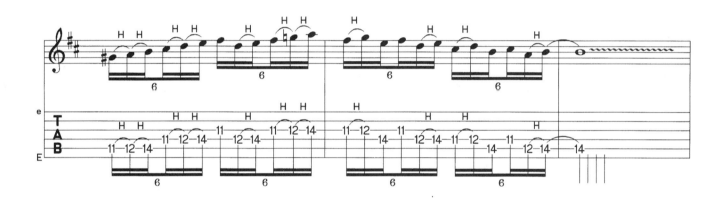

在下面的樂句中，我們要練習大幅跨越不同音程的推弦。

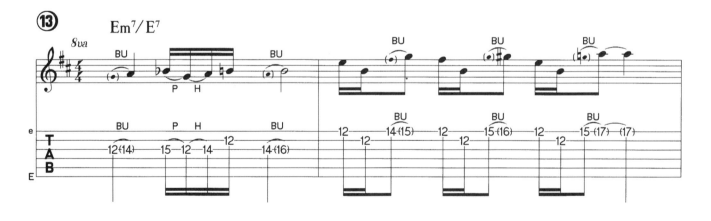

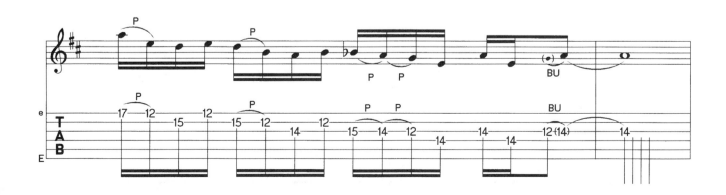

迴音效果（Echo）使得下面樂句中的音符聽起來像是被鍵盤彈出來的。調一調音量或者是拾音器的旋鈕，使撥弦重擊的聲音減至最低，直到不被注意。

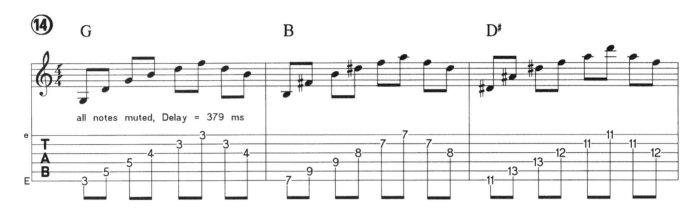

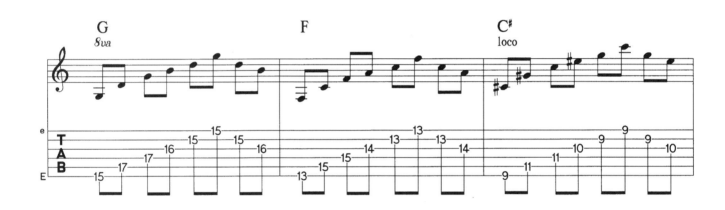

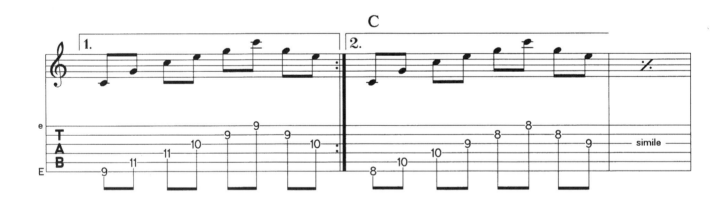

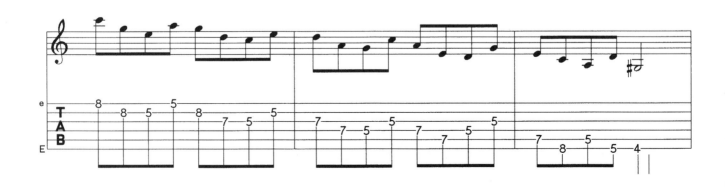

讓我們好好看一看他的秘訣！

a）經典的 "俯衝轟炸"（Dive bomb）
擊低音E弦，最好用左手，然後壓低搖把直到琴弦鬆弛，順便說一下，Van Halen使用的吉他，搖桿只能向下壓低，琴鎖牢牢夾在琴身上，即便是斷弦也不會跑音。

b）泛音轟炸（The harmonic dive bomb）
與上面的做法相同，只不過是在第七格的泛音。

Behind the Nut

c）Behind the nut
用Pick用力撥吉他上弦枕與琴頭間的上方三根琴弦。（低音E、A、D等弦，見右上圖）

d）Bar springs
用Pick用肘發吉他上弦枕與琴頭間的下方三根琴弦（高音G、R、F等弦，見右下圖）

Bar Springs

e）泛音效果
用左手先彈勾弦，然後右手輕撫琴弦，在琴頸上來回上行下行。

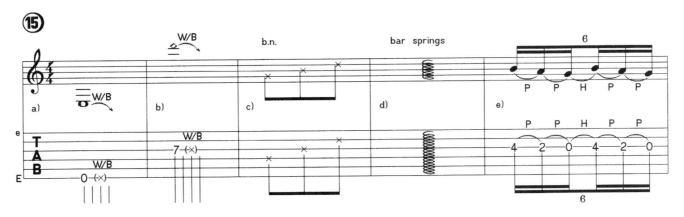

專輯目錄

電影 "Wild life" 中的配樂以及Sammy Hagar和Steve Lukather獨奏專輯中的低音部份也該好好聽一聽。

金屬和古典的經典樂句大師

許多出色的吉他大師的事業都是以悲劇收
場，如Jimi Hendrix、Janis Joplin、Jim
Morrison（Doors樂團），最近的一位要
屬Stevie Ray Vaughan了。他們的故事都
是短暫的音樂生涯，卻諦造了他們的頂極
吉他大師的地位。音樂界中，誰留下的東
西少，誰就越會成為傳奇，物以稀為貴。

Randy Rhoads於1982年飛機失事中不幸
遇難。他生前僅僅錄製了四張專輯（不包
括兩張現場專輯）。他於1956年生於加里
佛尼亞州的桑特莫尼卡，6歲時就已經開
始在他母親的音樂學院裡接受教育，十幾
歲時開始在地方樂團中演出。70年代初，
Randy和歌手Kevin Dubrow成立了樂團
Quiet Riot，這支樂團在日本發行兩張專
輯。順便說一下，樂團的另一位成員是現

任Whitesnake的貝士手。雖然Quiet Riot受到普遍歡迎，但在美國卻沒有唱片合同，所以樂團
不得不解散。Randy回到他母親的學院擔任全職吉他教師，後來他參加Ozzy Osbourne樂團的
試音，並於1978年加入該樂團。這次的合作碩果累累，最初的成果是專輯"Blizzard of Oz"。
Randy在這張專輯裡混和了英國重金屬與古典風格的即興演奏曲目和旋律，從而在金屬領域創
立了新標準。

在英格蘭和美國巡迴演出之後，樂團錄製了第二張專輯，由風格怪異的歌手Osbourne擔任主
唱。第一張專輯剛剛截止，第二張緊隨在後。這張專輯成功地綜合了金屬和古典因素，而且還
含有一些有趣的木吉他（Acoustic guiter）創新。古典吉他是Randy Rhoads的最愛，就在為推
銷第二張專輯做巡迴演出時，他已經決定退出Ozzy樂團，到U.C.L.A學習古典吉他。但這個理
想最終也沒能實現，1982年3月20日Randy Rhoads在飛機失事中喪生。他留給我們的只有幾張
專輯，還有Grover Jackson為他量身製作的一款吉他。此外，就是無數受他和他的音樂影響而
成長起來的吉他大師。

所受影響

Randy Rhoads早期受到大師Leslie West（Mountain）的影響。他後來又成為Gary Moore和
Eddie Van Halen的樂迷。古典吉他作曲家給予他吉他演奏的影響也不可忽視。

基本風格特徵

Randy Rhoads經常演奏帶有他自己鮮明風格的樂句，而且這些樂句給人印象深刻，一聽便知
是Randy的演奏。他的吉他獨奏都是精心設計安排過；他也很少即興發揮。另一個特點就是他
總是使用雙拍節奏（8分音符、16分音符等）。Randy Rhoads許多樂句的音階模進都是從古典
音樂吸收來的。他說自己獨奏更像是一種音階練習，而不是藍調的那種"呼叫-----回應"式的曲
風。

和聲素材

Randy專輯中很多歌曲和即興演奏曲目都是用自然小調，音階裡悲傷、慘淡的聲音正適合Ozzy Osbourne的風格。除此之外，Randy也用音階和弦組合，這些音階和弦組合都是古典音樂和巴洛克音樂的產物，如用屬七和弦做和聲小調和減屬音階的伴奏和弦（見Yngwie Malmsteen）。

音色

讓我印象頗深的始終是Randy在專輯中的吉他音色。他的秘訣在於錄製專輯時每把吉他的獨奏部份錄三遍（疊加在一起），因此會得到一種很自然的和聲效果，同時使他的吉他音色很飽滿。如果你想在舞台上得到這種效果，你需要一個立體聲和聲效果器（Stereo Chrous），盡量把值設定低一些，或者你可以使用一個移調或合音效果器（Pitch shifter/Harmonizer），並把音高值控制在0.1（音高的十分之一左右）。

你還需要一個真空管吉他音箱，獨奏時略帶點失真，一把帶Set Neck（編者註：琴額用黏接的方式）的電吉他（例如，Les Paul或者Randy Rhoads款式的琴）。

樂句

Randy Rhoads式的藍調

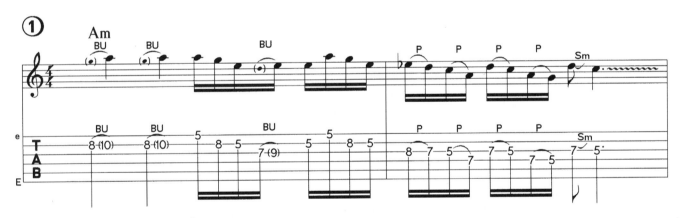

Randy是一個將音階結合在即興演奏曲目裡的大師。下邊這個樂句就是將藍調音階和自然小調融合在一起。

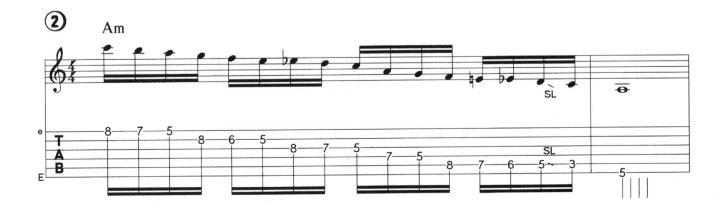

在樂句3中，兩個連續的勾弦非常重要。

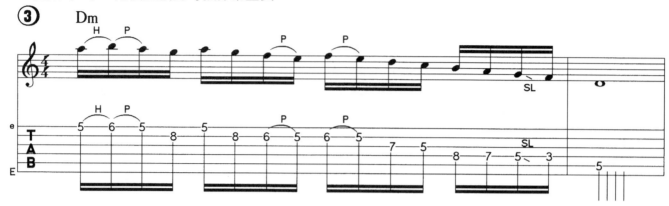

在下一個樂句中，音階模進和推弦技巧組合在了一起。

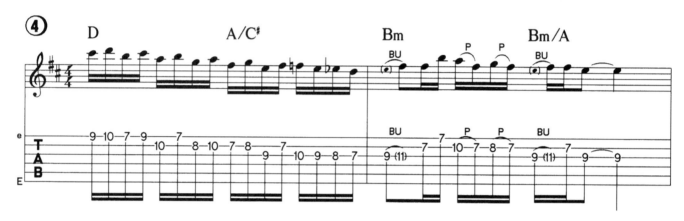

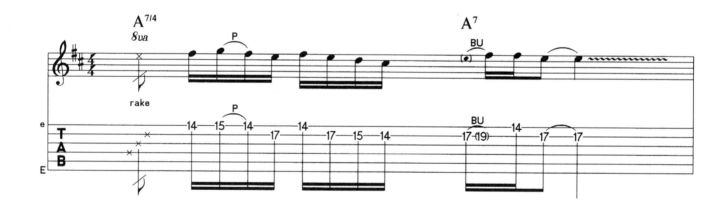

下面這個樂句中要將每個音符擊弦兩次，這種技巧被稱為是“雙撥弦”。

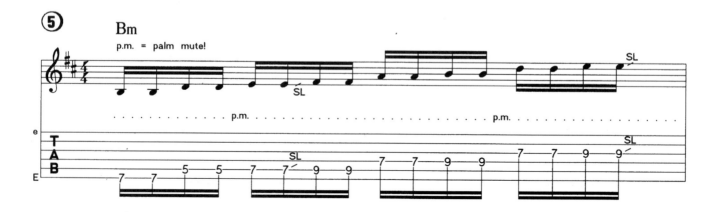

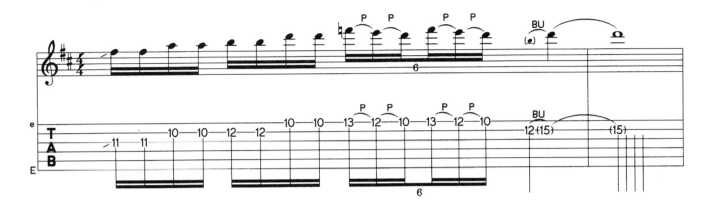

下面是一個 "吉普賽小調" 音階的運用：

A調：1- 2- 3♭- 4#- 5- 6♭- 7
　　　A-B C D# E F G#

⑥

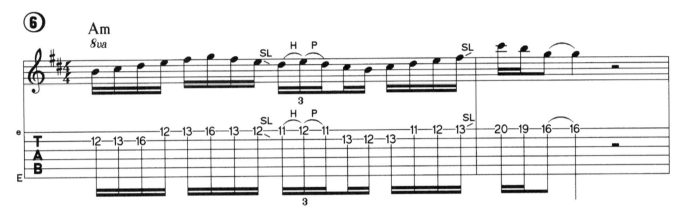

下面這個樂句的難度在於最後的音階模進。

⑦

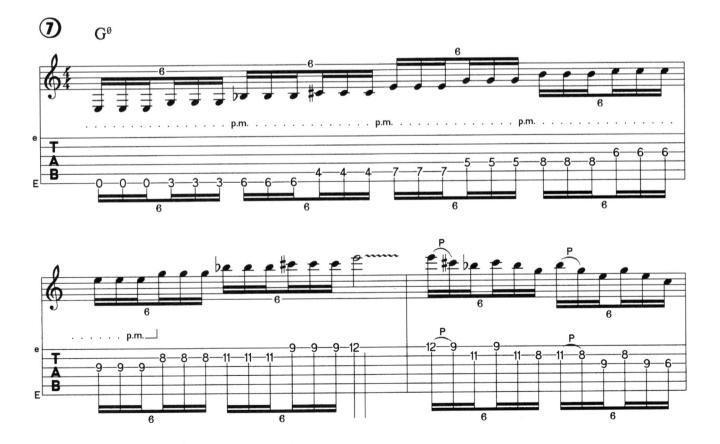

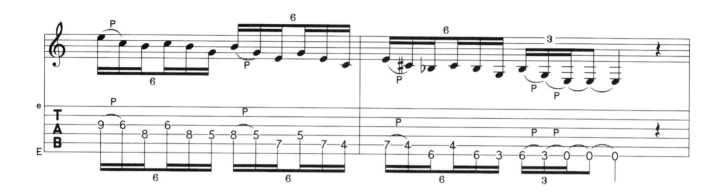

在這個樂句中，運用了一種古典技巧：D小調琶音被其各自鄰近的音所修飾。

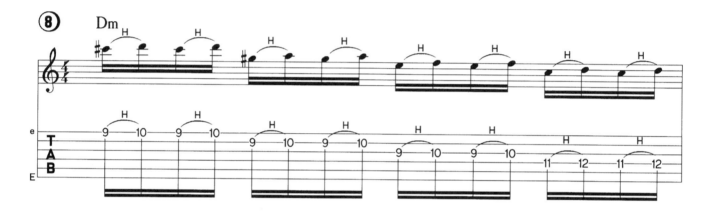

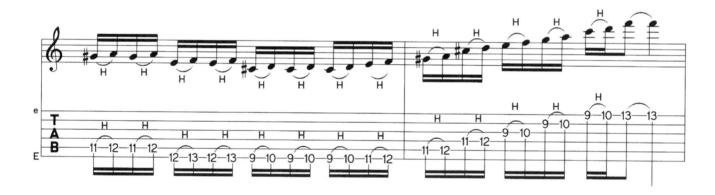

Randy Rhoads式的雙手點弦。

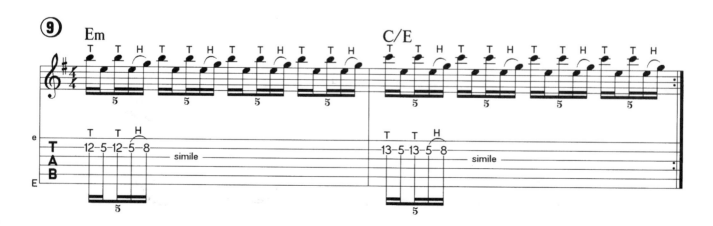

Randy Rhoads風格的重覆模式。

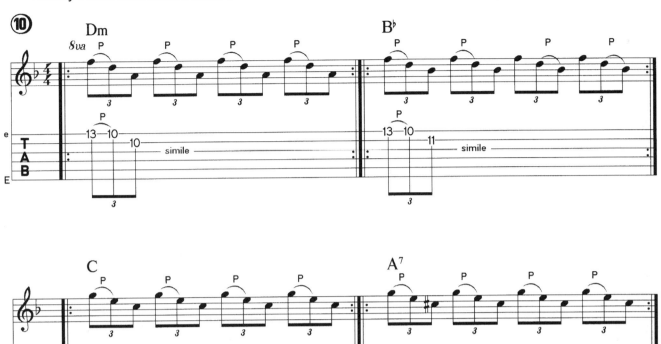

你可以用下面這個樂句去模仿搖桿的效果。點弦顫音彈奏E和G，然後用左手勾弦。

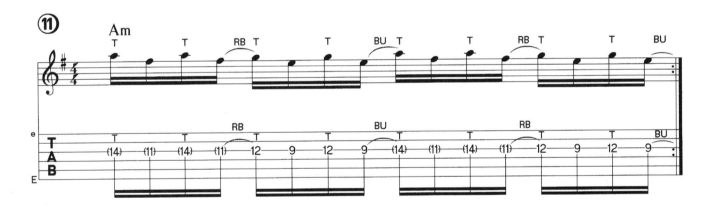

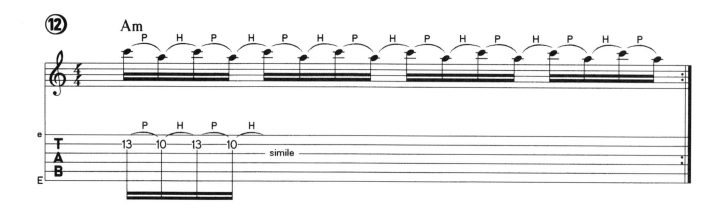

五線譜上的音符表示在G弦"俯衝轟炸（Dive bomb）"的音（見Van Halen 101頁）的時值應當是一個八分音符加一個四分音符。

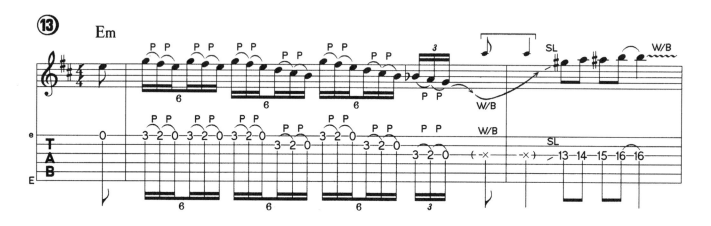

下一個樂句的重要性在於和弦變化過程，其中A弦也要彈。

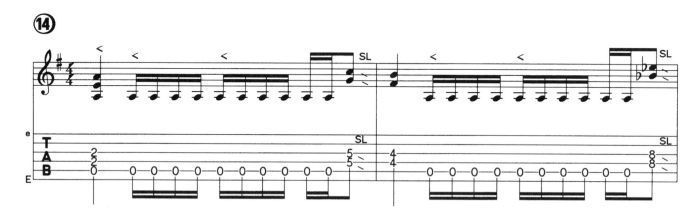

像下面這種怪異的和弦常常會營造許多氣氛。

專輯目錄

新生代吉他英雄

在80年代中期,由於受Eddie Van Halen的影響,有相當多的一批人夢想成為吉他英雄。當然像 Mike Varney這種 "星探" 也是有功勞的。他們專門物色人才,80年代初期他們就在世界各地尋 找尚未成名的吉他人才,並以此為己任。

1983年Mike Varney把瑞典吉他手Yngwie Malmsteen帶到美國, "新古典金屬浪潮" ("Neo-Classical Metal Wave")由此開始。這種風格認為技巧是第一位的。在這股浪潮的推 動下,Vinnie Moore、Tony MacAlpine、Joey Taffola、Greg Howe、Jason Becker、Marty Friedman和Paul Gilbert這批大師開始走紅,但是絕大多數人只維持很短時間。導致這種情況的 原因是由於人們對音樂創作方面的關注超過對樂器演奏技巧的關注。這種由技巧引導的潮流無 法持續太久。

Steve Vai和Joe Striani出現後,音樂創作元素才受到更多的關注,與技巧並駕齊驅。與這些 大師和高超技巧(High-tech)音樂共存的另外一股潮流,則重新回到了本源藍調和70年代的

音樂上,這類風格的代表人
物有Gary Moore和Slash(
Guns n' Roses),以及Paul
Gilbert(Mr.Big)、Ritchie
Kotzen和Blues Saraceno。
在流行樂領域,許多出色的
吉他手也取得了成績,例如
U2的The Edge,Billy Idol的
Steve Stevens都是很出色
的。另外,來自Mr. Mister樂
團的Steve Farris,在錄音室
裡工作的Steve Lukather(
Toto),Michael Landau、
Dan Huff(Giant)和Alan
Murphy都非常優秀。我選擇
了Yngwie Malmsteen、Gary
Moore、Steve Lukather、
Paul Gilbert、Joe Satriani和
Steve Vai作為這些流派的代
表人物。

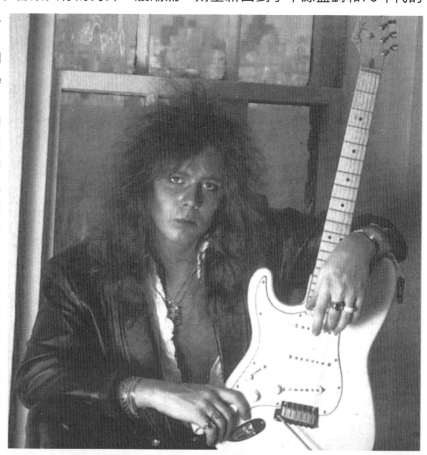

Yngwie Malmsteen

新古典金屬 "自負" 嗎?

沒有幾位大師像瑞典 "奇才" Yngwie Malmsteen這樣引起眾人的爭議。在一些人眼中,他是吉 他彈奏技巧和音樂表現力的先鋒,是他把古典 "音" 素應用於重金屬。另外一些人則認為:他 不過是一個多嘴而自負的吉他手罷了。

1970年9月18日Jimi Hendrix去逝，Yngwie Malmsteen從瑞典電視上看到新聞報導，他的音樂生涯由此開始。當時的他只有7歲，他對hendrix的音樂會錄影帶十分著迷，所以決定學吉他，此前Yngwie已經學過鋼琴，笛子和小號。接下來的幾年他沉迷於吉他之中。當他還是個小伙子的時候，他就已經在很多樂團中演出。他主要演奏Hendrix、Blackmore和他自己的作品。15歲時他得到一把"真正的"Stratocaster吉他，受此鼓舞的他進步幅度更大，並且全心地投入到古典音樂中。他的注意力主要集中在巴洛克時期（17世紀）的作曲家身上，例如J.S.Bach（巴哈），另外還有浪漫主義時期（19世紀）的作曲家，如Niccolo Paganini。Malmsteen認為他所受的影響主要來自Niccolo Paganini的作品"24 Caprices for violin"。

1978年，他組成了樂團Rising Force的第一陣容，但是由於樂團不看重商業效益，所以在瑞典很難找到唱片合同，但是Yngwie並沒有就此放棄。1981年他製作了包括早期作品"Black Star"和"Evil Eye"等樣本唱片，並把它分送給許多人。當時專門物色人才的Mike Varney聽到這盒磁帶時深受觸動，並決定把Yngwie帶到加里佛尼亞州。透過Varney的引薦，Yngwie加入了Steeler樂團，而且錄製了一張音樂大碟。出於對樂團狀況的不滿，專輯還沒正式發行，Yngwie就離開了Steeler，加入到Rainbow前任主唱Graham Bonnet的樂團Alcatrazz。Yngwie和這支樂團一起錄製了兩張音樂大碟，一張是在錄音室裡，另一張是現場版。這時的Yngwie已經聞名遐邇。然而，直到21歲時他的精典之作才得以問世，這是他的首張獨奏專輯"Rising Force"，這張專輯為樂器的重金屬風格創立了新紀元，而且為新古典金屬浪潮的到來開啟了大門。

雖然Ritchie Blackmore（Deep Purple樂團）、Uli Roth（Scorpions樂團）和Randy Rhoads（Ozzy Osbourne樂團）這些大師也運用了古典因素，但是沒有一個人像Malmsteen一樣運用到這種境界，而且始終如一、技巧完美。接下來的幾年，Yngwie發行了一些商業化越來越濃的專輯。他力圖超過"Rising Force"專輯所取得的成功，但最終未能如願。由於他經常針對其他人發表一些尖酸刻薄的言論，所以得不到眾人的好評。對於這位傲慢大師的故事，我們究竟該採取什麼樣的態度呢？您自己拿主意吧。

所受影響

前面提到過，Yngwie Malmsteen曾潛心鑽研過巴洛克時期和浪漫主義時期的音樂作品，尤其是帕格尼尼（Paganini）的"24 Caprices"。他的很多樂句都可以在下面的練習中找到，而且基本上沒什麼改動。此外，他一定仔細聽過Ritchie Blackmore和Uli Roth的作品，這兩個人對他的影響是冊庸置疑的。從他的演奏中還能聽到Alan Holdsworth和Jimi Hendrix的痕跡。

和聲素材

Yngwie Malmsteen的音樂是小調為主導的音樂風格，最主要的有自然小調（Aeolian）與和聲小調及它的第5指型（西班牙Phrygian音階）。他的演奏永遠都是這樣的，比方說：我們現在有一首以F、G、E7、Am這樣和弦連接的歌曲，而和弦都是A小調的。

Malmsteen會在F、G和Am和弦伴奏時，彈自然小調音階（Aeolian）而E7和弦伴奏時用和聲小調音階的第5指型（E西班牙Phrygian）。同樣的情況下，他也會選擇F減音階或Fdim、#Gdim、♭Bdim或Ddim的琶音，去代替前面說過的和聲小調。

基本風格特徵

除了前面提到的"古典傳統"音階，Yngwie Malmsteen的另一風格就是在獨奏時會傾向於稍微拖拍演奏。換句話說，他很少只彈奏16分音符或16分音符的三連音，他常常將無數的音符強行壓縮到一個小節當中去，使得他的獨奏熱烈而富於激情。為了使我們在閱讀琴譜時簡便易懂，我並沒有把Malmsteen繁多的音符全部記載在下面的樂句裡。因為這種東西最好還是靠感覺來學更好些。我建議大家：聽就對了！順便說一下，Yngwie Malmsteen的顫音，非常像Jimi Hendrix（見31頁）。

音色

下面是一個價值64,000美元的問題：Malmsteen、Blackmore、Ult Roth和Jimi Hendrix有什麼相同點嗎：答案是：有，他們都用相似的設備，一把不帶太多效果的電吉他（Strat）（可能會稍帶一點Delay和Wah-Wah），一款不帶主音量的真空管音箱，把音量設定在最大，這樣就可以達到他們的音色。對於那些想在走出練團室時耳朵還保持完好無損的朋友，使用帶總音量的擴大機就是我們的竅門所在。儘管說其他的設備也很重要，但擴大機是最重要的。

順便說一下，Malmsteen和Blackmore的用琴都是在琴格中有凹槽的。他們都將琴格間的木頭挫低，以獲得一種將琴弦處在高位置的感覺。警告：孩子！千萬別自己在家挫。（如果你真想自己挫的話，別搞得太深了！）

樂句

樂句中1中包含琶音和音階模進。

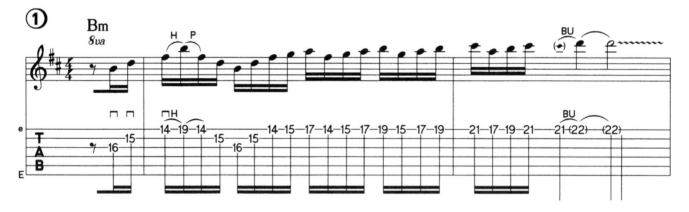

下面是一個用琶音所演奏的巴洛克式和弦連接。

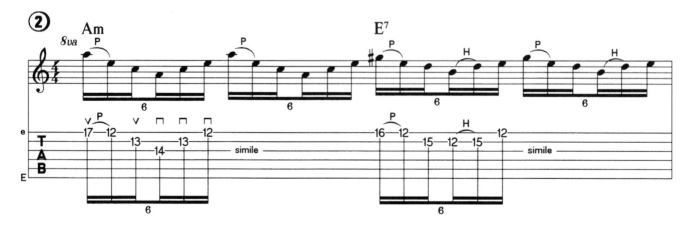

下面就是我們先前提過的以E7和弦為伴奏的琶音。

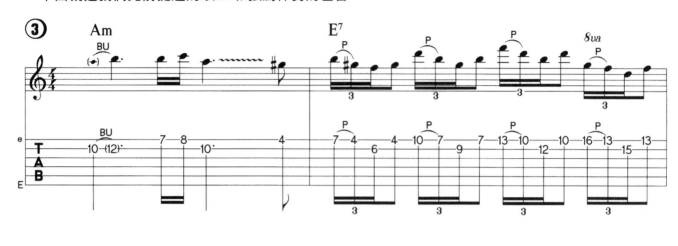

Yngwie Malmsteen使用踏板演奏樂句時非常時髦，確實很簡單但聲音很真。

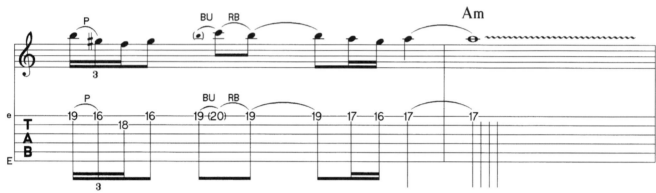

在下面這個樂句中，我再次使用了一段"古典傳統"的和弦連接。注意和弦模進總是一致的。
唯一有變化的就是把位。

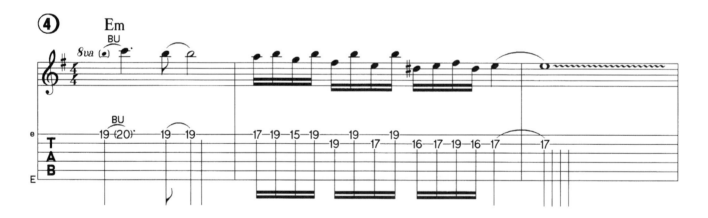

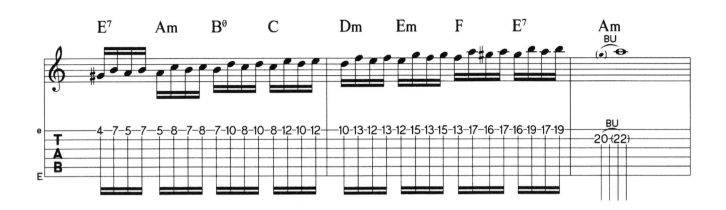

下面的模進比較難，因為我們要在兩根琴弦上演奏。

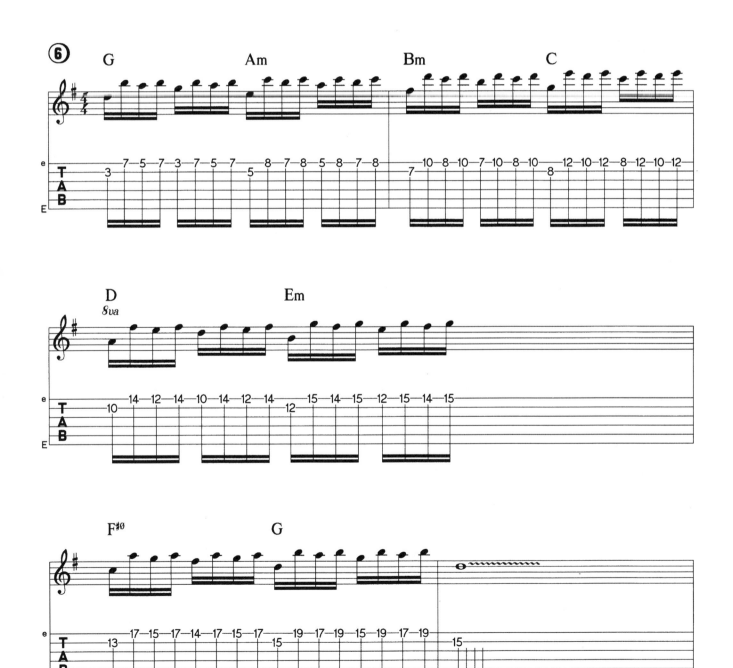

下面兩個樂句是Yngwie Malmsteen式的點弦樂句。

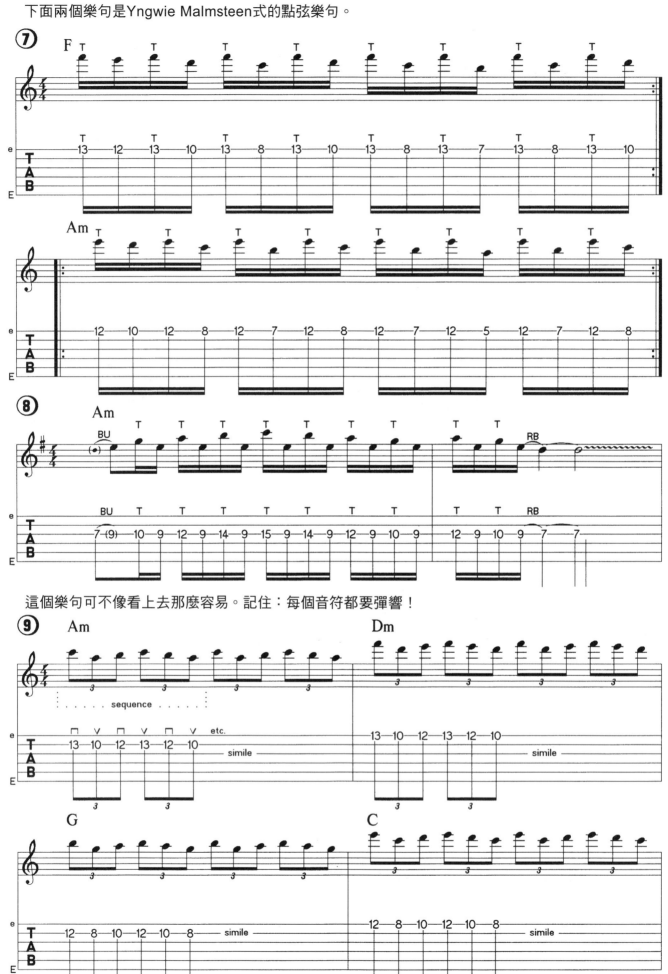

這個樂句可不像看上去那麼容易。記住：每個音符都要彈響！

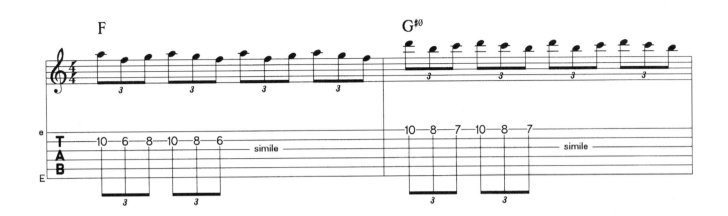

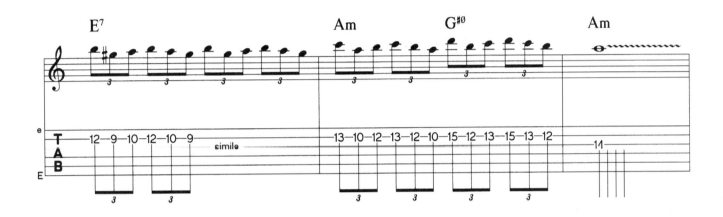

一個Yngwie Malmsteen風格的重覆模式。

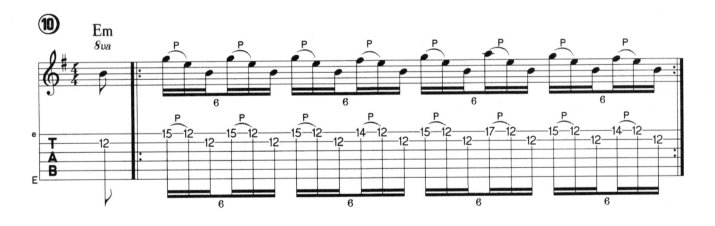

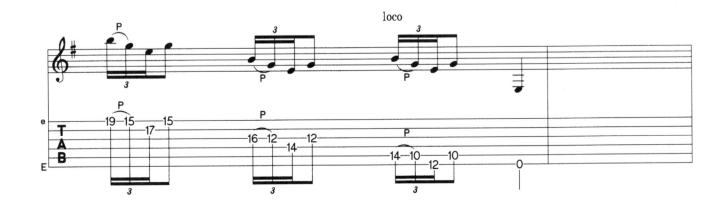

和聲小調音階是Yngwie Malmsteen最喜歡音階之一。在這裡是西班牙Phrygian音階（和聲小調音階的第五指型）。

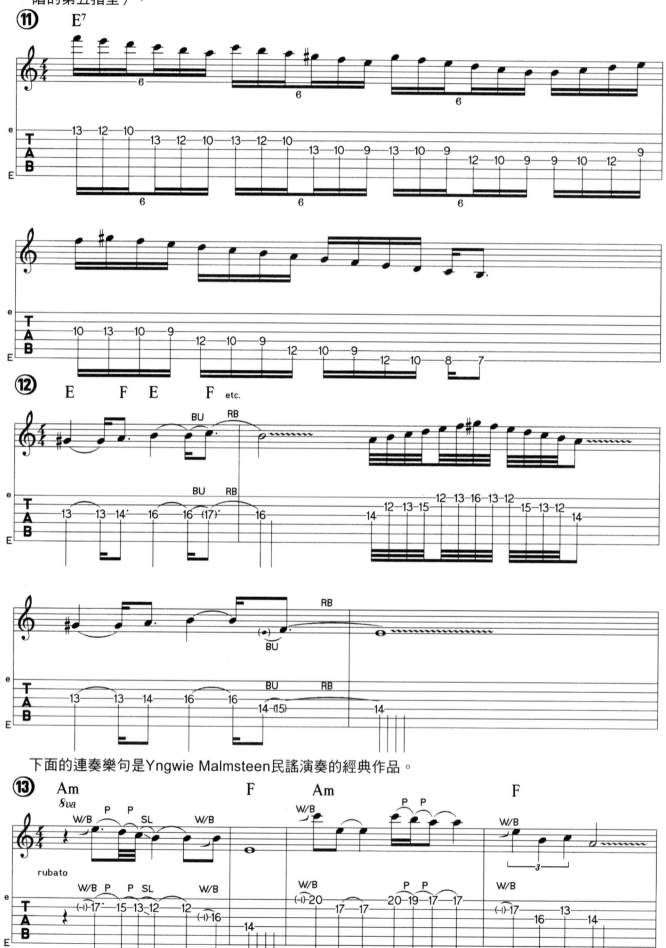

下面的連奏樂句是Yngwie Malmsteen民謠演奏的經典作品。

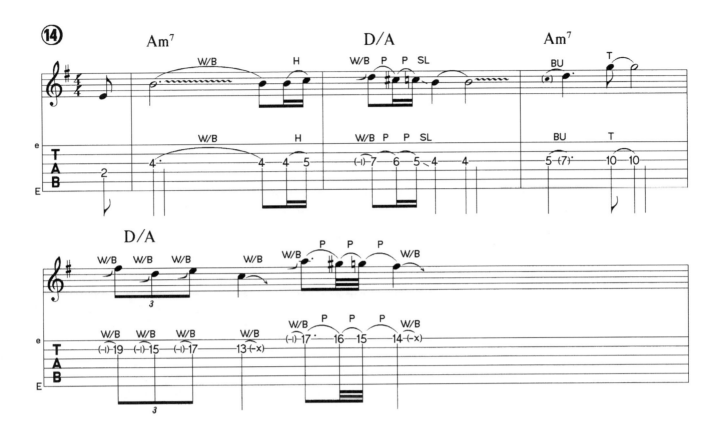

下面是一個簡短的巴洛克式的吉他樂句。

專輯目錄

你想對Yngwie Malmsteen作品有一個全面了解的話,你不必擁有他所有唱片專輯。在我看來,下面這三張專輯就是他最重要的音樂專輯。

Alcatrazz - NO parole from Rock'n Rool

Solo - Rising Force
 - Odyssey

依舊藍調

"永不休止"這句話翻開了Gary Moore傑出音樂生涯的第一頁。而他的音樂大碟 "Still Got the Blues" 可以看作是對Gary Moore一生的概述。在音樂領域奔波了將近20年，Gary Moore最後回到了他的根源，他最初的根基：藍調。

這位愛爾蘭大師的成功之路始於藍調。他深受英國藍調興盛時期樂團的影響，如John Mayall的Bluesbreakers、Yardbirds和Cream。1970年，他和貝斯手Phil Lynott成立了Skid Row樂團。由於這支樂團和隨後的幾張專輯，16歲的Gary Moore在英格蘭人眼中已經是世界上彈奏最快速的大師之一。

後來樂團解散，Gary Moore獨奏的音樂大碟也反映平平。他第一次加入Thin Lizzy樂團，隨後和爵士-搖滾樂團Colosseum 2 合作了3年。1978年，另一張獨奏專輯 "Back on the Streets" 問世。與以往音樂大碟一樣，他巧妙地將重搖滾（Hard Rock）、流行（Pop）、融合（Fusion）和藍調（Blues）巧妙地融合在一起。冠軍單曲 "Parisienne Walkways" 就收錄在這張專輯裡。不久之後，他重新回到了Thin Lizzy。

"Parisienne Walkways" 的成功促使Gary Moore重新開始其獨奏事業。他來到洛杉磯後成立了G-Force樂團，然而樂團唯一的一張專輯卻是個一敗塗地。隨後的兩年內，他幾乎止步不前，只在錄音室裡彈奏，並錄製了一張現場音樂大碟。Gary Moore選擇向硬式搖滾方向發展，發行了兩張音樂大碟： "Corridors of Power" 和 "Victims of the Future"。1985年Moore和Phil Lynott再次合作，這期間的主要成果是相對低調的 "Run for Cover"。

1987年Lynott去逝後，為了紀念他的伙伴，Gary Moore製作了音樂大碟 "Wild Frontiers"，這張專輯受到愛爾蘭民歌的影響。在下一張專輯 "After the War" 商業上的失敗之後，Moore顯然在找尋新的音樂理念，終於他回到了他的根源，於是 "Still Got the Blues" 得以問世。這是一張非常出色的藍調專輯，藍調重頭人物Albert King、Albert Collins和前披頭四成員George Harrison都在此專輯中客串演出。雖然在歐洲Gary Moore的音樂聲望已大不如前，但這張專輯在美國帶給了他經久不衰、理所應得的成功。

所受影響

Gary Moore早期所受的影響來自英國藍調搖滾興盛時期的吉他大師，例如Eric Clapton、Jimi Hendrix，尤其是Jeff Beck和Peter Green。後來在他的融合樂風（Fusion）時期，如：John McLaughlin和Bill Connors這樣的大師對他的音樂也起了重要作用。

基本風格特徵

同許多吉他大師一樣，Gary Moore以他的顫音名揚天下，他的顫音也像Jeff Beck一樣是用搖桿
發出的，但是Moore的顫音比Beck的顫音要寬廣一些。當然，重要的是搖桿的靈活性要好，這就
意味著搖桿要安裝好，這樣就可以上下搖動。實際上Moore和Beck的演奏十分相似，但一般來說
Moore彈的更精準，聲音也更傾向於重搖滾。除此之外，Moore比Beck彈得更具風格。

和聲素材

Gary Moore很喜歡用小調音階，例如自然小音階和Dorian音階。他也常用Mixolydian音階。大體
而言，他使用的音階常常是五聲音階和藍調音階，這樣他的演奏就很有藍調的味道。我們很少聽到
他彈奏大調音階或是Lydian調式。他經常試著在和弦（1-3-5-7）的基本構成音符上加推弦，使之
韻味十足。

音色

Gary Moore彈Les Paul和Strat系列電吉他的功夫很高超，因為他的選擇總是徘徊在這兩款吉他之
間。獨奏時，他的琴聲擁有很高的失真度，略帶一些Delay（大約400ms）。

另一方面Gary Moore是一位樂風比較樸實的吉他手，他從不加入到使用複雜效果的陣營中去。要
彈出原汁原味的Gary Moore風格的音樂，樸實無華的琴聲和一款良好破音（Overdrive）的真空管
音箱是必不可少的。

樂句

前兩個樂句是展現Gary Moore如何用旋律線來解決和弦音和主題動機。

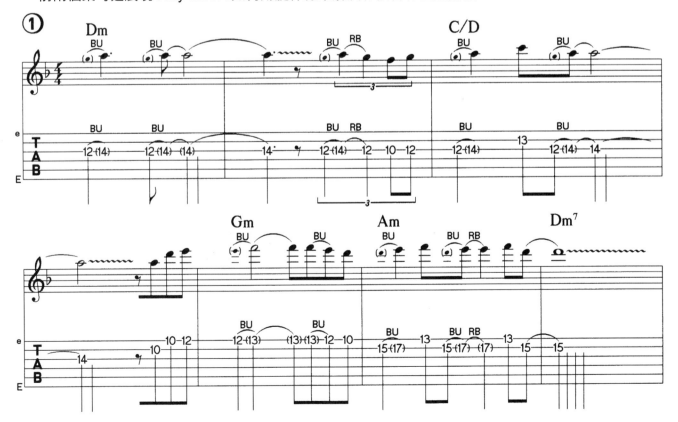

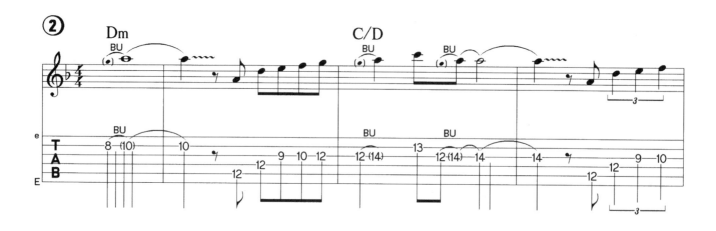

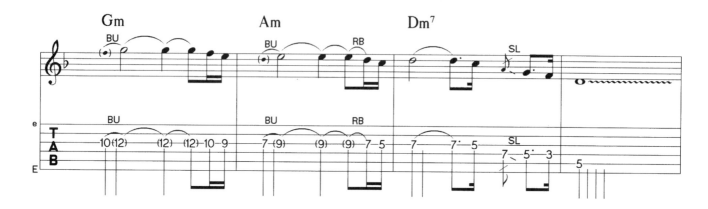

樂句3中展示了Gary Moore令人印象深刻的推弦，這也是他演奏風格中一個重要特點。

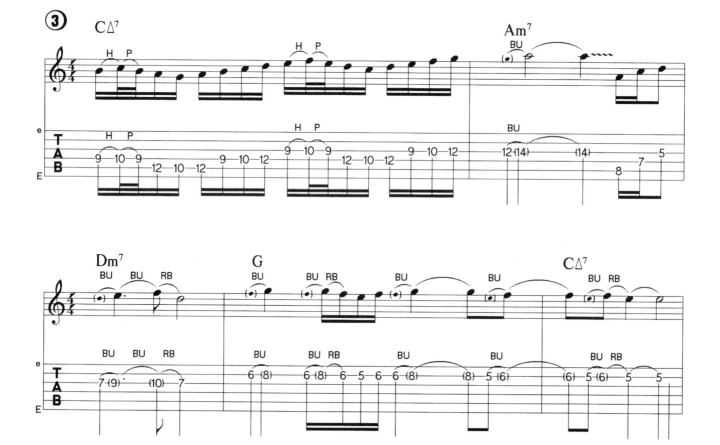

一串Gary Moore風格的快速上行音符。

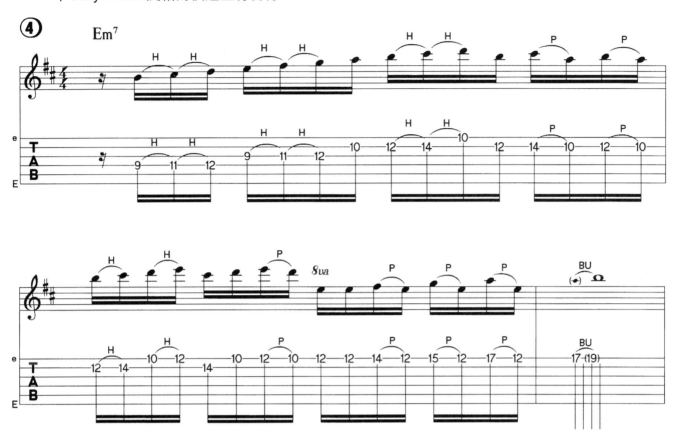

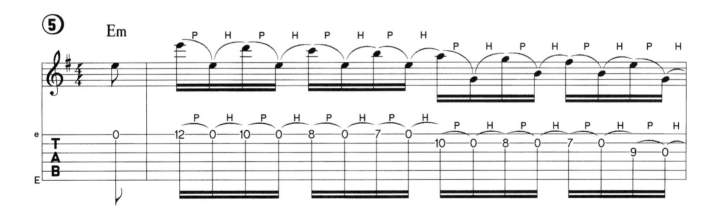

由於Gary Moore有意迴避運用點弦，所以他總是用開放弦來演奏樂句。下三個樂句其實很簡單，但卻可以給人留下極為深刻的印象。用來征服前排的觀眾非常合適。

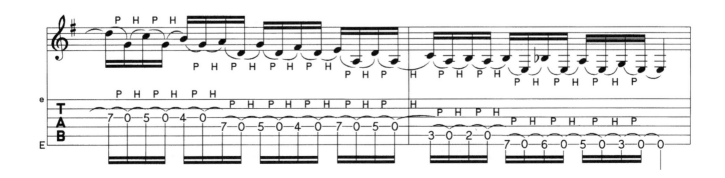

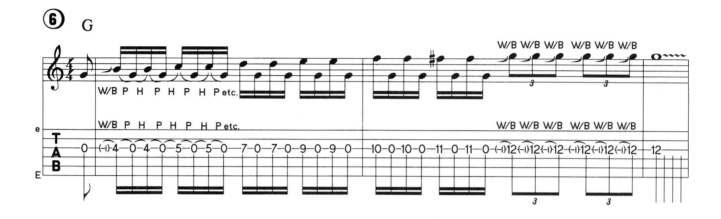

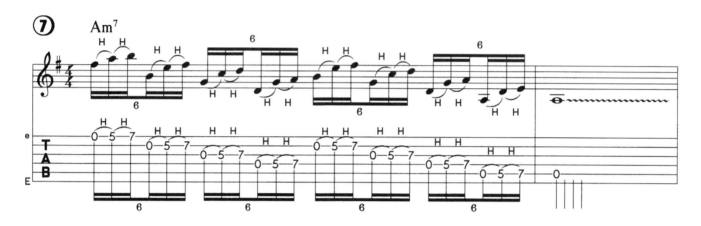

樂句8和9都是快速的重覆模式。

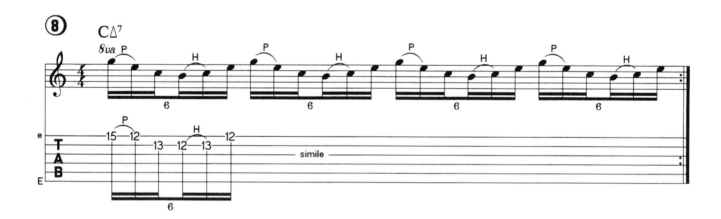

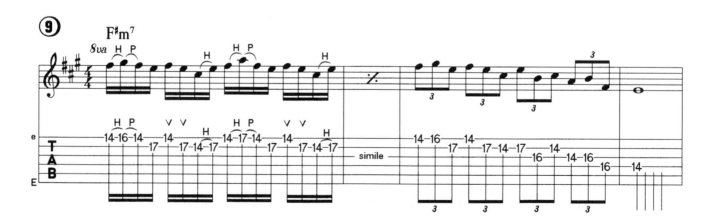

在樂句10和11中，特別注意那些非傳統的推弦音。樂句11中的藍調樂句來自Dorian音階。這裡大六度的聲音給人一種神秘感。

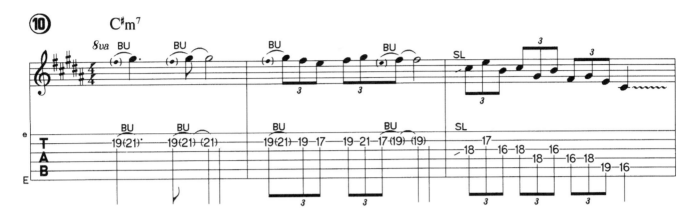

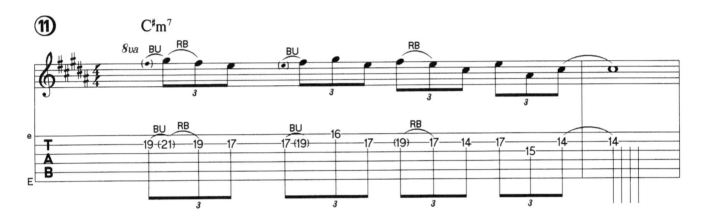

樂句12和13都是Gary Moore風格的藍調樂句。你演奏得越富有激情，它們越動聽。

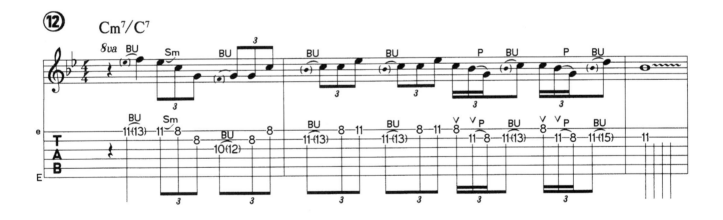

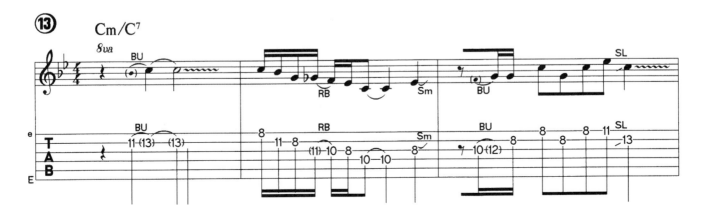

Gary Moore的民謠極其優美，其秘訣在於簡單的旋律加上和弦，但是要特別注意演奏手法和樂句。

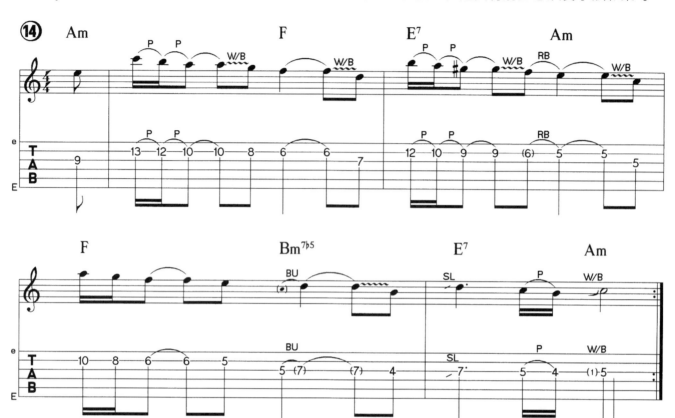

樂句14中的ＡＢ部份可以像下面這樣演奏

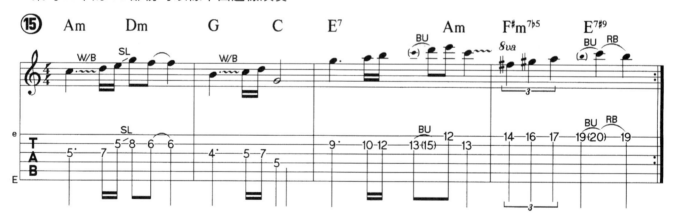

專輯目錄

Gary Moore最為重要的專輯有：

收斂的 "狂喜"

Steve Lukather似乎永遠知道對於一首曲子來講,哪段是需要吉他的(哪段是不需要的)。正是由於這一點,十幾年來他作為錄音室大師一直受到人們的重視。除了在他自己的樂團Toto中擔任主唱,並自己寫歌之外,他還參與無數其他樂團音樂中經典作品的演奏。下面只是其中的一部份:Michael Jackson、Paul McCartney、Chicago、Lionel Ritchie、Boz Scaggs、The tubes、Earth、Wind and Fire、Eric Clapton、Olivia Newton-John、Cher、George Benson、Christopher Cross、Don Henley、Alice Cooper、Diana Ross、Hall和Oates。

和聲素材

Steve Lukather主要使用五聲音階,有時他將五聲音階與半音音階連用,或者,他也會用一些其他調式的音符(儘管這個情形不太多見)。例如:他會用自然小調裡的六度、九度來帶出Dorian調式的音。

所受影響

Steve Lukather所受的主要影響來自Jimi Hendrix和Larry Carlton,還有Jay Graydon、Jeff Beck、Eric Clapton和Jimmy Wyble。

基本風格特徵

儘管Steve Lukather是一個對歌曲節奏很有感覺的優秀節奏吉他手,但是Lukather的聲譽是建立在他無與倫比的吉他獨奏上的。他的獨奏特點之一就是他有意識地運用兩個 "色彩" ,即兩種完全不同的曲向,且時常交替出現:
1、極端地旋律化、個性化,酷似人聲歌唱的獨奏,用的都是有節制的大幅度顫音。這些主要應用於民謠歌曲裡。
2、受藍調影響頗深的搖滾獨奏,運用搖滾吉他中所有可用音域。他常在音樂聲漸漸淡化的時候使用這種風格,或是在流行歌曲中加一些這樣 "搖滾因素" 進去。
Steve獨奏的驚人之處是其節奏的精準度。他的節奏無比清晰,即便是極端即興的演奏部份,他也時時不忘節奏的準確。

Steve風格的另一特點是上行三連音(見樂句3)和帶推弦音的四分音符三連音(見樂句4)。

音色

Lukather音樂風格的另一個特點是他的音色。他是第一批從傳統擴大機設備過渡到機櫃系統（rock system）的吉他樂手之一。他也是第一批成功使用合唱（Harmonizer）和延時（Delay）的樂手，並使這些設備大為流行。Steve原來使用經過修改的Fender和Marshall的擴大機，他現在主要使用的擴大機是Soldano和Rocktron品牌。他使用的一些效果器是：TC Electronics 2290、2 Lexicon PCM 70、Ibanez SRV 1000+、Yamaha SPX 90 II。

資金有限的朋友，選擇一款大增益（Gain）的，帶有一、兩個Delay並可以輸出較清晰立體聲的擴大機就足夠了。一個連接於吉他和擴大機之間的壓縮器（Compressor），一方面幫助我們得到良好的節奏音，同時也可提高主奏吉他的聲音。

樂句

前奏就是一切：Lukather風格的前奏樂句。

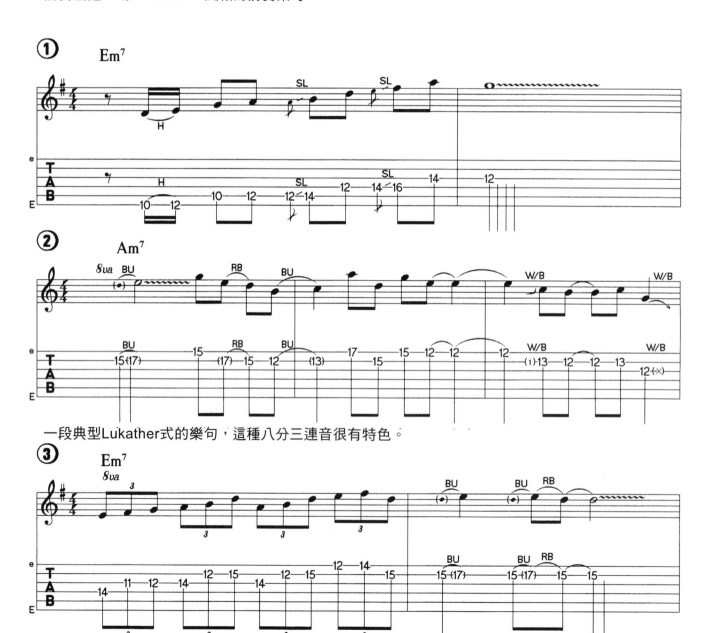

一段典型Lukather式的樂句，這種八分三連音很有特色。

這些樂句其實都是Steve Lukather的老調子。你在許多吉他的獨奏中都能聽到。

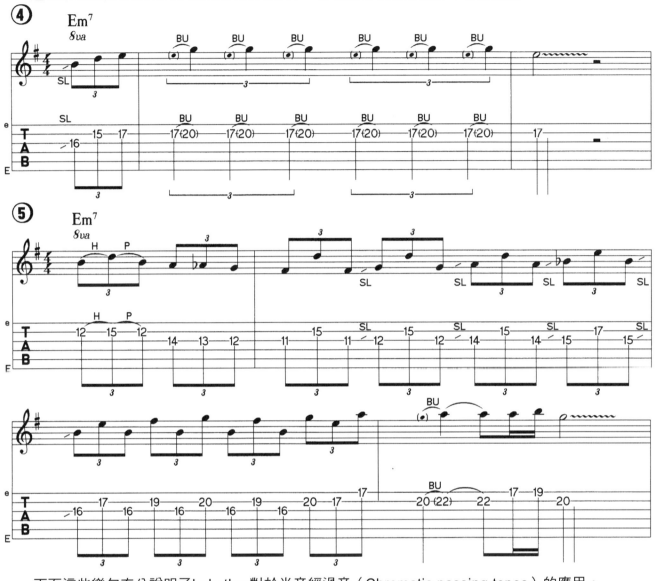

下面這些樂句充分說明了Lukather對於半音經過音（Chromatic passing tones）的應用。

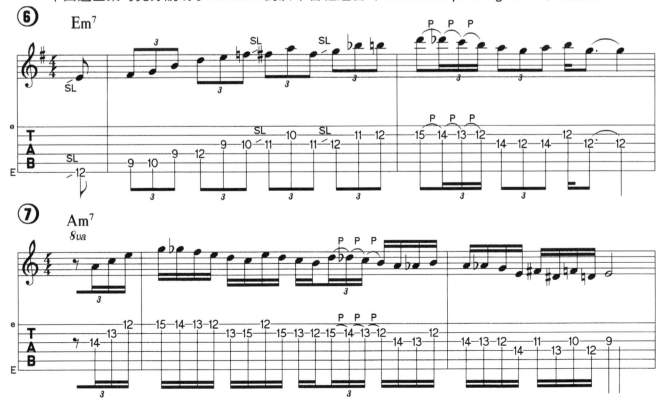

Steve Lukather作為藍調音樂人的一面。

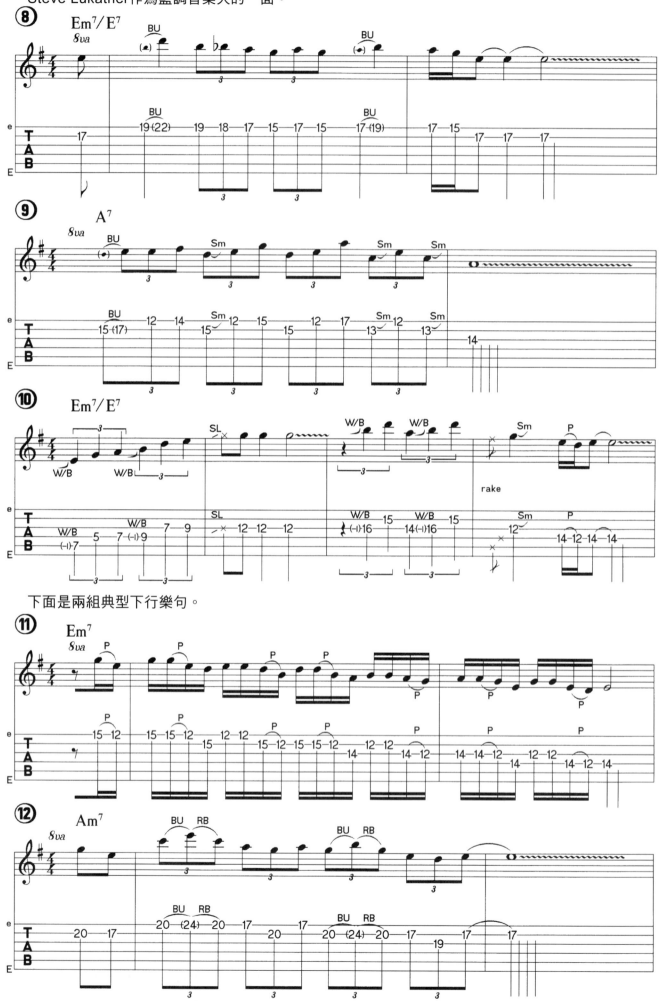

下面是兩組典型下行樂句。

Lukather風格的點弦。

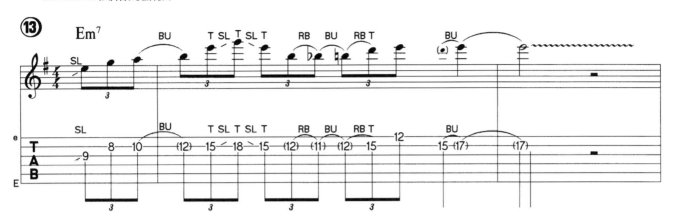

下面這段樂句，大家要注意推弦。

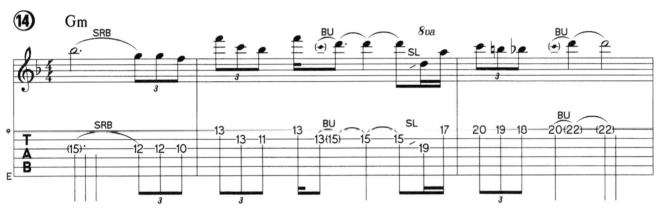

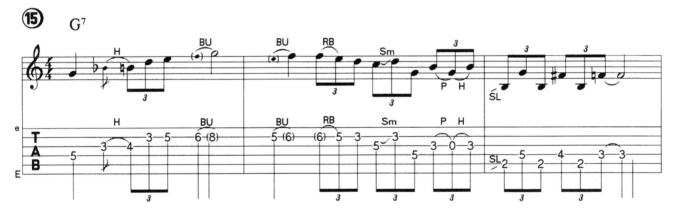

專輯目錄

值得等待

我們可以用 "幸福的結局是值得等待的" 這句話來描述Joe Satriani的音樂生涯。1970年9月18日是一個難忘的日子,這一天Jimi Hendrix去世了,也正是這一天Satch(Satch是英文裡對Satriani的暱稱)決定學彈吉他。和許多大師一樣,Satch的故事也是從業餘樂團開始的。

1977年,他離開長島(Long Island)來到聖佛朗西斯科地區的伯克利。1979年至1984年期間,他在一個名為the Squares的流行三人組合裡演奏。儘管這支樂團在當地小有名氣,但卻沒能得到唱片合約。1984年,Satch自己出資發行了一張他的名為 "Joe Satriani" 的唱片(發行500張)。在這張唱片裡,吉他是唯一的樂器,甚至用來模仿貝士和鼓。他的第二張專輯 "Not of this Earth" 也是他自己製作的,正是憑借這張唱片,他終於獲得一張唱片合同。Joe有效地利用錄製唱片和發行專輯這段空檔,加入了Greg Kihn Band,並錄製了唱片 "Love and Rock n' Roll" ,另外還參加了一場巡迴演出。

Joe Satriani曾從事吉他教學工作多年,是一位具有極高聲譽的教師。因此,一些他早期的學生,如:Steve Vai和Kirk Hammett(Metallica樂團)對Joe專輯的商業宣傳甚至比他本人都早一步。他們在訪談中和自己專輯的封面上極力宣傳Joe Satriani。因此,他的樂器音樂專輯 "N.o.t.e" 的銷量取得了相當不錯的成績,但是Satrinani的領先位置仍然只局限在樂器獨奏領域。隨著 "Surfing with the Alien" 的出版發行,這種狀況霎時得以改變,這張專輯甚至入選全美前40名專輯排行榜,樂器獨奏再次得到大眾的認可。後來Joe進行了一場巡迴演出,還發行一張現場版的唱片 "Dreaming #11" 他還代替Jeff Beck在Mick Jagger樂團進行了一場巡迴演出。經過這些,他的知名度不斷上升。1989年末Satch發行一張獨奏專輯 "Flying in a blue Dream" ,這次他不只是彈琴,還演唱了一些歌曲。這張專輯取得了比 "Surfing with the Alien" 還要大的成功。

所受影響

Joe Satriani曾提到他受到主要影響分別來自Jimi Hendrix,還有曾教過他的鋼琴家Lennie Tristano和Bill Wescott,以及東方音樂因素(阿拉伯、日本和中國)。

和聲素材

在Joe Satriani的獨奏和創作中,他運用在音樂理論方面的東西也許比任何搖滾吉他大師都多,但他的音樂不會走技巧和嚴謹的極端。構成他音樂風格的基本因素有三個:

1.藍調

除了傳統的"標準"藍調樂句之外，Joe還彈奏了許多現代藍調樂句，即更加強調技巧的音樂。雖說二者包括同樣的藍調音階，但它們風格不同。我們可以用Joe常採取的兩種方式來把老套的藍調音階彈奏的現代一點。

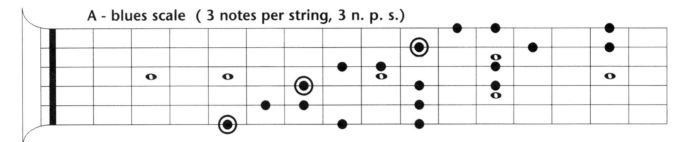

A - blues scale（3 notes per string, 3 n. p. s.）

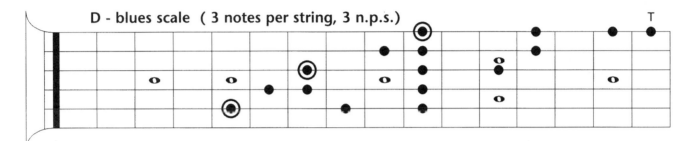

D - blues scale（3 notes per string, 3 n.p.s.）

2.調式／音高軸系統（Mode / Pitch axis system）

Joe Satriani的許多歌曲都是圍繞一個主音而展開和弦連接。

lydian
Amaj$^{7\#11}$; B/A; A$^{5(\#11)7}$; Amaj$^{7/13}$; Amaj9
E大調自然音階所構成的和弦

aeolian
Csus4; Fmaj7/A
C大調自然音階所構成的和弦

A

locrian
A$^{\emptyset}$; B$^{\flat}$/A; E$^{\flat}$/A
降B大調，G和聲小調自然音階所構成的和弦

mixolydian
A$^7$; Asus13; Asus
D大調自然音階所構成的和弦

Joe所做的就是從不同的調式裡面選取和弦，再把他們有機組合成聲音和諧的和弦組合。正是音高軸的方法使這些和弦連接非常適合做即興演奏的伴奏。下面是Joe作曲原則的幾個經典範例：

Not of this Earth | E lydian E aeolian E lydian Emixolydian
Lords of Karma | A lydian A mixolydian

下面是和弦聲部的幾個特點，可將他們與典型的重金屬R 'n B搖滾樂句比較一下。

A$^{sus4}$　　F△7/A　　A$^{5\#11}$　　A△$^{7/13}$　　C$^{sus4}$/A　　D$^{sus4}$/A

3.異國情調的音階

儘管音高軸系統是非常複雜的，一部份和弦聽起來也很奇怪，但對於Joe來說，他們還不算太怪。因此，他時常用一些真正怪異的音階來編曲和做即興演奏，比如：

像謎一般的音階（The Enigmatic Scale）

C D♭ E F♯ G♯ A♯ B

這些都用在了Joe的曲子"The Enigmatic"中，

還有Phrygian屬和弦，也被人們認為是西班牙的Phrygian

E F G♯ A B C D

從五度E音開始的自然小調音階，這些音階被用於Joe的獨奏曲"Hordes of Locust"和"Surfing with the Alien"。

基本風格特徵

Joe Striani的編曲也有著大量不同的來源，這些來源就是情緒的變化。有很多很悲傷、不祥的歌曲（Ice9、Hordes of Locust、The Enigmatic、Lords of Karma），也有非常溫和、柔美的民謠（Rubina、Always with Me、Always with You、Echos、Crush of Love）也有很搖滾的歌曲（Surfing with the Alien、Satch Boogie、One Big Rush、Big Bad Moon）在一些比較流行化的歌曲中，獨奏的旋律和歌唱的旋律一樣重要。這種效果是Satriani為了使他們的吉他聲音更有一種人聲的感覺，而用Wah-Wah踏板音強化效果。Joe很明顯不是一個喜歡交替撥弦的吉他手，無論是快速歌曲還是慢速歌曲，他總是用一些很含混的手法來彈奏，通常是用連奏和斷奏來處理。

在沒有交替撥弦的必要時，他就直接重擊琴弦；不然他也會運用許多差異極大的彈奏方法，如在連奏和斷奏間切換，消音或保留開放弦音來處理樂句。

音色

與很多吉他大師相比，Satch（Satriani的暱稱）只用一些很基本的擴大機和少量效果，如和聲（Chorus）、延時（Delay）和娃娃音（Wah-Wah)，以便在演奏旋律時產生出人聲般的歌唱感。

樂句

Joe Satriani的藍調

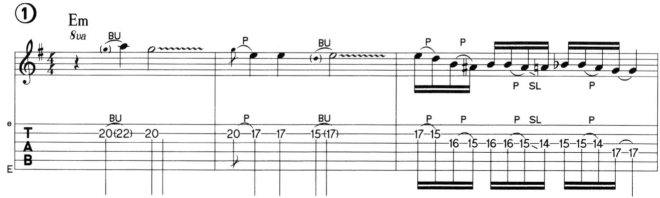

下面是在借用了藍調音階中的每根琴弦有三個音符（3 n.p.s.）的指法所編寫的樂句和重覆模式。

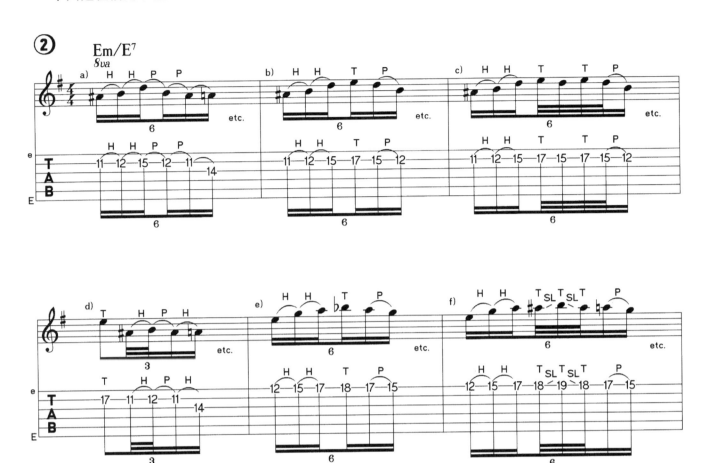

在Joe Satriani的獨奏中，像這樣Mixolydian調式的重覆模式很容易找到。

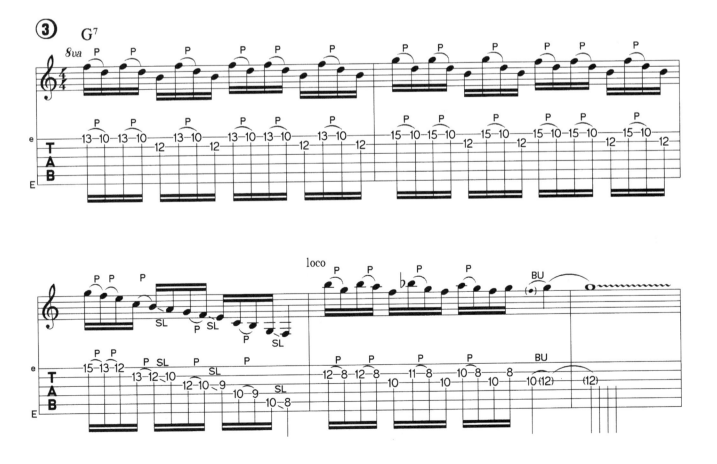

Joe Satriani重覆地運用一系列略有差別的分句，也正是這些分句使簡單的旋律聽起來生動有趣。

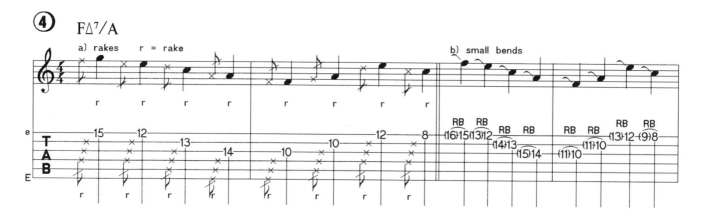

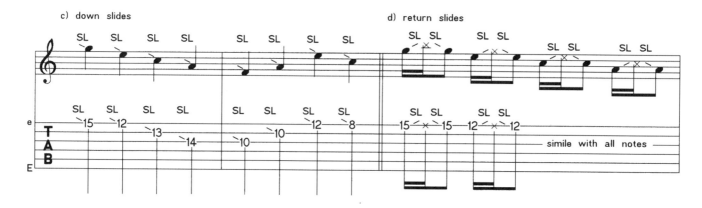

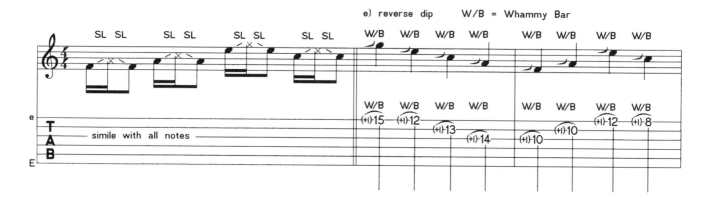

像Steve Vai一樣，Joe總是用眼睛沿對角線斜線，而不是將指板分成幾個固定的把位來劃分指板上的音符。下面的三個樂句就是運用這種方法，上面提到的樂句方式也運用於此。

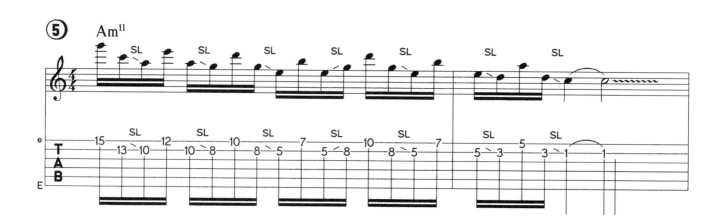

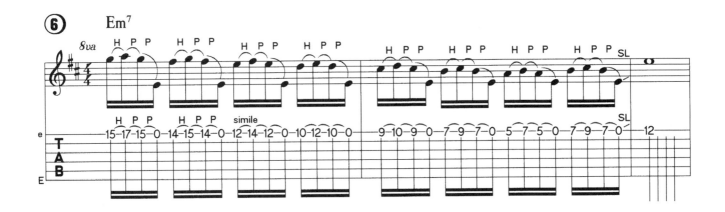

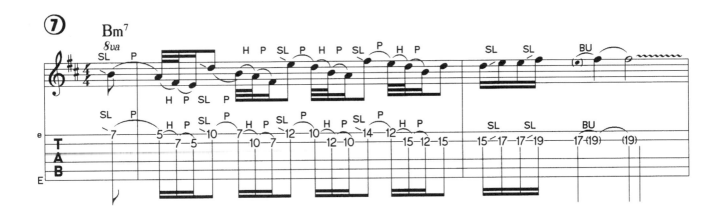

下面兩個樂句是簡單的下行曲目，也是Satch風格的典型代表。

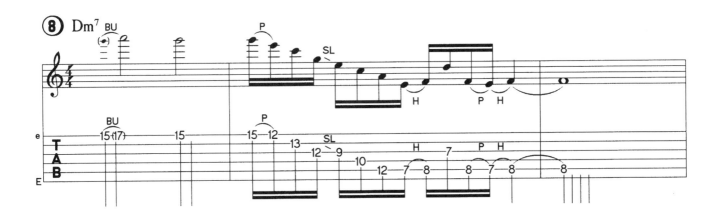

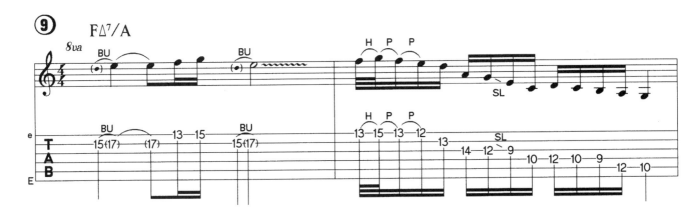

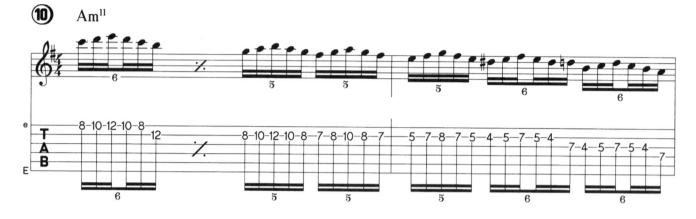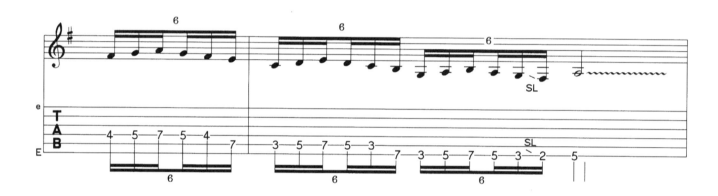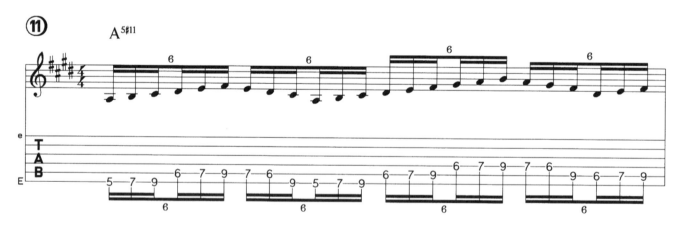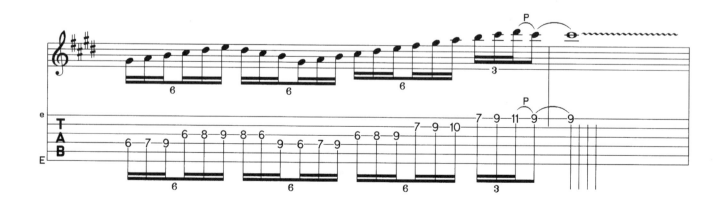

Joe Satriani的特長之一就是連奏。下面兩個樂句就是關於他這種技巧的良好範例。
所有音符都要搥弦和勾弦。千萬不要撥弦！

只在換弦時撥動琴弦。否則的話，一概用搥弦、勾弦奏法。

Joe Satriani式的雙手點弦。Joe不用右手手指,而是用Pick點出聲來。這種效果像是雷電般的顫音。

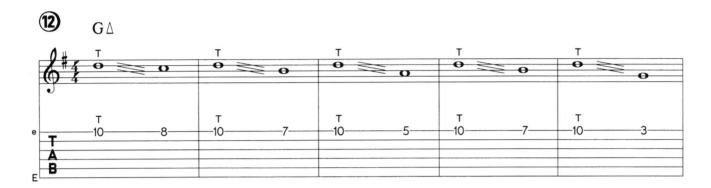

為了可以處理好下面的樂句,你得跟準節奏,用搖桿連續向下搖動,並讓搖桿自己反彈回來。

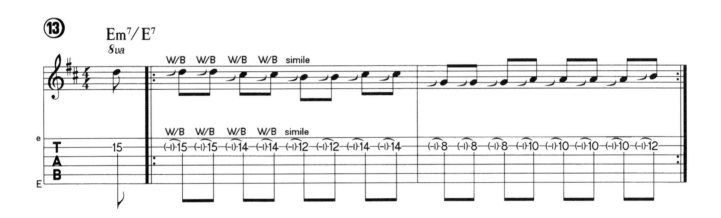

Joe Satriani的每一張獨奏與專輯都有一段雙手獨奏曲目。下面就是一個非常不錯的雙手模進樂句。有一點創新精神吧,自己用雙手在琴頸上移動並試著創造出一些樂句。

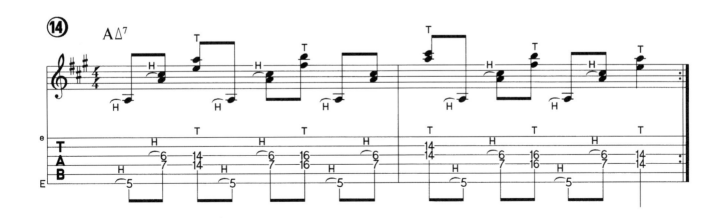

歡迎大家來到Joe Satriani特殊秘訣彙總。下面就是幾種典型的音效：

a）"沿喉下爬的蜥蜴"（Lizard down the throat）

在G弦上彈奏A音音符，從第2格直接向琴頸滑行。同時下搖搖桿，試著保留同一個音（挺難的，是吧？）

b）Joe的最愛-填音

在14格外彈泛音是很難的，但是有一個小竅門：用Wah-Wah會容易些。你要做的是在踏板上找到幫助你突破的關鍵點。

c）將搖桿下壓，將B弦和E弦從琴頸上拉出來

注意：這會極大的危害您琴弦的壽命。

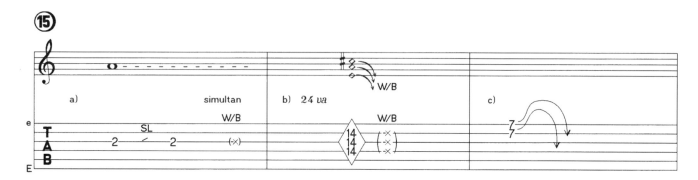

專輯目錄

王者之路

80年代末由於和眾多知名音樂家的成功合作，Steve Vai開始受到眾人的矚目。此後他發行了從"His Royal Darkness"到"The Ultimate Hired Gun"的一系列專輯。他把搖滾吉他的演奏技巧運用到所有音樂大碟中，而且總有讓人驚奇、詫異的新東西。

Steve Vai曾在波士頓的伯克萊音樂學校（Berklee School of Music）學習，後來擔任Frank Zappa的樂譜抄寫員（Transcriber）。Frank被這個19歲小伙子的才氣深深打動，於是讓他加入了自己的樂團，他的主要工作是彈奏：演奏最難的吉他部份和狂"操"strat電吉他。Steve的首張獨奏專輯"Flex-able"問世，緊接著是"Leftovers"，不過收錄的都是"Flex-able"中沒有收錄的曲子。1985年Steve Vai加入Alcatrazz，Yngwie Malmsteen曾演奏過的樂團。"Disturbing the Peace"是他在這支樂團期間發行的。第一次巡迴演出後，這支樂團再次解散。一直以來Steve Vai只是被當做樂器領域的高手，直到1986年他才在其事業上有重大突破。當時，他與David Lee Roth錄製了兩張經典專輯"Eat Them and Smile"和"Skyscraper"。

他在其中擔任作詞和吉他手。但由於音樂上的分岐，1989年初Steve離開樂團，打算錄製期待已久的第二張獨奏專輯，然後組一支自己的樂團。但是這兩個計劃都沒能實現。在這期間，他受雇於David Coverdale，頂替受傷的Adrian Vandenberg參與Whitesnake錄製拖延已欠的專輯。這次合作是在好萊塢山上Steve家裡的錄音室裡錄製完成的"Slip of the Tongue"（和David Lee Roth的專輯"Skyscraper"一樣）。

在錄音及隨後的世界巡迴演出期間，Steve還抽時間錄製他的第二張獨奏專輯"Passion and Warfare"。Steve計劃出一本描寫他十幾歲時夢幻經歷的書，並打算將這張專輯作為本書的一部份。

Steve Vai曾和各類傑出的音樂精英合作過（Zappa、Roth、Coverdale）。這也同時說明Steve Vai本人的音樂事業是多方面發展的（從Fusion到重搖滾）。Steve Vai曾做

Steve Vai

過Zappa的樂譜抄寫員，還在樂團裡替代看似無法取代的吉他英雄，如：Eddie Van Halen和Yngwie Malmsteen，這些都顯示了Steve Vai解決"不可能的任務"時的勇氣與實力。

所受影響

Steve Vai在不同音樂領域從事過音樂嘗試，而且還涉獵一些頗為神秘的元素。這些元素不僅在他的音樂體系中有所表現，而且堪稱為重要的創作元素。他說他受到的影響來自於Hendrix、Jimmy Page、Zappa以及他的前任教師Joe Satriani。從音樂角度看，Steve Vai具有豐富的音樂知識、豐富的技巧，以及充沛的情感表達於一身，另外他還是個很有幽默感的人。

和聲素材

Steve Vai主要使用以下三種調式：

Dorian調式（如在Ladies Nite in Buffalo、Big Trouble、Skyscraper），Mixolydian調式（Livinig in Paradise、Going Crazy、Damn Good）以及和他最愛的Lydian調式（Call it Sleep、For the love of God、Slip of Tongue）

他不會用五聲音階做為一首歌曲裡主要音符的陪襯，他會完整地彈奏這些調式，這就使得他的獨奏與其他吉他大師彈奏那種很藍調、很古典化的音樂有所區別。

基本風格特徵

Steve Vai也使用標準搖滾彈奏技巧，像點弦、掃弦等。除此之外，他用自己的方式和技巧來演奏美的旋律：在彈弦上彈奏，在音符之間使用大量的滑弦。Steve Vai的另一個特點是他對搖桿的完美運用，即他對某些音符加工，有時也作效果（動作常常很極端，見樂句15）和旋律的演奏。

Steve Vai也是一位有趣的作曲家和節奏吉他大師。他的編曲創作中常用一種所謂"上屬結構三和弦"（常常變換低音，以大三和弦為主），與常規搖滾樂句相對應。

Hendrix對Steve Vai節奏吉他的影響非常的明顯。Steve Vai常用同聲部，而且他會在別人選擇用強力和弦（Powerchord）的地方選擇延伸音程，以給和弦帶來更多的色彩。例如：

B^{b5} $B^{b/\sharp11}$ G^5 $G^{6/9}$

音色

Steve Vai的音樂音色對其音樂的成功非常重要。儘管他在Zappa樂團時只使用一款Strat和一款較為一般的擴大機,但從那以後他設備的水準有了大幅度的升級。今天的Steve Vai更喜歡用一款他自己設計的吉他,主要是七弦的"Universe"(琴名,譯者注)

這款電吉他主要是在正常琴弦上再加一根低音B弦,這會增加其節奏的震憾力。Bob Bradshaw設計的電吉他Rack System和特別處理的Marshall音箱進一步精緻了他的音色。Steve Vai最重要的效果是Eventide H3000 harmonizer(一款由他協助研發的效果器),這使得Steve的單音更加自然,並且更加和諧。

樂句

下面這個主題曲你在Steve Vai的很多歌曲中都會聽到。它可以被認為是Steve Vai的招牌樂句。

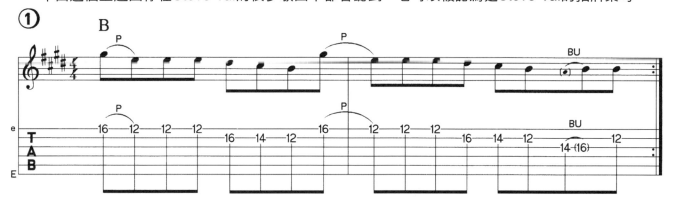

Steve Vai風格的雙手點弦

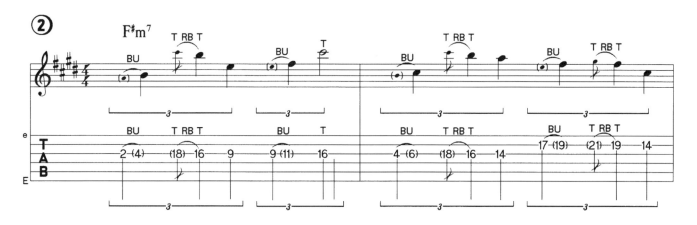

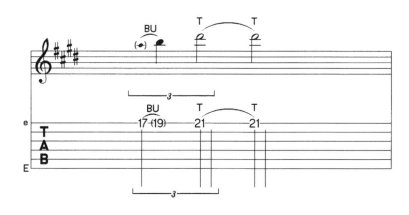

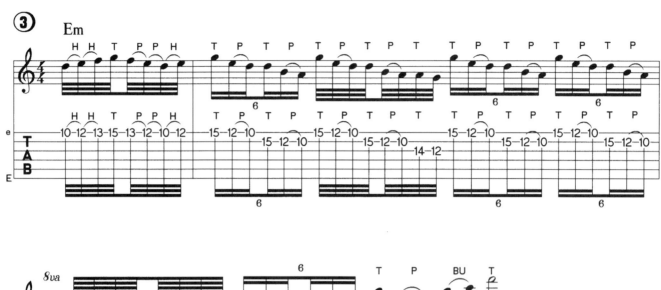

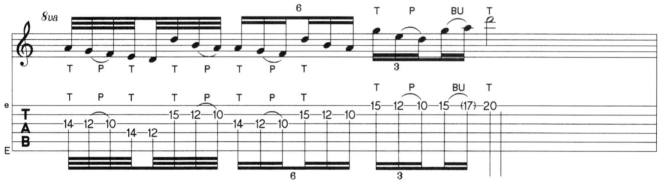

在單弦上滑弦演奏會讓簡單旋律聽起來很棒,對於較慢的旋律,Steve Vai用所謂的揉弦顫音(Circle Vibrato),這意謂著你的手指要在琴格內將琴弦沿圈型揉、顫。

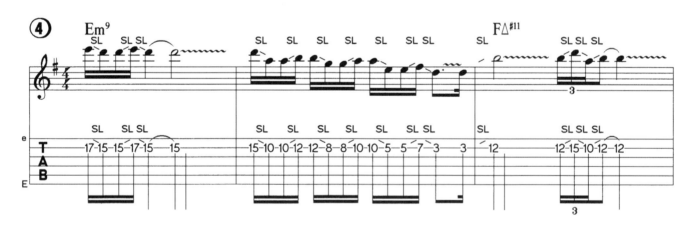

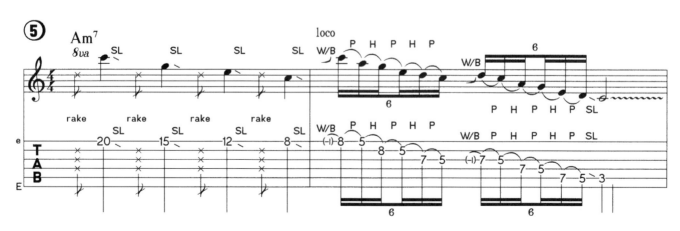

我們在Steve的專輯中常常可以聽到和諧的旋律（用Harmonizer或Overdubs製造出來的），Steve Vai常常不用吉他，而是憑空想出一些樂句，然後再不斷加進不同的聲部。下面的樂句就是個很好的例子。

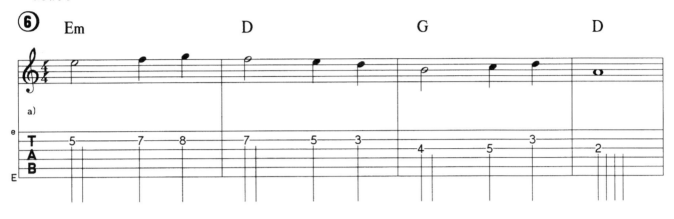

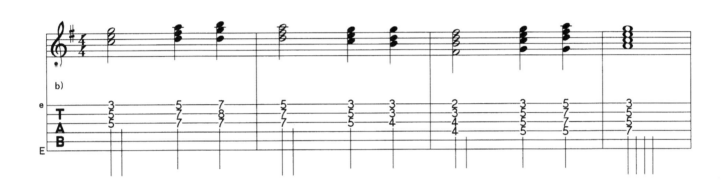

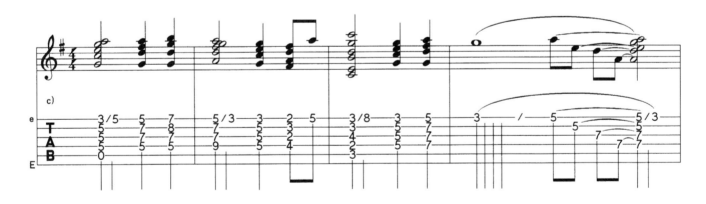

下面是Steve Vai風格的掃弦。

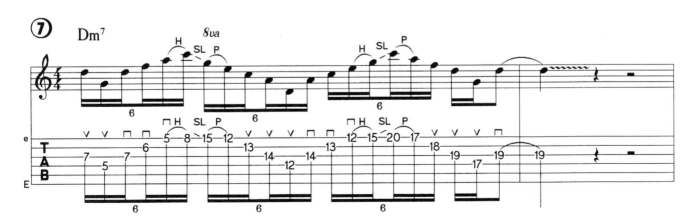

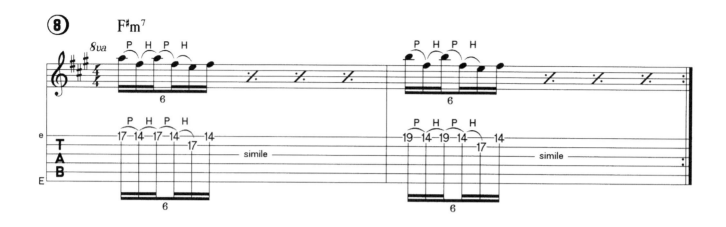

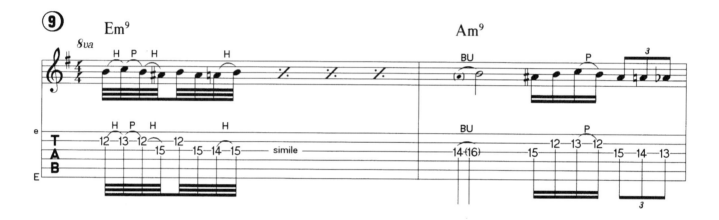

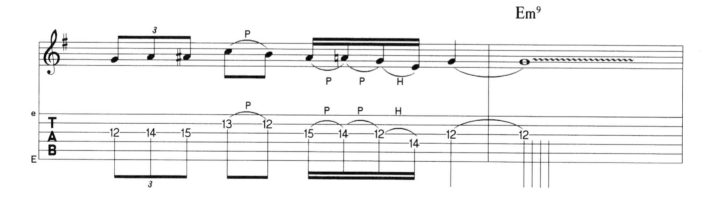

與其他吉他大師相比，Steve Vai演奏的樂句相對較少。但當他演奏時，他一般會像下面這個模式。

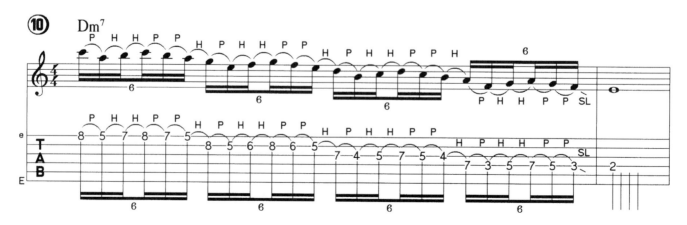

用大幅度跨越音程來打破常規。

樂句13是一個Chuck Berry的老樂句，不過Steve Vai同樣也會使用。

搖桿的旋律。

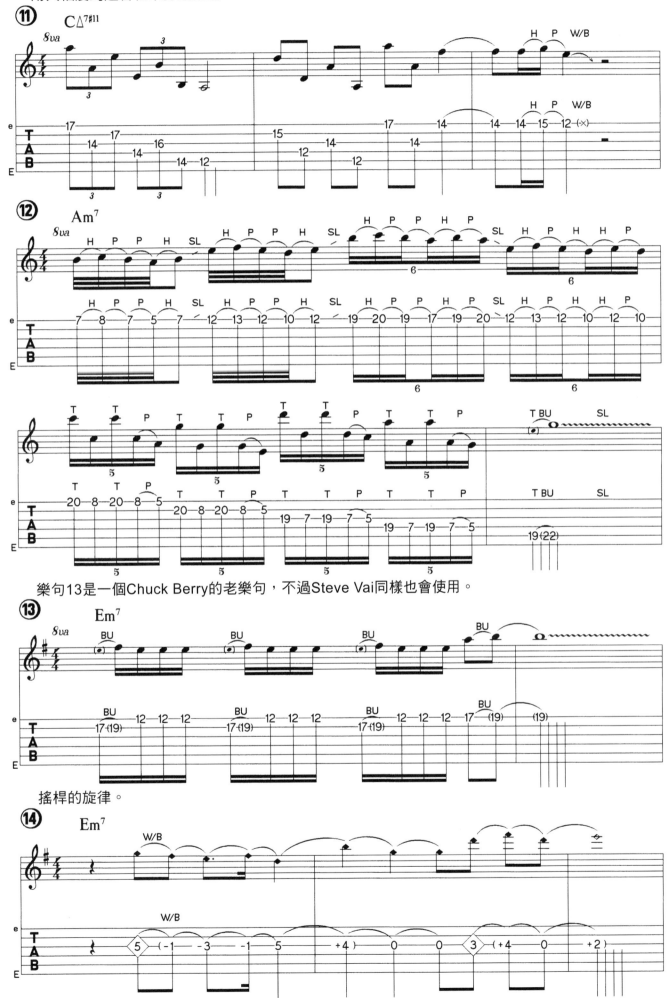

效果和富有新意的聲音是Steve Vai風格的重要組成部份。

a）Pick Slide
沿著拾音器方向用Pick向琴頸頭部滑弦演奏。
b）Wrenon Side
用點金屬的東西滑弦（鐵扳手什麼的！）注意要在拾音器正上方滑過。
c）Mouse Trap
這種技巧只適用帶搖桿的樂手來用。彈奏時，把搖桿向後拉！（小心啊！）這樣琴弦就彷彿從琴格或是拾音器上跳起來了。
d）Harmonic Dive Effect（見Van Halen）
區別在於搖桿要顫，特別是推下的時候
e）Windmill
在開放弦上彈奏一個顫音後，將搖桿360度的畫圈。
f）Cat Purr
每個人都會有印象，格尺從桌子邊上劃過後聲音是怎麼樣的，這種效果就是製造這類聲音的。
g）Talk / Off-Pitch
上下移動搖桿，試著模彷人說話時聲音。

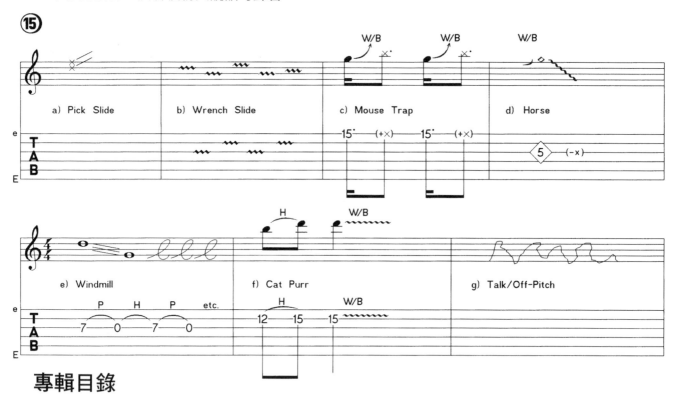

專輯目錄

他也曾以"邪惡的吉他手"在電影《十字路口》（Crossroads）的結尾出現。

進化沒有終點—從E小調到Hip音階

魔鬼貝斯手Billy Sheehann（Mr.Big樂團）稱Paul Gilbert為"世界上最優秀的吉他技術大師"。如果你不只把目光集中在他的琶音、音階和快如閃電的跨弦樂句上，你就會發現這些絕對不是他的全部風格。Paul Gilbert九歲開始彈琴，但是直到滿11歲時，他才開始真正練琴。他的進步迅速，十幾歲時就已經在很多地方樂團中演出。在一次的演出中，他遇到了未來的音樂伙伴Billy Sheehan，後來隨其樂團Talas一起參加巡迴演出。

15歲時，他成為Mike Varney的雜誌Guitar Player中"天才專欄"中的焦點人物（順便說一下，Yngwie Malmsteen也曾在這個專欄中出現過）。兩年後，由父母資助，他來到了Guitar Institute of Technology（GIT）學習。在這裡，Paul Gilbert一年學完所有強化課程。這是他一生的一個重大決定，事實上，他的事業歷程由此開始：他被提名為"本年度最佳學員獎"，贏得"L.A.Guitar Wars"，這是洛杉磯最知名吉他手之間的競爭。另外，他的樂團Racer X還錄製了首張音樂大碟（他未來的吉他伙伴Bruce Bouillet當時不是樂團成員）。

1987年Gilbert開始在GIT任教，由於教課出色，加上Racer X的知名度不斷提高，他很快就成為落杉磯地區一位很有影響的大師。Racer X在音樂領域一直沒有什麼重大突破，於是Paul Gilbert接受邀請加入Billy Sheehan的新樂團Mr. Big。所有人都擔心這兩位頂尖人物的組合並導致大量多餘的獨奏，但事實證明這種擔心是多餘的。Mr. Big的首張專輯呈現出一個煥然一新的Paul Gilbert，他以前專輯中的速度炫耀和琶音狂奏已經消失得無影無蹤。彈奏應為樂曲服務，反之則行不通。藍調的精妙樂句和好的作曲才是樂團真正需要的。為了保持自己音樂的頂尖水準，Gilbert和他在其閒暇時參加的樂團（Electric Fence）在很多錄音工作室裡進行了無數次的排練，還進行了不少現場演出。這支樂團的成員分別是：Jeff Martin前Racer X的主唱兼鼓手，吉他手Russ Parish（他也是Mike Varney的發現）負責演奏貝士和吉他，Gilbert負責演奏貝士、吉他以及擔任樂團主唱。樂團的經典作品主要有對Genesis、Kiss、The Beatles、Black Sabbath和其他老樂團的滑稽模仿。當他們演奏時，所有的觀眾都深受感動。

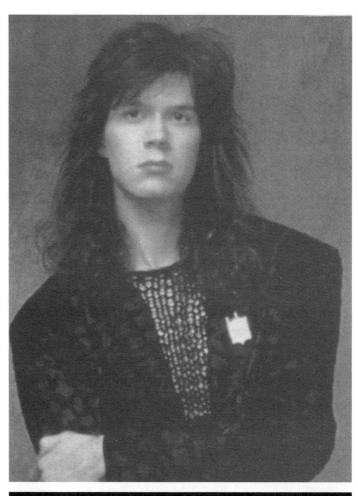

Paul Gilbert

所受影響

Paul Gilbert認為吉他方面所受的影響主要來自他的前輩，如：Jimmy Kidd，Ace Frehley（Kiss）、Eddie Van Halen、Yngwie Malmsteen以及非常特殊的Shawn Lane，他可是美國吉他領域鮮為人知的幕後英雄。

歌曲創作對於Paul Gilbert來講也很重要，他喜歡Cheap Trick和The Beatles，尤其是Todd Rundgren（Gilbert曾說過："Todd是上帝"）。Paul Gilbert的音樂背景知識十分豐富，到了幾乎令人稱奇的地步，舉個簡單的例子，他能夠按照要求，一個音符不差的演奏無數支美國70、80年代的曲子。

和聲素材

Racer X的第一批專輯幾乎無一例外以自然小調彈奏。Gilbert曾坦言他的目標是"將所有的一切都用吉他的E小調彈奏出來"。他現在的目標是不再用小六度進行演奏，時代在進步，即使他這樣的大師級人物也在不斷學習。前面提到過，Gilbert的音樂已經偏離新古典主義，朝著藍調／AOR方向發展。他的很多樂句都來自一種混合音階-他稱之為Hip音階。

音符 Note：A B C C# D E♭ E F# G

音程 Interval：1 2/9 ♭3 3 4 ♭5 5 6/13 ♭7

Hip音階是A藍調音階和A Mixolydian的混合，其中包含所有可以用屬七和弦為伴奏的"Hip"音符。

基本風格特徵

Paul Gilbert是一個精通所有搖滾吉他演奏技巧大師，他那令人難以置信的撥弦技巧更是使他名揚天下。他經常採用一些小的，而且容易彈的分句，然後把它們放在一起形成長的樂譜。最難的是把他們用合適的速度編排起來，一般來說需要花很多時間才能真正做到這一點。你必須要學會，不管有沒有失真或是別的效果摻雜進來，要用力量擊琴弦來得到這樣的單音。記住，用力！重擊後的琴音帶上失真效果就會很好。對於掃弦和連奏來說，情況都是相同的。

在Mr. Big專輯中，為了減弱自己的那種寬廣得難以駕馭的顫音，他選擇了使用011-052琴弦。

音色

和所有吉他大師一樣，Paul Gilbert的音色來自他的雙手。如果你沒有他那份演奏的狂放，你永遠也不會彈他的聲音。對Paul Gilbert來說琴聲清晰是很關鍵的。即使是在很大的音樂廳裡，他也要求自己琴音清晰。他為了可以聽到自己那超快模進的單音而很少用失真。即便是在大的音樂廳裡也是如此。

樂句

樂句1是一個由三個片段組成魔鬼式的重覆模式，Paul Gilbert很像Yngwie malmsteen，在演奏樂句時常會拖拍。因此，我把下面樂句的節奏寫得相對較為鬆散。

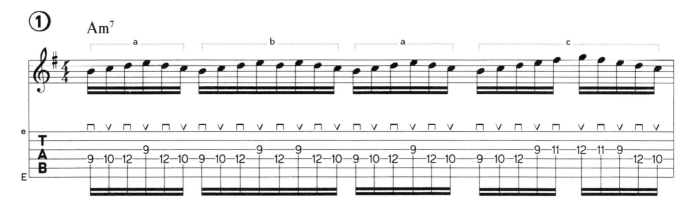

下面兩個樂句是較長的模進樂句，也是由片段構成的。

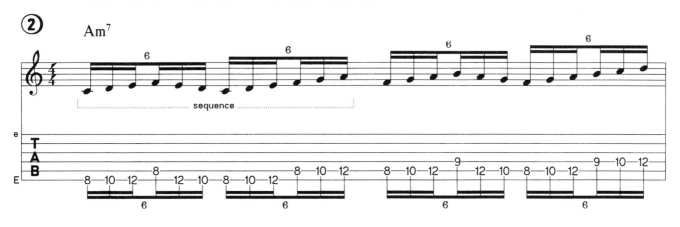

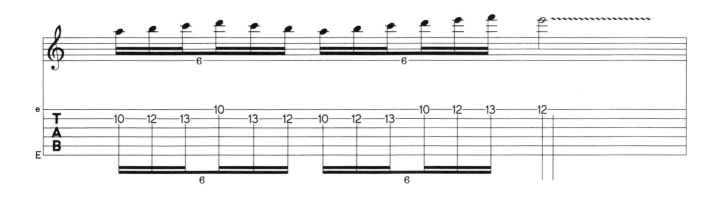

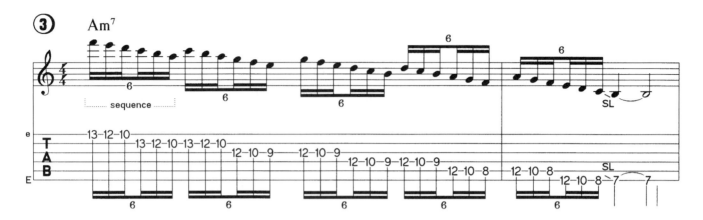

下面的樂句含有掃弦，交替撥弦的連奏。

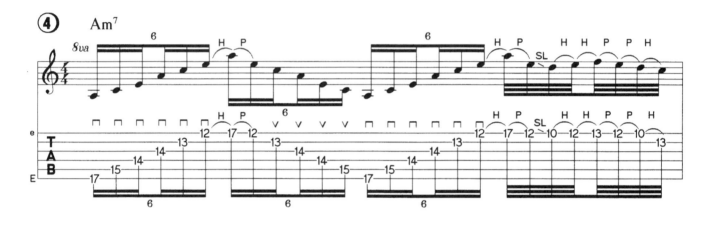

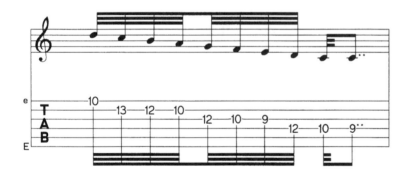

下面是一個很有特色的F major⁷#¹¹琶音，在小調曲子中，用F大和弦作為伴奏來演奏A小調的部份很動聽。

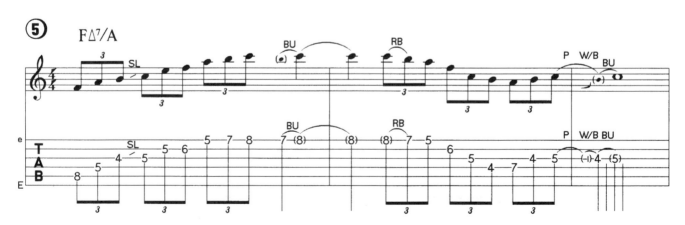

Paul Gilbert的特長之一就是用雙手點弦（two-hand tapping）來延伸琶音。

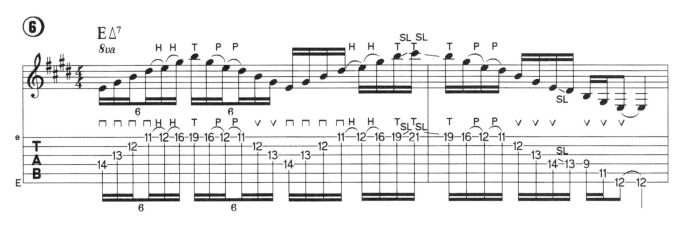

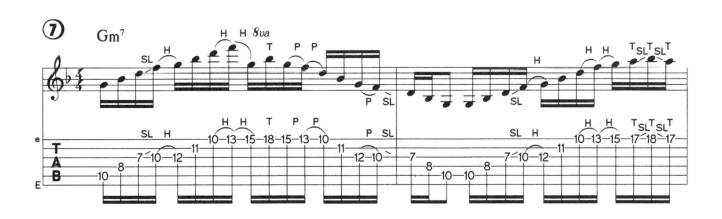

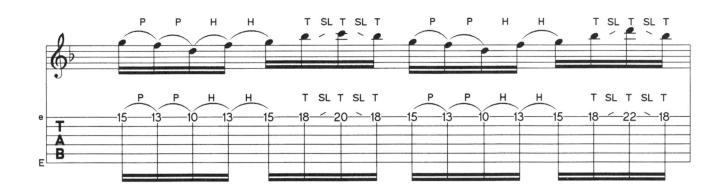

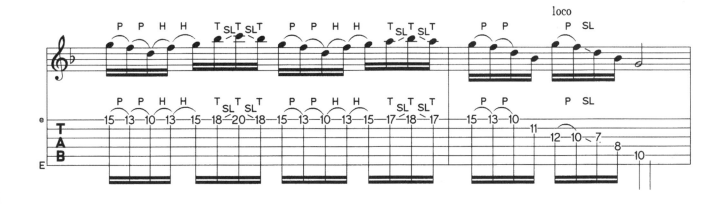

Paul Gilbert風格的雙手點弦

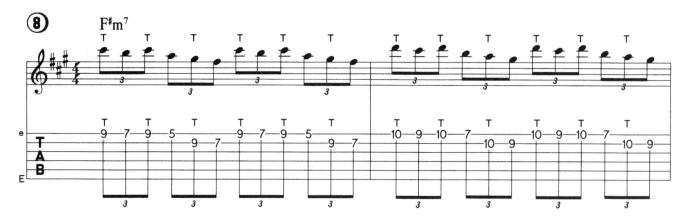

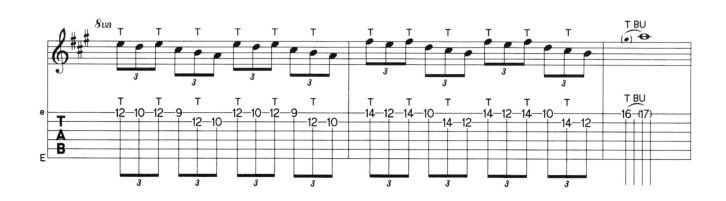

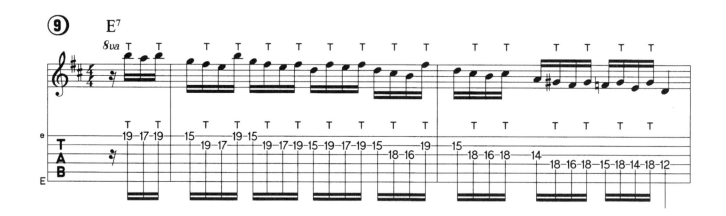

將三連音真正融合在一起是非常重要的。

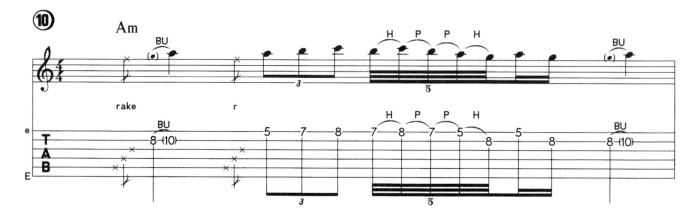

下面這個樂句也是由短的片段構成的。這次是一個連奏樂句。

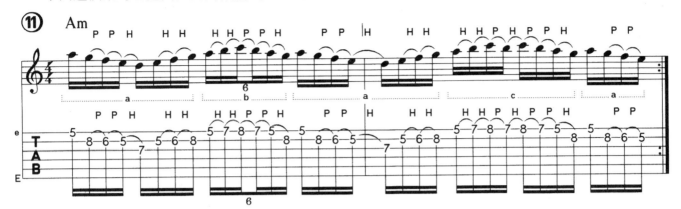

樂句12是一個將點弦和連奏合二為一的樂句。

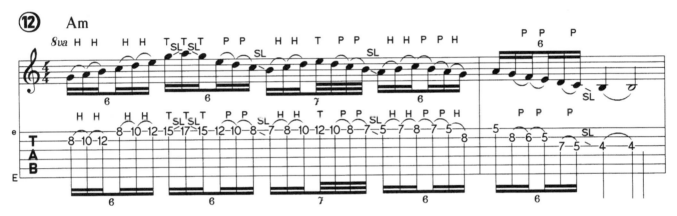

這個樂句是由Hip音階以外的音符編寫而成。

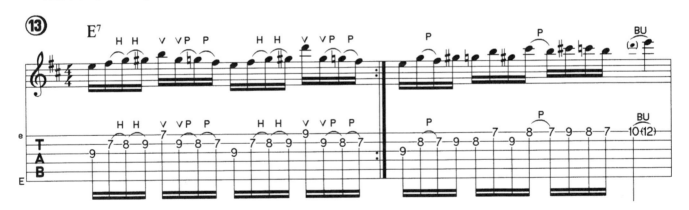

在下面這個樂句裡，三個不同的概念被融在了一起，如樂句11裡的分句，點弦和跨弦是一種演奏非相鄰琶音的技術，可以使跳躍間隔增大。Paul Gilbert為了使琶音更有節奏感也用跨弦演奏。

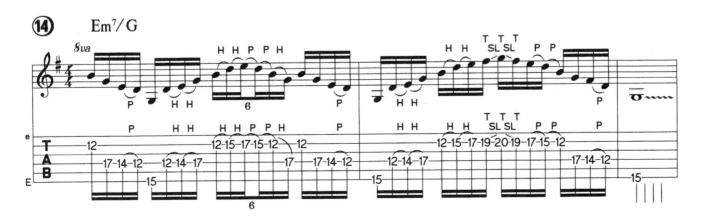

最後一個樂句裡的跨弦稍微難了一些

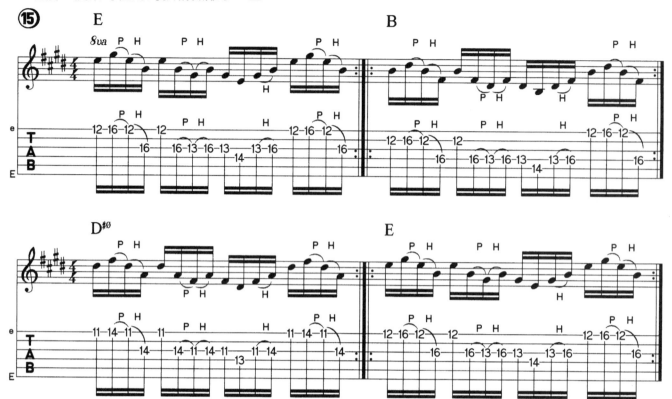

專輯目錄

除了上面的專輯，還有兩套REH的教學錄影，以及Guitar Player的月刊專檔都可以作為我們的參考。以上這些就是我們對搖滾吉他演奏歷史簡短的回顧了。說不定您就可能是下一代的吉他英雄，我的書就是為了幫助你實現這樣的夢想。

在這裡，我想十分感謝那些在我撰寫本書過程中給予我幫助和支持的朋友：Birgit Fischer、Olaf kruger、Heinz Krause、Hans Wegerhoff、Willes Zoermer、Thomas Petzold、the American Institute of Music-Vienna、the Musicians Institute-Hollywood、Michael Bilic、Musikertreff Hagen、Harald von Falkenstein（Peavey）、Peter Werner（Claim）、Rainer Poschmann。

特別感謝Bodo Schulte，是他完成音樂CD中的錄音工作。
讓我們擁有愛、和平和全世界。

特殊符號索引

⊓ Downstroke, pick downwards
下撥，Pick向下撥弦

∨ Upstroke, pick upwards
上撥，Pick向上撥弦

SL Slide（Glissando), sliding towards target note
滑弦（滑音），向目標音滑奏

H Hammer On, hitting a string with lefthand fingers, without picking
with the right hand
搥弦，左手手指搥弦，右手不彈奏

P Pull Off,quick lifting of lefthand fingers from a string without picking
with the right hand
勾弦，左手手指迅速從琴弦上離開並勾響琴弦，右手不彈奏

BU Bend Up, bending a string upwards
推弦，向上推弦

RB Release Bend, releasing a bent string downwards
推弦還原，向下放開已被推起的琴弦

Sm Small/Smear Bend, short bending upwards
小幅度推弦，動作幅度要小

SRB Slow release Bend, slow releasing of bent string downwards
慢推弦還原，緩緩地向下放開已被推起的琴弦

T Tapping, hitting strings on the fingerboard wiht right hand fingers
點弦，右手手指在指板敲擊琴弦

TD Tapping with thumb
大姆指點弦

p.m. Plam Muted, muting the strings with the right hand palm
 手掌消音，右手手掌消去琴弦音

g.n. Ghost Note, left hand muted note
 左手消音

W/B Whammy Bar, Vibrato Bar
 搖桿，顫音搖桿

(-1) A half step lower
 低半音

(+1) A half step higher
 高半音

(+x) x steps higher
 高X倍的全音

(-x) x steps lower
 低X倍的全音

 Rake, percussive stroke with muted strings
 輕擊被消音的弦

 Flageolet, harmonic note
 悶音，自然泛音

 Flageolet, shortly behind third fret
 悶音，在第三琴格之後

simile Repeat same pattern
 重覆相同模式

b.n. Struck behind nut
 重擊上弦枕與琴頭間的琴弦

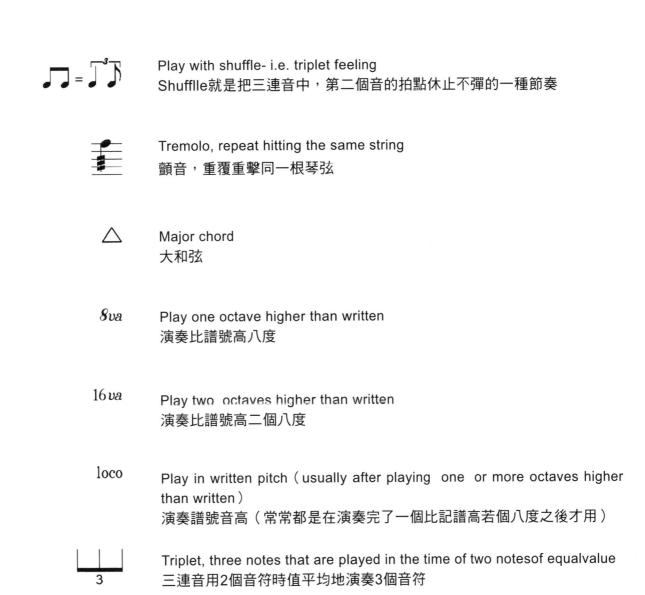

Play with shuffle- i.e. triplet feeling
Shufflle就是把三連音中，第二個音的拍點休止不彈的一種節奏

Tremolo, repeat hitting the same string
顫音，重覆重擊同一根琴弦

Major chord
大和弦

8va
Play one octave higher than written
演奏比譜號高八度

16va
Play two octaves higher than written
演奏比譜號高二個八度

loco
Play in written pitch（usually after playing one or more octaves higher than written）
演奏譜號音高（常常都是在演奏完了一個比記譜高若個八度之後才用）

Triplet, three notes that are played in the time of two notesof equalvalue
三連音用2個音符時值平均地演奏3個音符

Quintuplet, five notes to be played in the time of four notes of equal value
五連音，用4個音符的時值平均地演奏5個音符。

Sextuplet , six notes to be played in the time of for notes of equal
六連音，用4個音符的時值平均地演奏6個音符。

木吉他演奏系列

指彈訓練大全	盧家宏 編著　教學DVD	中文第一本專為Fingerstyle學習所設計的教材，從基礎到進階，一步一步徹底了解指彈吉他演奏之技術。涵蓋各類音樂風格編曲手法、名家經典範例。內附經典「卡爾卡西」式練習曲樂譜。
Complete Fingerstyle Guitar Training	菊8開 / 256頁 / 460元	
吉他新樂章	盧家宏 編著　CD+VCD	18首膾炙人口電影主題曲改編而成的吉他獨奏曲，精彩電影劇情、吉他演奏技巧分析，詳細五、六線譜、和弦指型、簡譜完整對照，全數位化CD音質及精彩教學VCD。
Finger Stlye	菊8開 / 120頁 / 550元	
吉樂狂想曲	盧家宏 編著　CD+VCD	收錄12首日劇韓劇主題曲超級樂譜，五線譜、六線譜、和弦指型、簡譜全部收錄。彈奏解說、單音版曲譜，簡單易學。全數位化CD音質、超值附贈精彩教學VCD。
Guitar Rhapsody	菊8開 / 160頁 / 550元	
吉他魔法師	Laurence Juber 編著　CD	本書收錄情非得已、普通朋友、最熟悉的陌生人、愛的初體驗...等11首膾炙人口的流行歌曲改編而成的吉他獨奏曲。全部歌曲編曲、錄音遠走美國完成。書中並介紹了開放式調弦法與另類調弦法的使用，擴展吉他演奏新領域。
Guitar Magic	菊8開 / 80頁 / 550元	
乒乓之戀	盧家宏 編著　CD+VCD	本書特別收錄鋼琴王子「理查．克萊德門」，18首經典鋼琴曲目改編而成的吉他曲。內附專業錄音水準CD+多角度示範演奏演奏VCD。最詳細五線譜、六線譜、和弦指型完整對照。
Ping Pong Sousles Arbres	菊8開 / 112頁 / 550元	
繞指餘音	黃家偉 編著　CD	Fingerstyle吉他編曲方法與詳盡的範例解析、六線吉他總譜、編曲實例剖析。內容除收錄大家耳熟能詳的流行歌曲之外，更精心挑選了早期歌謠、地方民謠改編成適合木吉他演奏的教材。
Guitar Finger Style	菊8開 / 160頁 / 500元	
The Best Of Jacques Stotzem	Jacques Stotzem 編著　教學DVD / 680元	Jacques親自為台灣聽眾挑選代表作，共收錄12首歌曲，其中「TAROKO」是紀念在台灣巡迴對太魯閣壯闊美麗的印象而譜出的優美旋律。
Jacques Stotzem Live	Jacques Stotzem 編著　教學DVD / 680元	Jacques現場實況專輯。實況演出觀眾的期盼與吉他手自我要求等多重壓力之下，所爆發出來的現場魅力，往往是出人意料的震撼！
The Real Finger Style	Laurence Juber 編著　教學DVD / 960元	Laurence Juber中文影像教學DVD。全數位化高品質DVD9音樂光碟。Fingerstyle左右手基本技巧完整教學，各調標準調音法之吉他編曲、各調「DADGAD」調弦法之編曲方式。
The Best Of Ulli Bogershausen	Uill 編著　教學DVD / 680元	全球唯一完全中文之Fingerstyle演奏DVD。獨家附贈精華歌曲完整套譜，及Ulli大師親自指導彈奏技巧分析、器材解說。
The Fingerstyle All Star	教學DVD / 680元	Fingerstyle界五位頂尖大師：Peter finger、Jacques Stotzem、Andy Mckee、Don Alder、Ulli Bogershausen首次攜手合作，是所有愛好吉他的人絕對不能錯過的。
Masa Sumide	Masa Sumide 編著　教學DVD / 80元	DVD中收錄融合爵士與放克音樂的木吉他演奏大師Masa Sumide現場Live，再次與觀眾分享回味Masa Sumide現場獨奏的魅力。

電吉他系列

瘋狂電吉他	潘學觀 編著　CD	國內首創電吉他CD教材。速彈、藍調、點弦等多種技巧解析。精選17首經典搖滾樂曲演奏示範。
Carzy Eletric Guitar	菊八開 / 240頁 / 499元	
搖滾吉他實用教材	曾國明 編著　CD	最紮實的基礎音階練習。教你在最短的時間內學會速彈祕方。近百首的練習譜例。配合CD的教學，保證進步神速。
The Rock Guitar User's Guide	菊8開 / 232頁 / 定價500元	
搖滾吉他大師	浦山秀彥 編著	國內第一本日本引進之電吉他系列教材，近百種電吉他演奏技巧解析圖示，及知名吉他大師的詳盡譜例解析。
The Rock Guitaristr	菊16開 / 160頁 / 定價250元	
全方位節奏吉他	顏志文 編著　2CD	超過100種節奏練習，10首動聽練習曲，包括民謠、搖滾、拉丁、藍調、流行、爵士等樂風，內附雙CD教學光碟。針對吉他在節奏上所能做到的各種表現方式，由淺而深系統化分類，讓你可以靈活運用即興式彈奏。
The Complete Rhythm Guitar	菊八開 / 352頁 / 600元	
征服琴海1、2	林正如 編著　3CD	國內唯一一本參考美國MI教學系統的吉他用書。第一輯為實務運用與觀念解析並重，最基本的學習奠定穩固基礎的教科書，適合興趣初學者。第二輯包含總體概念和共二十三章的指板訓練與即興技巧，適合嚴肅初學者。
Complete Guitar Playing No.1、No.2	菊8開 / 352頁 / 定價700元	
前衛吉他	劉旭明 編著　2CD	美式教學系統之吉他專用書籍。從基礎電吉他技巧到各種音樂觀念、型態的應用。音階、和弦節奏、調式訓練。Pop、Rock、Metal、Funk、Blues、Jazz完整分析，進階彈奏。
Advance Philharmonic	菊8開 / 256頁 / 定價600元	
調琴聖手	陳慶民、華育棠 編著　CD	最完整的吉他效果器調校大全，各類型吉他、擴大機徹底分析，各類型效果器完整剖析，單踏板效果器串接實戰運用，60首各類型音色示範、演奏。
Guitar Sound Effects	菊八開 / 360元	

電貝士系列

摸透電貝士	邱培榮 編著　3CD	匯集作者16年國內外所學，基礎樂理與實際彈奏經驗並重。3CD有聲教學，配合圖片與範例，易懂且易學。由淺入深，包含各種音樂型態的Bass Line。
Complete Bass Playing	菊8開 / 144頁 / 定價600元	
貝士聖經	Paul Westwood 編著　2CD	布魯斯與R&B,拉丁、西班牙佛拉門戈、巴西桑巴、智利、津巴布韋、北非和中東、幾內亞等地風格演奏，以及無品貝司的演奏，爵士和前衛風格演奏。
I Encyclop'edie de la Basse	菊四開 / 288頁 / 460元	

爵士鼓系列

實戰爵士鼓	丁麟 編著　CD	國內第一本爵士鼓完全教戰手冊。近百種爵士鼓打擊技巧範例圖片解說。內容由淺入深，系統化且建貫式的教學法，配合有聲CD，生動易學。
Let's Play Drum	菊8開 / 184頁 / 定價500元	
邁向職業鼓手之路	姜永正 編著　CD	趙傳「紅十字」樂團鼓手「姜永正」老師精心著作，完整教學解析、譜例練習及詳細單元練習。內容包括：鼓棒練習、揮棒法、8分及16分音符基礎練習、切分拍練習、過門填充練習...等詳細教學內容。是成為職業鼓手必備之專業書籍。
Be A Pro Drummer Step By Step	菊8開 / 176頁 / 定價500元	
爵士鼓技法破解	丁麟 編著　CD+DVD	全球華人第一套爵士鼓DVD互動式影像教學光碟，DVD9專業高品質數位影音，互動式中文教學說明，多角度同步影像自由切換，技法招數完全破解。12首各類型音樂樂風完整打擊示範，12首各類型音樂樂風背景編曲自己來。
Drum Dance	菊8開 / 教學DVD / 定價800元	
鼓舞	黃瑞豐 編著　DVD　雙DVD影像大碟 / 定價960元	本專輯內容收錄台灣鼓王「黃瑞豐」在近十年間大型音樂會、舞台演出、音樂講座的獨奏精華，每段均加上精心製作的樂句解析、精彩訪談及技巧公開。
Decoding The Drum Technic		

影音光碟 系列

出版發行　麥書國際文化事業有限公司

發行人　潘尚文

網址　www.musicmusic.com.tw

地址　10647 台北市辛亥路一段40號4樓

電話　02-23636166

傳真　02-23627353

郵政劃撥　17694713

戶名　麥書國際文化事業有限公司

編著　Peter Fischer

封面設計　葉詩慈、陳姿穎

美術編輯　葉詩慈、陳姿穎

翻譯　王丁、劉力影

校稿　康智富

印刷輸出　鼎易印刷事業股份有限公司

法律顧問　聲威法律事務所

中華民國九十六年十二月　初版

本公司可使用以下方式購書

1. 郵政劃撥

2. ATM轉帳服務

3. 郵局代收貨價

4. 信用卡付款

洽詢電話：（02）23636166

郵政劃撥存款收據 注意事項

一、本收據請詳加核對並妥為保管，以便日後查考。

二、如欲查詢存款入帳詳情時，請檢附本收據及已填妥之查詢函向各連線郵局辦理。

三、本收據各項金額、數字係機器印製，如非機器列印或經塗改或無收款郵局收訖章者無效。

請寄款人注意

一、帳號、戶名及寄款人姓名通訊處各欄請詳細填明，以免誤寄；抵付票據之存款，務請於交換前一天存入。

二、每筆存款至少須在新台幣十五元以上，且限填至元位為止。

三、倘金額塗改時請更換存款單重新填寫。

四、本存款單不得黏貼或附寄任何文件。

五、本存款金額業經電腦登帳後，不得申請駁回。

六、本存款單備供電腦影像處理，請以正楷工整書寫並請勿折疊。帳戶如需自印存款單，各欄文字及規格必須與本單完全相符；如有不符，各局應婉請寄款人更換郵局印製之存款單填寫，以利處理。

七、本存款單帳號及金額欄請以阿拉伯數字書寫。

八、帳戶本人在「付款局」所在直轄市或縣（市）以外之行政區域存款，需由帳戶內扣收手續費。

交易代號：0501、0502現金存款　0503票據存款　2212劃撥票據託收

本聯由儲匯處存查　保管五年

主奏吉他大師

Peter Fischer 彼得‧費雪

感謝您購買本書！為加強對讀者提供更好的服務，請詳填以下資料，寄回本公司，您的資料將立刻列入本公司優惠名單中，並可得到日後本公司出版品之各項資料及意想不到的優惠哦！

姓名 [　　　　　] 生日 [　　] / [　　] / [　　] 性別 ○ ♂ ○ ♀

電話 [　　　　　] E-mail [　　　　@　　　　]

地址 [　　　　　　　　　　] 機關學校 [　　　　　　]

■ 請問您曾經學過的樂器有哪些？
○ 鋼琴　　○ 吉他　　○ 弦樂　　○ 管樂　　○ 國樂　　○ 其他＿＿＿

■ 請問您是從何處得知本書？
○ 書店　　○ 網路　　○ 社團　　○ 樂器行　　○ 朋友推薦　　○ 其他＿＿＿

■ 請問您是從何處購得本書？
○ 書店　　○ 網路　　○ 社團　　○ 樂器行　　○ 郵政劃撥　　○ 其他＿＿＿

■ 請問您認為本書的難易度如何？
○ 難度太高　　○ 難易適中　　○ 太過簡單

■ 請問您認為本書整體看來如何？　　■ 請問您認為本書的售價如何？
○ 棒極了　　○ 還不錯　　○ 遜斃了　　○ 便宜　　○ 合理　　○ 太貴

■ 請問您認為本書還需要加強哪些部份？（可複選）
○ 美術設計　　○ 歌曲數量　　○ 單元內容　　○ 銷售通路　　○ 其他＿＿＿＿＿＿

■ 請問您希望未來公司為您提供哪方面的出版品，或者有什麼建議？

[　　　　　　　　　　　　　　　　　　　　　　　　　　　　]

非常感謝您填寫本表格，我們將極慎重的考慮您的意見，並立即將您的資料建檔。謝謝！

請沿虛線剪下寄回

寄件人 _____

地　址 ☐☐☐ _____

廣 告 回 函
台灣北區郵政管理局登記證
北台字第12974號

郵資已付 免貼郵票

麥書國際文化事業有限公司
10647 台北市辛亥路一段40號4樓
4F,No.40,Sec.1,
Hsin-hai Rd.,Taipei Taiwan 106 R.O.C.

為加速郵件處理 · 請勿使用訂書針